禁色的蝴蝶：張國榮的藝術形象

Butterfly of Forbidden Colors:
The Artistic Image of Leslie Cheung

洛楓

三聯書店（香港）有限公司

目錄

卷首詩

怨靈

—— 悼念張國榮

凝望蝴蝶

便想起你從高處墮下的姿勢

可能中途會展翼高飛

因為碎裂

並不適合你的容顏

如同思念

祇能如絲的帶走

不能凝固或消滅

但我知道

蝴蝶能飛卻飛得不遠

祇能縈繞和徘徊

直至找到自己的怨靈

如果蝴蝶被標本

那是用軀體釘住死亡的斑彩

如果蝴蝶被彫塑

那是再生的力量將軀體變形和留存

但我知道

沒有一個夢能藏得住你

到時候我的妄念

祇會被翻成一葉空白

遍體晶瑩

如同你給這人世間

當初婆娑、然後靈動

最後反擊的

靜止 ——

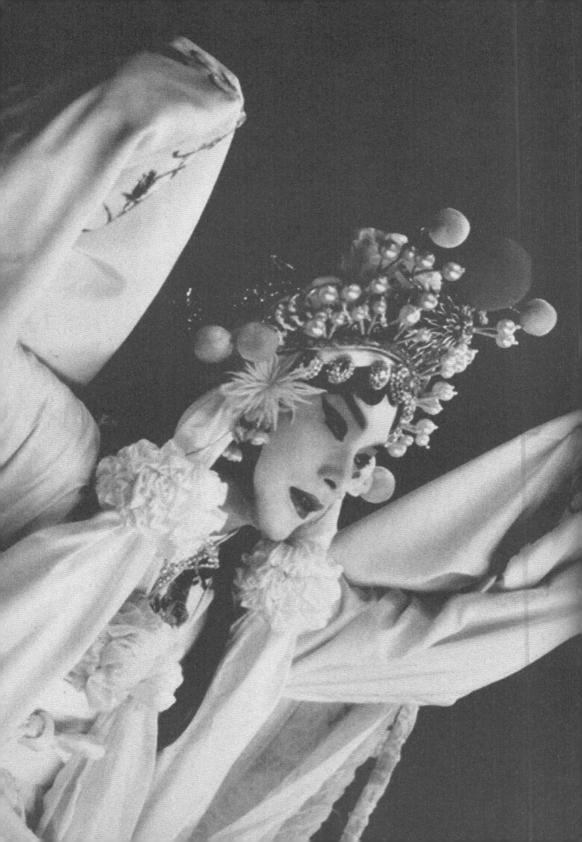

導言：
張國榮的
演藝風流

憶記張國榮的二三事

我不想做明星，因為我已經是，我希望做一個真真正正的演員[1]。

──張國榮

2001年的秋天，我為了出版《盛世邊緣》一書，需要為其中一篇討論任劍輝與張國榮「性別易裝」的文章配置圖片，便透過小思（盧瑋鑾）的幫忙聯絡哥哥張國榮，希望他可以在不收分毫的情況下，准許我和出版社刊用他的照片。然後得來哥哥的回覆，有兩項要求：第一是必須把文稿送過去給他看，看看我到底寫了些甚麼？第二是我挑選的照片不夠漂亮，他要另行提供幾張效果理想的給我。隔了些時候，收到他轉過來的劇照，其中有一張「白娘娘造型」，原是他為電影《霸王別姬》而拍攝的，後來沒有採用，所

1　這裏的引述，來自《電影雙周刊》1992年的專訪：〈張國榮追尋未完夢〉，後重刊於《張國榮的電影世界2》，頁91。

以照片是從未公開曝光的，而且他手上也祇有這張孤本，沒有底片，叮囑我們千萬不可丟失；至於我的文章，哥哥說能將他跟所喜愛、尊敬的任姐（任劍輝）相提並論，是一件令他很高興和自豪的事情。

2002年2月，張國榮應小思的邀請到香港中文大學演講，講述他如何演繹李碧華的小說人物[2]，跟他見面時互道安好，他笑稱我做「小朋友」，我戲說「你也不比我年長多少！」是的，他看來年輕儒雅，而且談笑風生，喜歡用幽默機智的言語善意地捉弄人家，眉梢眼角盡是風情，又帶著待人以禮的真誠，敏銳於別人的反應與情緒。及後，我向他提問了一個問題：李碧華小說《霸王別姬》的第一版，原是對「同性愛」採取寬容、平和及自然的態度，但經由陳凱歌改編之後，卻帶來影片極端的「恐同意識」，扭曲了同性愛自主獨立的選擇意向，而作為一個認同同性愛的演員，他又如何利用自己的演出藝術，來顛覆影片的恐同意識呢？哥哥的回答是令人動容的，他說他看過原著小說，也和李碧華談過，但他很能理解作為中國大陸第五代導演陳凱歌的個人背景，成長於「文革」的他，處身於仍然相對地保守的氛圍下，以及面對影片海內外市場發行的顧慮和壓力，他有他的難處；而作為一個演員的自己，最重要便是做好本分，演好「程蝶衣」這個角色，同時盡量在影片可以容納的空間內滲入個人主體的演繹方法，把程蝶衣對同性愛那份義無反顧的不朽情操，以最細膩傳神的方式存活於光影之中，讓觀眾感受和明白。隨即哥哥即席示範了兩套表情和動作，對比怎樣才能透過眼神和肢體語

2 張國榮當時的演講記錄，見盧瑋鑾、熊志琴主編：《文學與影像比讀》。

言，反射程蝶衣對師哥段小樓情意綿綿的關顧。

回憶這二三事，重看《霸王別姬》的片斷，便能深深覺察張國榮是一個很有自覺意識的演員，明白每個演出的處境，同時更知道在每個處境的限制中能夠做些甚麼，才可讓「自我」的演出超越限制而升華存在。正如這個章節開首引述他的說話，他已經不單是一個「明星」，而是「一個真真正正的演員」，這個「演員」的身份，不但見於電影菲林的定格，亦可觀照於他在舞台上的舉手投足，所謂「演出」，就是給予自己以外的另一個角色活潑靈動的生命，使那角色因自己而存活，也使自己因那角色而蛻變萬千不同的姿彩，而這本《禁色的蝴蝶》，便是以張國榮作為演藝者的角度出發，論辯和論證他在舞台上、電影裏的藝術形象——或許，先從張國榮的生命歷程及其與香港流行文化歷史的關聯說起，再闡釋他的演藝風華[3]。

睥睨世俗的生命奇葩

1956年出生的張國榮原名張發宗，屬於戰後「嬰兒潮」的一代，父親張活海是洋服專家，早在上世紀三十年代已於香港的中環開設洋服店，售賣的款式都是當時荷里活（Hollywood）最新的時尚，因此特別受到影劇界藝人歡迎，著名導演希治閣（Alfred Hitchcock）、演員加利·格蘭（Cary Grant）、馬龍·白蘭度（Marlon Brando）、威廉·荷頓（William Holden）

3　2006年9月，我和盧偉力、張璧賢出席歌迷組織Red Mission主辦的座談會，題目便是「張國榮的演藝風流」，而《演藝風流》其實是我們三人在香港電台主持的節目名稱，討論香港的演藝節目，由盧偉力命名，但我覺得這四個字十分切合張國榮的藝術魅力，尤其彰顯他那份既深沉營造卻又不經意地揮灑的才情，因此在這裏借作「導言」的命題。

等也曾專程光顧。這不單是張國榮童年的家庭背景，也是影響他日後生活的先機，例如出入家庭和店舖的都屬於中上層的名人，自少便養成他那份獨有的世家子弟風範，此外，家族生意的因緣，也造就他敏銳的時裝觸覺，以至舞台上大膽破格的形象設計。1971年張國榮孤身往英國留學，從中四的程度插班開始，其後升讀列斯大學（Leeds University），攻讀紡織及時裝，準備將來繼承父業；但後來由於父親病重，他便停學回港，並於1977年參加由香港麗的電視舉辦的「亞洲歌唱大賽」，憑一曲 American Pie 獲得亞軍。之後加入電視行業，開展了在麗的電視的演藝生涯，主演的劇集包括《浣花洗劍錄》（1979）、《浮生六劫》（1980）、《對對糊》（1981）、《甜甜廿四味》（1981）等，另外也主演過香港電台電視部製作的單元劇，如《屋簷下》之〈十五十六〉（1978）、《歲月河山》之〈我家的女人〉（1980）等。可惜由於麗的電視在香港的廣播業上一直處於邊緣弱勢的位置，因此，張國榮主演的劇集未能為他帶來廣大的注意，但這些演出的磨練，卻也奠立了他日後電影角色的原型，例如反叛的青年形象、帶點異質情愫的壞孩子。銀幕上的稚嫩或許未能令他大紅大紫，但獨特的氣質與型格、略帶稜角的臉孔與性情，已深深蘊藏他日後從事電影工作的種子。

　　七十年代後期，張國榮除了在麗的電視的綜藝節目中演唱外，也曾灌錄兩張英文細碟 I Like Dreaming（1977）、Day Dreaming（1978），及一張中文碟《情人箭》（1979），但反應和銷量均不如理想，唱片公司也沒有

再跟他續約，這是他唱片事業坎坷的低潮。電影方面，他出道不久即被騙拍下一部三級艷情片《紅樓春上春》（1978），惹來劣評如潮，更嚴重打擊了他的自信心及電影事業。踏入八十年代初，儘管他仍可在大銀幕上演戲，如《喝采》（1980）、《失業生》（1981）、《檸檬可樂》（1982）、《烈火青春》（1982）等，但總是被分派並不討好的角色。跟他同期出道的陳百強常常擔演清純的學生相比，張國榮演的不是邊緣少年便是遊戲感情的騙子，因此招來傳媒與觀眾對他的責難，認為他本人就是角色的化身，其中由譚家明導演的《烈火青春》，更因觸及社會青年男女情慾的禁忌話題而被指意識不良、毒害青少年，導致電影被禁、重檢及刪剪，而一些矛頭也直接指向張國榮的演出——現在回首重看當時的爭拗和影片，總發現是譚家明和張國榮走得太前，落後的群眾未能接受，而這部在日後被譽為經典的作品，在當時未能為張國榮帶來正面的成果，這彷彿是一種「時代」的錯置。

八十年代可說是張國榮演藝生涯的璀璨時期。流行音樂方面，他在1982年加入華星唱片公司，由黎小田監製唱片，連續推出大碟《風繼續吹》（1983）、《一片癡》（1983）等，其中一曲Monica更唱至街知巷聞，他特別設計的舞步和手勢，不但成為招牌動作，更是不少青少年爭相模仿的對象。其後他陸續推出《為妳鍾情》（1985）、Stand Up（1986）等，一方面不斷拓闊歌路，一方面又以跳躍動感形象為主，加以「華星唱片」是香港無綫電視廣播有限公司（TVB）的附屬機機，強勢電視台音樂節目的出鏡率，

令他成功地吸納了不同年齡和階層的歌迷。1987年張國榮毅然離開「華星唱片」，轉投「新藝寶」，在拓展歌唱事業之餘，也銳意開展電影的演出，這個時期他推出大碟 *Summer Romance'87*（1987）、*Virgin Snow*（1988）、*Salute*（1989）、*Final Encounter*（1989）等，評價既高，亦廣受歡迎，其中的歌曲如〈無心睡眠〉、〈想妳〉、〈沉默是金〉等，更不斷攀升各電台、電視播放率的「龍虎榜」，同時成為當時的年度得獎作品，這時候他也開始進攻台灣的唱片市場。電視方面，雖然不是他的主力所在，也在這個時段替TVB拍攝了《儂本多情》（1984）及《武林世家》（1985），前者延續他早期反叛情人的形態，卻去除了青澀的稚嫩，步入成熟的韻味；後者的古裝造型，開啟了他其後書生和俠士的角色路線。電影方面，八十年代後期，張國榮已經開始創造不可取替的經典人物，如1986年《英雄本色》中正義而衝動的警察宋子杰、1987年《倩女幽魂》的戇直書生寧采臣、《胭脂扣》裏風流倜儻的十二少，這是他電影事業的第一個高峰。值得一提的是，八十年代也是張國榮廣告的豐收期，他先後共接拍了三個廣告，第一個是由黃霑操刀的「大家樂」快餐店宣傳，標誌著「快餐自取食物」的文化已經成為香港人生活的模式；第二個是Konica菲林廣告，一句「Konica，誰能代替你地位」更成為張的標籤；第三個是國際品牌「百事可樂」，張是香港第一代「百事巨星」，由於他前衛新潮的形象十分配合這個商品所謂 "The Taste of a New Generation" 的要求，因而被邀成為繼美國歌手米高·積遜（Michael Jackson）之後，也是首個華人的「百事巨星」。

八十年代是香港流行音樂的黃金歲月，不但有實力的歌手輩出，而且唱片業蓬勃，唱片銷量直線上升，各大電台及電視亦全面熱烈廣播，DJ文化、白金唱片、新秀歌唱大賽等，都是當時掀起的熱潮，羅文、梅艷芳、張國榮、譚詠麟，還有徐小鳳、林子祥、陳百強、關正傑、甄妮等等，都是當時得令的歌星。然而，發展帶來競爭，其中最引人注目的事件莫過於「譚張之爭」──譚詠麟自七十年代溫拿樂隊解散後作單人發展，至八十年代時已儲積了一定的成就及廣大的歌迷，及至張國榮以一曲*Monica*平地一聲雷之後，短短數年間（1984-88）聲望直迫譚詠麟，無論是演出的機會、唱片的銷量，還是得獎的項目、大眾的嘉許，張國榮都有後來居上之勢，加上他的日本風、跳舞歌及西化形象，更越來越受到年輕一代的追捧，因而逐漸形成惡性競爭的局面，難怪填詞人黃霑曾經戲稱「譚張之爭」是「一個張國榮追趕譚詠麟的遊戲」[4]。可是，譚張二人並沒有在公開場合顯示競爭或排斥的姿態，鬥爭劇烈的是他們的兩派歌迷，尤其是譚詠麟的支持者，每逢有張的演出都會前來搗亂、喝罵、叫囂，致使張的歌迷又做出相應的對抗行動，加上傳媒的煽動，終演變成勢成水火的難堪局面，最後張的唱片公司更被人惡意破壞，而他本人又收到郵寄的香燭冥鏹，致使張萌生退隱的念頭。1988年，譚詠麟在香港電台主辦的「十大中文金曲」頒獎禮上宣佈不再領取翌年所有樂壇獎項，但兩派歌迷的爭鬥仍沒有因而偃旗息鼓，張國榮仍不斷受到攻擊，真正的停戰是要待到1989年張正式宣佈退出音樂事業不再演唱時，才能終止，亦在這個時候，張國榮的歌迷會正式解散。觀乎這場鬥爭，可以看出八十年代香

4　黃霑的言說，見於《1956-2006陪你倒數50年》，頁76。

港的偶像文化，當時年輕人是人口結構中重要的構成部分，流行文化的產品也擁有龐大的市場和利潤回報，歌迷之間的鬥爭正可體現大眾媒介滲入生活的力量，這種力量正逐步代替了傳統家庭、學校，甚至宗教的凝聚。

　　1990年1月，張國榮正式「封咪」告別樂壇，並且移民加拿大，在這期間，他專注於電影演出，於1990年主演《阿飛正傳》、1993年主演《霸王別姬》，締造了他演藝事業的第二個高峰。前者的「飛哥」形態，象徵了香港那個飛揚跋扈的年代精神，也成就了王家衛的藝術領域，張憑此片榮獲「第十屆香港電影金像獎」最佳男主角；至於後者，「程蝶衣」的風華絕代也使全球注目和驚艷，日後一直使人念茲在茲，而他亦憑此而贏得「日本影評人協會」最佳外語片的男主角獎。除此之外，喜劇如《家有囍事》（1992）、《射鵰英雄傳之東成西就》（1993），武俠類型如《白髮魔女傳》（1993）、《東邪西毒》（1994），劇情片如《金枝玉葉》（1994）、《夜半歌聲》（1995）等等，更盡情揮灑了張國榮演藝的各樣可能性，他不但宜古宜今，而且亦正亦邪，既能悲憤無奈，又可嘻哈跳脫。這種多元的塑造，去到九十年代末期及千禧年，更由電影的類型變化落入角色人物內在的探索，演活或因金融風暴而一敗塗地的單親爸爸（《流星語》，1999），或因精神異常而陷入心魔糾纏的殺手（《鎗王》，2000）及病患者（《異度空間》，2002），這是張國榮電影事業的第三個高峰。

流行音樂方面，張國榮於1996年宣佈復出，照例惹來傳媒的非議、公眾的議論，但他處之泰然，仍舊堅持自己的想法，於1996年底至1997年間舉行二十四場「跨越97演唱會」，會上以紅艷的高跟鞋配唱一曲〈紅〉，以男男的探戈舞步掀開舞台上性別流動的異色景觀；同時又以一曲〈月亮代表我的心〉現場送贈兩位摯愛的人：母親及唐鶴德，宣示了性向，這些表現再度引起公眾嘩然，但同時亦建構了不朽的舞台傳奇，並引發其他歌手相繼模仿，例如劉德華演唱會上的「小鳳仙裝」、郭富城與謝霆鋒的黑色長裙等等。這個時期，張國榮出版了《紅》（1996）、《陪你倒數》（1999）、《大熱》（2000）、*Crossover*（與黃耀明合作，2002）等唱片，一方面參與幕後的製作，如作曲、監製及音樂錄像的拍攝，一方面試驗多種類型的歌曲風格，甚至挑戰社會禁忌，演繹具有爭議的題材，遠離大眾通俗的、商業的主流，力求在流行的制式裏強調個人的元素，例如〈左右手〉的同性暗示、〈這麼遠、那麼近〉（與黃耀明合唱）的男色凝視、〈怨男〉的男性主體、〈我〉的自我宣言等等。2000年張國榮獲香港電台「十大中文金曲」最高榮譽的「金針獎」及TVB「十大勁歌金曲」的「榮譽大獎」，同年他舉行「熱‧情演唱會」，邀請舉世知名的法籍時裝設計師尚‧保羅‧高堤耶（Jean Paul Gaultier）負責舞台服飾，以一頭長髮、一身結實的肌肉配襯充滿雌雄同體玩味的裝扮，進一步撕開性別的枷鎖，將男性的陰柔美推向藝術層次。同樣，這樣前衛大膽的意識儘管受到不少觀眾的擊節讚賞，但仍免不了遭受香港傳媒肆意的抹黑和詆傷，張的心情跌至谷底，並聲稱以後可能不

再演唱。其後「熱‧情演唱會」作世界巡迴演出，獲得海外媒體廣泛的報導及高度的評價，2001年載譽於香港及日本重演，成為他離逝前最輝煌燦爛的舞台風景。2003年4月1日，正值香港SARS流行疫症期間，張在中環文華酒店二十四樓躍下自殺身亡，結束了他四十六年跌宕起伏、光芒奪目的生命，卻留給這個城市無盡淒風苦雨的哀傷5！

細說張國榮的香港故事

　　張國榮的生命連繫著香港流行文化及歷史的盛衰起落，亦唯獨是像香港這樣不完整的殖民地，才能孕育出像他這樣的演藝者。從六十年代流行音樂及時裝的西化開始，便已注入於張國榮的風格和內涵，所謂「番書仔」、唱歐西流行歌曲、看外國電影及時裝雜誌、穿喇叭褲、梳「飛機頭」等等，不讓許冠傑與羅文等前一代的歌手專美，張國榮披在身上，更散發一股桀傲不馴的反叛氣息，而且富於現代感，比擬占士‧甸（James Dean）。八十年代是香港商業經濟起飛的時段，也是流行文化及電影的光輝歲月，張的乘時而起，既是這個時代的產物，形勢造就了他的機緣，但也是他的參與和建立，才令香港流行文化的體系與光環得以完成。從「麗的」到「無綫」，從「華星」到「新藝寶」，一方面見出他跨越媒體的能力，另一方面也印證了七、八十年代的電視風雲，以及八、九十年代唱片工業的轉型。此外，從譚家明、徐克、吳宇森，到關錦鵬、王家衛、陳凱歌、陳可辛等等，從香港的

5　有關張國榮的生平、七十至千禧年代的唱片及電影目錄等資料，除了靠助於《1956-2006陪你倒數50年》、《當年情‧張國榮》、《張國榮的電影世界》一、二冊等圖文書刊外，也是從零散的剪報得來，還有個人在追隨張這二十多年以來的親身閱歷及所見所聞。

新浪潮到中國的第五代電影，他合作的導演橫跨了時間和地域幾個世代的變遷，從他演繹的故事與人物，體認了香港電影工業從實驗期、成熟期、本土化，過渡至商業化、類型化，以至藝術的提煉、國際的認同，最後落入轉型期、衰退潮及北移的策略。有時候，總覺得張國榮是幸運的，他成長和成熟於香港芳華正茂的時刻，能遇上眾多優秀的導演，因而推動一個又一個的演藝高峰；但從另一個角度看，其實也是張國榮的表演才華，成就了這些導演作品的藝術層次，相信沒有人能夠想像沒有張國榮的《阿飛正傳》、《胭脂扣》、《霸王別姬》等會是怎樣的？！因此才有人說在「王家衛鏡頭下的『阿飛』，其實是『張國榮化』了」[6]。李正欣也指出：「張國榮的演藝生涯與時俱進，可算是這個城市的倒影（34）。」又說：他的一生「不但反映了香港本土文化的轉變，也標誌香港這個城市興旺的一段歷史（35）。」每個年代，張國榮都為我們留下記憶——八十年代的日本風挾著日劇與「紅白歌唱大賽」瘋魔香港人，張國榮為我們跳動〈拒絕再玩〉（玉置浩二作曲）與高唱〈共同渡過〉（谷村新司作曲）；1987年「中英草簽」，張在《胭脂扣》裏演出「五十年不變」的愛情承諾與幻滅；1997年「香港回歸」，他又在《春光乍洩》裏反覆唸著「不如從頭開始」的遊戲，恍若歷史的魔咒；千禧年前夕金融風暴橫掃各行各業與各個階層，在市道低迷之下他以港幣一元的片酬接拍《流星語》，支援香港的電影工業，同時也記錄了經濟滑落下中產階級的苦況；就連他的死亡身影，仍牽引這個城市疫症的命脈，SARS的時代創傷與他已是血肉相連。

6　見《1956-2006陪你倒數50年》，頁27。

曾經有人問起：何以「香港」能孕育出像「張國榮」這樣特殊異質的演藝者[7]？或許這問題可從兩方面談起，張國榮的演藝事業可分為前後兩個時期，以他告別樂壇而又再復出演唱作為分水嶺，前期的特徵如前所述，是跟香港的城市經濟、現代西化及流行文化的發展扣連一起；而後期則逐漸體現了特殊的異色景觀，卻與香港的性別運動緊密聯繫。如果說前期的張是以一個「異性戀」的壞情人姿態建立自我、吸納市場、凝聚觀眾的視線，那麼後期的他卻是性別多元的現身，而且走向非常激烈開放的地步，對於這種轉變，張不是被動的，而是具有強烈的主體意識。他曾經說過，早在1981年的時候，導演羅啟銳為香港電台電視部拍攝李碧華同名小說改編的單元劇《霸王別姬》，有意邀請他擔演「程蝶衣」一角，雖然當時他已十分喜歡這個角色，但礙於偶像歌手的身份而未能接拍，十年後陳凱歌開拍電影《霸王別姬》，基於心態與時間的改變，張才接下這個演出[8]。從這個事例可以看出兩個重點，一是歌手受制於形象市場的考慮而不得不作出的妥協，二是這個歌手身上所反映的性別光影，何以十年後張國榮可以拋開顧慮演出程蝶衣的角色？或許問得深入一點，何以九十年代的張國榮可以展現他在八十年代未能釋放的性別能量？相信除了個人的因素以外，即心態的轉變、「偶像歌手」身份的剝褪、進入殿堂後可以隨心所欲等，還有香港性別運動與歷史的背景因緣。

　　同志文化研究者周華山和趙文宗認為，香港本土文化在西方殖民資本

7　2007年6月我前往上海參加一個國際研討會，會上宣讀一篇有關張國榮的英文論文："Queering Body and Sexuality: Leslie Cheung's Gender Representation in Hong Kong Popular Culture"，評講者是澳洲酷兒學者Fran Martin，當時她向我提問了一個發人深省的問題：為甚麼香港能孕育張國榮這樣奇異的演藝者？在這裏要感謝她的提問，讓我認真深入思考這個問題。

8　〈《霸王別姬》催生經過〉，重刊於《張國榮的電影世界2》，頁74。

主義及工商業體系的深層結構中，七十年代是「同性愛」孕育的始端，原因是戰後出生的一代接受殖民教育，西化思潮比任何前代都要深刻，香港的身份及其伴隨而來的「性別身份」也逐漸成形；此外，香港媒體自七十年代的普及，也助長了性別空間的延展，踏入八十年代，一群海外留學的知識份子陸續歸來，直接參與本地的文化建構，或從事寫作（如小明雄、邁克、林奕華和魏紹恩），或創立藝術表演團體（如1982年成立的進念·二十面體），或經營同志消費文化（如1987年開幕的Disco Disco），或推動同志社會運動（如1986年成立的香港十分一會），這些蓬勃的景象到了九十年代更急速遞進（142-146）。其中八十年代發生的「麥樂倫事件」[9]，更促使香港政府於1991年修改法例，正式通過「男同性性行為非刑事化」（177-178）；儘管非刑事化之後，香港同志享有的空間依然有限，同性伴侶仍舊沒有結婚和領養兒童的權利（江紹祺，186），但在爭取平權上，已邁開了第一步。在依然禁忌的社會環境及媒體偏見的目光下，香港的同志文化在各方面正逐步開展，尤其是演藝界的酷兒聲音，更被不少同志運動者及團體視為一個重要的策略位置（192），其中以關錦鵬於1995年在紀錄片《男生女相》中的出櫃宣示影響最為深遠，不但鼓勵了社會上一直處於弱勢的同志社群，同時也為敏感的演藝行業開闢了現身游走的缺口，而張國榮於九十年代中期的性別姿態，也是在這樣的文化氛圍下催生而成的。當然，張不是第一個先驅者，在他之前，早有妖嬈的羅文在舞台上以勁歌熱舞演繹男人的嫵媚、在京劇折子戲裏反串「貴妃醉酒」[10]，另外還有樂隊組合達明一派唱述〈禁色〉

9　「麥樂倫事件」是指香港警隊的英籍警員麥樂倫（John MacLennan）的「自殺事件」，麥氏因「男同性戀者」的身份，於1980年被律政署以「嚴重猥褻」罪起訴，卻在被拘控前身中五槍死於住所內，警方以「自殺」案件處理，因而掀起社會沸騰而喧囂的爭議，百多天的聆訊被傳媒廣泛報導，逐漸催生本地的同志論述和爭辯，最後促成1991年「男同性性行為非刑事化」

（1988）、〈忘記他是她〉（1989）、〈愛在瘟疫蔓延時〉（1989）等同性壓抑的心聲。所不同者，是張國榮承受的攻擊比前面任何一個先行者都要沉重和龐大；然而，他在舞台上、電影裏的性別易裝，在訪問裏的雙性宣言，在日常生活中對同志情愛的專注等等，對香港及海外華人的同志圈層來說，無疑是建立了一個華美的典範——如果真的要問為何「香港」能孕育張國榮這樣的生命奇葩，可以說是這個地方的西化殖民背景、沒有國族身份包袱的輕省、流行文化的主宰意識、文化工業的興盛環境，以及漫長而崎嶇的性別運動抗爭等，這些孕育的土壤，當遇上具備演藝才華和自我主體的張國榮的時候，便開出了驚世駭俗的奇花！是的，張國榮從來都是一個驚世駭俗的人物，他既能在事業的高峰淡然引退，在一片爭議的聲音中毅然復出，在傳媒攻訐的鏡頭下踏上台板，上演幕幕顛覆主流保守思想的雌雄同體，最後以抑鬱的死結在SARS彌漫的空氣中墜下，這一切都使他「異」於常人，是異稟、異見、異色和異能！

「我」是顏色不一樣的煙火

　　作為異色的奇葩，開在香港這塊曾經被殖民的土壤裏，張國榮的演藝風流得來不易，為他演說歷史，是為以往種種艱難盛放的藝術形象定鏡存格——所謂「禁色的蝴蝶」，是指張的精緻、脆弱、斑斕、玲瓏、驕傲和喧鬧，但卻是被禁絕、禁忌和禁棄的色彩，這色彩不流於世俗，所以為世不容，

　　的法例修改。詳細紀錄及資料，參看周華山和趙文宗合著的《「衣櫃」性史》第13章。

10　羅文是除張國榮以外另一個值得深入研究的酷兒表演者，他的貢獻有歷史開拓的意義，但由於坊間關於他的書刊資料、錄像及訪談記錄等非常缺乏，難以整合全貌，實在可惜。

如同達明一派的歌曲唱道：要寄生在「某夢幻年代」或「染在夢魂外」[11]，祇有胸懷開闊、目光寬大的拈花者才能明白知曉。所謂「張國榮的藝術形象」，是以他的演藝聲色作為討論的切入點，分析他在銀幕上的聲情形貌、銀幕下大眾對他的追思，甚至他引起的喧嘩與騷動、媒體煞有介事的攻擊，這是這本書的重點，也是張國榮留給我們最珍貴的文化遺產。換句話說，我是將張國榮作為一個「演員作者」（actor-auteur）來研究的，那是以一個「明星文本」（star text）來拆讀電影和舞台的內容與形式[12]，因為張的特質不單是香港演藝史上罕見和獨有的，同時他的存有 (being) 更成就了眾多導演的風格。一個演員的「主體性」（subjectivity），除了能建立強烈的典範外，甚至可以改變電影文本中原有的保守或狹隘思想，看張如何瓦解《霸王別姬》與《金枝玉葉》的恐同意識，如何演活非他莫屬的阿飛和十二少，如何以死亡的抑鬱搬演銀幕上下的終極姿態，我們便知道一個「演員作者」怎樣以「生命」建構「生命」：一個自我單一的生命活出無數角色人物的生命及其變奏。正如文化評論人林沛理所言，張國榮的演出「來自生活與扎根於痛苦體驗的真情，一種感情的濃度，及一個活生生的『我』在（32）。」或如台灣樂評家符立中所言：「張國榮以一個男星身份化身為這麼多部作品的繆思，在整個華語電影史上是極其罕見的（49）。」張國榮不同於周星馳，因為他沒有草根味，也演不出下層人物的模樣，他是屬於中上階層的，是逸出於俗流邊緣的遺世者；他也不同於梁朝偉，演出不求刻意，卻放任自然，每每太過走入人物的內心世界而被誤以為是角色的自我化身[13]。

11　達明一派歌曲〈禁色〉，劉以達、黃耀明作曲，陳少琪填詞，1988年的作品，後收錄於達明一派：《為人民服務：作品全集》。
12　有關「演員作者」的理論建立，見於*Richard Dyer：Stars*一書最後的章節；以張國榮作為例子的討論可參照林沛理的文章。

「明星研究」（stars studies）在香港一直都不是學院主流關注的重點，而民間出版相關的書刊，卻又以圖片、劇照為主，配以一些零碎的剪報、簡略的生平，甚至道聽途說的傳聞，來述說一個明星的一生及其演藝生涯。間中一些做得比較認真的，不是幾個影星合在一起作專題討論，便是衹集中一些舊人回憶的記錄，少有單獨一人作深入的理論建構或精細的論述。另一方面，粵劇名伶的個人專書較多，也較有系統和深度，如任劍輝、芳艷芬、靚次伯、陳寶珠等；但電影明星的討論則十分零散，衹有李小龍及周星馳享有較多的注目；流行歌手方面，除了許冠傑外，差不多絕無僅有。然而，大部分這些「明星研究」，不是著重訪談憶舊，便是衹有局部的闡述或斷章的取義，較少深入涉及「明星」與他們的社會文化、人文風景、演藝形式、媒體論述、觀眾反應等批評範疇，例如一個「明星」如何誕生、發展、起落？他／她的藝術模式如何？超前或啟後的價值在哪裏？引起甚麼評議？社會大眾又如何看待和評估？這些問題千絲萬縷，卻不容忽視。

研究「張國榮」差不多從零開始，既由於在「明星研究」的學術系統裏，本地差不多沒有先例可循，也來源自他充滿分歧爭議的形象龐雜蕪亂，猶幸他的市場價值高，坊間刊印和發行的書報、圖片冊、唱片專輯、音樂錄像及電視、電影光碟等豐富而層出不窮，在他離逝仍然不太遙遠的日子，在追憶的煙火仍未熄滅的時候，仍可清晰的建構他的藝術歷程——《禁色的蝴蝶》側重張國榮於九十年代復出後的藝術成果，原因是這個階段的他，已經

13 著名的例子莫過於有中外影評人以為《春光乍洩》中的何寶榮角色，就是張國榮本人的寫照，這部電影的美術指導及剪接張叔平因而提出澄清，指出現實生活中的張「是一個很有生活安排的人，一切都要整整齊齊，但他演的何寶榮則是很任性的，喜歡做甚麼便做甚麼，跟他本人完全不一樣的。」詳細專訪見《The One and Only張國榮》，頁44。

擺脫了「流行偶像歌手」的窠臼，憑著日漸成熟的造詣及獨立自主的意識，成功開創了他個人和香港演藝歷史的新頁；這個時段的作品，無論是歌曲的形式與內容、舞台上的動靜姿態，還是電影中的人物類型和演繹，都比八十年代時期來得豐富、多變、深刻和厚重，可以說，九十年代至千禧年的張國榮，開啟了前所未有的「陰柔」世紀，逐漸變成一個「族群的符號」、一個年代的變向與象徵，徹底改變了香港「形象文化」的深度與廣度，甚至在整個華人演藝的圈層中，再也找不到任何一個走得比他勇敢、瀟灑和開放的藝術工作者。這是張國榮獨家專有的儀範，因此，我以他的後期風格作為這本書的切入點——第一章〈男身女相‧雌雄同體〉借用「性別操演」的觀念，討論張的「易服」如何帶動酷兒的camp樣感性；第二章〈怪你過分美麗〉以「身體政治」的理論架構，分析張特殊的異質性相；第三章〈照花前後鏡〉採取神話學和心理學的角度，探索張的「水仙子」形貌；第四章〈生命的魔咒〉卻通過精神分析、抑鬱症的學說，展現張演藝生命最後階段的死亡意識。這四個章節洋洋灑灑的，都集中於張國榮淋漓盡致的美學形構，而最後兩個章節則轉向社會學與問卷調查的方法，闡釋張國榮作為一個先鋒的藝術家、充滿爭議的公眾人物，如何被接收、評議，甚至攻擊，當中又反映了怎麼樣的社會形態：第五章〈你眼光祇接觸我側面〉寫出張生前死後在報刊上的「媒介論述」，看他如何彰顯香港傳媒文化的黑白偏見；第六章〈這些年來的迷與思〉譜出他「歌迷文化」的盛世圖像，並從而歸納他終極的藝術成就。當然，沒有一個藝術家能憑空產生自己的風格，而是年月層層的沉澱、

經驗點滴的積聚，才能攀上藝術險峻的山峰。因此，我在追蹤張國榮後期的藝術版圖時，也必須常常回顧他前期試練的痕跡，例如九十年代對鏡獨舞的阿飛，如何在八十年代的《烈火青春》裏早已現身，或銀幕上風情意態直逼如夢如花女子的十二少，怎樣迴響電視時期《我家的女人》的性格原型。這些回溯，是為了連結歷史，也為了印證今昔！另一方面，「書寫張國榮」也不止這些角度，我的選擇，既基於個人的偏愛，也源於對應哥哥對自我成就的肯定，舞台上的媚眼與探戈、水影裏的凝神注視、嘴角的挑逗和不屑，甚至是歇斯底里的狂呼、紅著眼絲的自毀，無論如何是風流雨散吹不去的！

在這漫長而艱辛的寫作過程中，首先要感謝兩個後榮迷時期的歌迷組織「哥哥香港網站」及Red Mission的仗義幫忙，他們慷慨贈予的寫真集、圖文書、剪報資料、網上留言，甚至海外發行的影碟「特別版」，讓我霍然驚覺「歌迷組織」原來才是「明星研究」第一個重要的「資料庫」，他們收集、儲存、分檔、評議的能耐持續數十年，而且往往夾著許多個人的年代記憶與時代風貌，成為論說的基本材料。此外，他們的熱誠、投入、真摯與無私，也讓我訝然感悟，原來人世間有一種感情是可以超越現實的功用價值、生命的血緣關係，甚至死亡的界線。當然，「歌迷文化」也有它的排他性，對偶像的傾注與崇敬容不下第三者，當中會有爭持、固執、沉溺、迷亂，但唯其如此，才是人性真情的流露！我慶幸有機會參與其中，以一個「戲迷學者」的身份共同建立與「張國榮」的關係，是的，是「戲迷學者」（fan-

scholar），是盧偉力給我的戲稱，既與任姐的「戲迷情人」遙相呼應，也生動具體地說出了我個人的耽溺，於是便欣然接受了。在西方的論述裏，總認為「戲迷」不適宜當「學者」，因為他／她的情緒感性會破壞了學術研究所需的理智，而「學者」也不適宜擔演「戲迷」，因為這樣會妨礙論述對象的客觀性14；然而，我從來都不相信客觀與主觀、情感與理智等二元對立的公式，人的智慧、思想和情愫真的可以如此決絕的區分嗎？況且，我也從來不覺得學術研究或學院規範有甚麼值得高韜的姿態，那些框架、那些空間也不過是塵世間的寄身而已！因此，我將我的「張國榮研究」當作詩歌看待，在理論的建構中滲入個人詩化的觀照、抒情的感應，因為研究的對象是「人」，便也不能用「非人性」、「非人格化」的筆觸來對待吧？！或許會有人因而不喜歡，但這沒有甚麼打緊，他們可以另有選擇，套用張國榮的歌音：「我就是我　是顏色不一樣的煙火」，如果寫和被寫的都被命為「異端」，那麼他和她是不必強求的，因為世界雖然細小，但總有容納和照耀彼此的國度！

最後還要感謝小思，自2005年4月開始寫作這本書，她一直憂慮我的健康和精神狀況，見面時的耳提面命，節日裏的書柬留情，都讓我在烏雲密佈、雷雨交加的日子感受藍天白雲的召喚，她說書寫來「情根太深，一旦鑄就，不能自拔，不過，如果這是命定，那也無奈。」也許小思是敏銳的，我在進行「危險的寫作」，是在追尋張國榮的身影中鑄煉自我，在層層剝褪的

14 有關「戲迷學者」（fan-scholars）和「學者戲迷」（scholar-fans）的討論，見 *Matt Hills: Fan Cultures* 一書的「導言」。

人格分裂裏體驗另外一個或另外一些生命——跟「死亡本能」的理論糾纏時，曾感應一些黑影在搖曳、一些聲音在旋盪；在與哥哥對影互照的剎那，便彷彿明白藝術最孤獨也最唯美的險境，使人狂喜也苦不堪言；在男男或女女的異色景觀內，體悟人間色相終究是空，你你我我的四面環照，依舊敵不過歲月的寂滅！寫作如同生死，人與書也無可避免的歷劫幾番，曾經因為情緒的狂暴而中途廢棄，也因為不知名的病痛被迫躺在醫院的睡床上，文字與意念散成碎片——這樣的捲動，會帶來無法回頭的沉墜，但人世總要這樣的走一趟，否則便白過了，我不過是像哥哥那樣，忠於自己相信的理念而已！如今書稿已成，沒有蠟炬成灰，卻以一顆一顆墨黑的字體記印留痕……

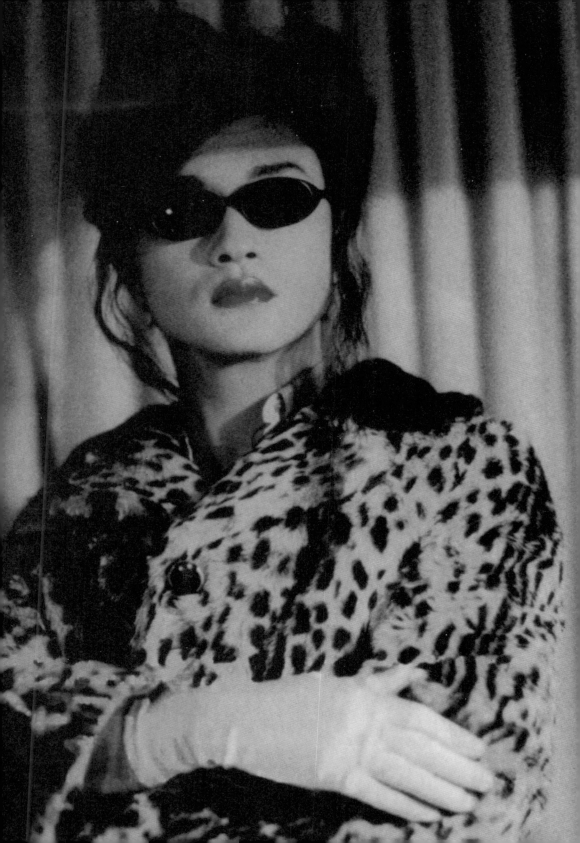

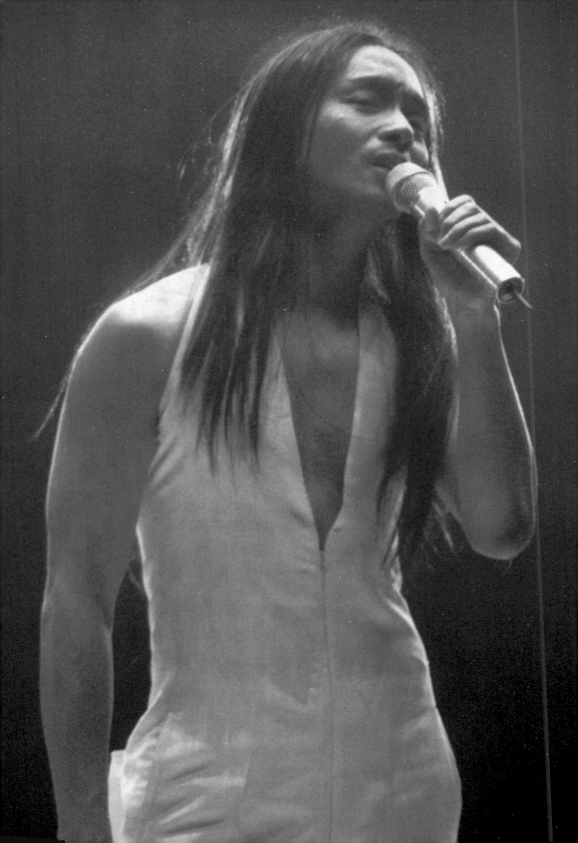

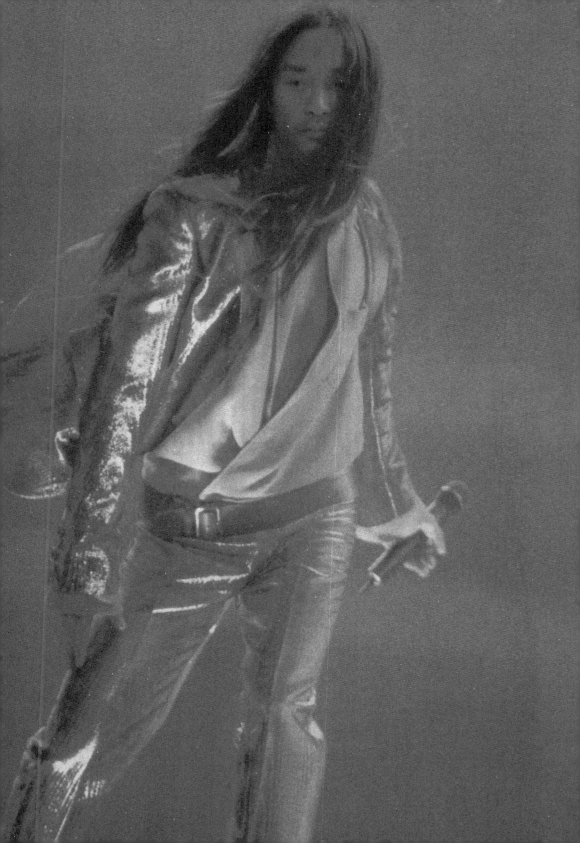

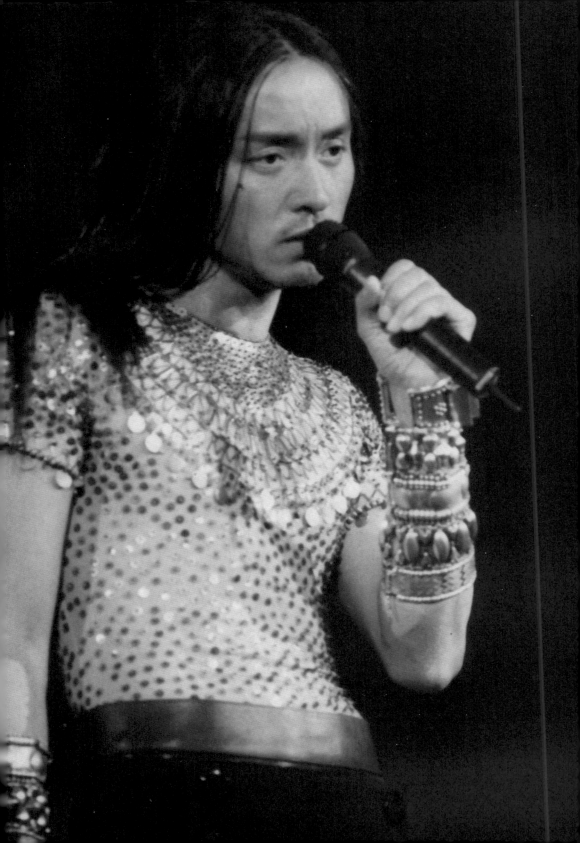

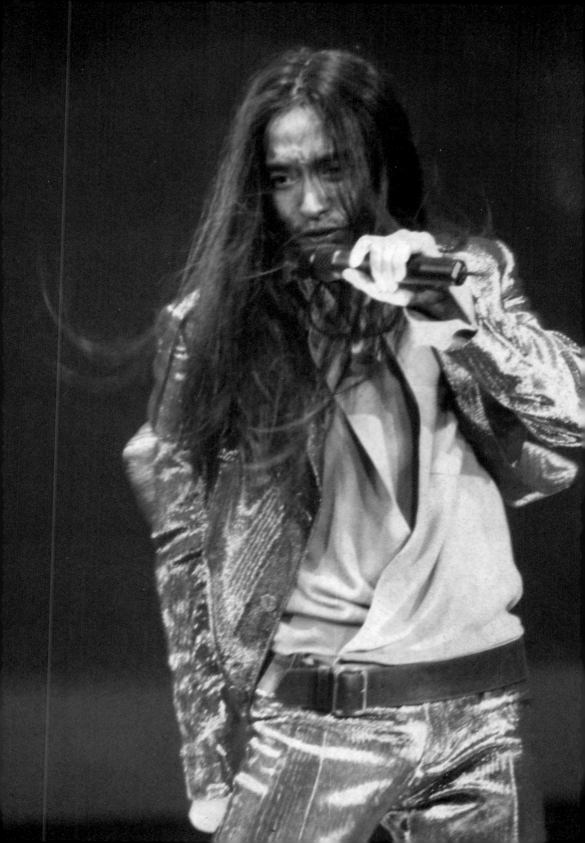

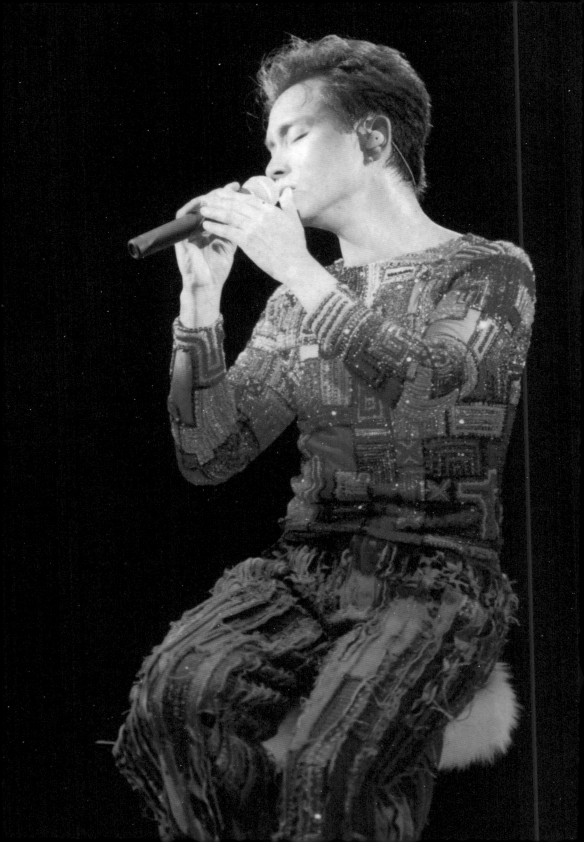

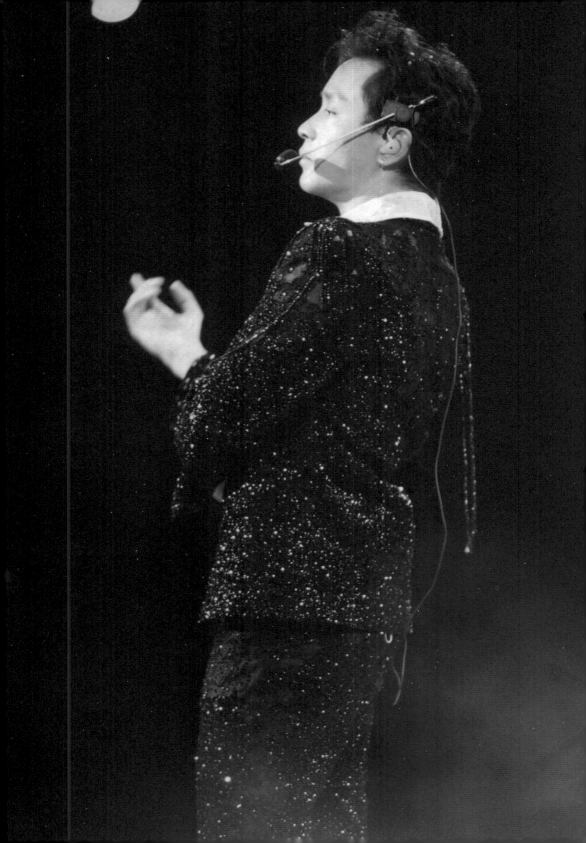

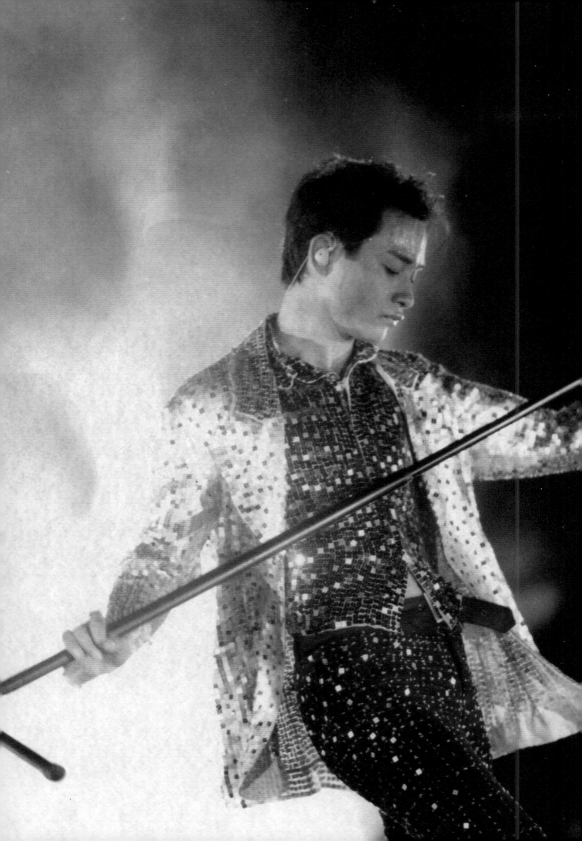

第一章：

男身女相
・雌雄同體
舞台上的歌衫魅影
與性別易裝

引言：
時尚
前衛
性感
時尚前衛性感

較適當的說，我是雙性戀者……我喜歡電影《亂世佳人》（*Gone with the Wind*，或譯《隨風而逝》），而且我喜歡Leslie Howard，這個名字可以是男的或女的，非常中性，所以我喜歡它(Corliss, 46)[1]。

——張國榮

張國榮在2001年接受國際刊物《時代》（*Time*）的記者訪問，談到他的英文名字時這樣說。事實上，Leslie這個可男可女的中性名字，不但標誌張國榮性別意識的取向，同時也浮映了他二十多年來的演藝風格：時而不羈放蕩，時而千嬌百媚，時而雌雄莫辨。張國榮的父親張活海是著名的西服裁縫師，因為這個背景，張國榮留學英國期間，在列斯大學（University of

1　原文是 "It's more appropriate to say I'm bisexual...I love the film *Gone with the Wind*. And I like Leslie Howard. The name can be a man's or woman's, it's very unisex, so I like it."

Leeds）主修的是紡織和成衣 (Corliss, 46)。這些童年生活背景和留學經驗，都給予張國榮敏銳的時裝觸覺與自我形象的構想，同時亦塑造了他比較上層階級、屬於公子哥兒或世家子弟的貴族氣質及西化形態。

　　早年的張國榮，無論是日常衣裝的打扮還是唱片封套的造型，都流露時尚的風格和大膽創新的美學形態，他曾經說過，早在很久以前（約八十年代）已經愛穿著牛仔褲和背心上台演唱，但這種過於前衛的裝束，跟當時社會普遍要求歌手隆重的打扮背道而馳，因而遭受非議和排斥[2]。事實證明，張國榮的衣飾觀念比同代人走前了一個世代，不但具有西方流行音樂和時裝文化的觸覺，同時也敢於嘗試、超越和挑戰大眾約定俗成的習慣。年輕時代的張國榮，早已在日常生活中穿著法國時裝設計師尚‧保羅‧高堤耶（Jean Paul Gaultier）的風格化衣服，奠定了日後雙方合作的基礎；此外，他也酷愛亞曼尼（Giorgio Armani）的西裝，更是少數能以中等身型而能穿出一身帥氣的男子[3]。有趣的是，歷年來張國榮的大部分唱片封套都是以西裝示人，例如《一片癡》、《為妳鍾情》、《張國榮（迷惑我）》（1986）、*Summer Romance*、*Final Encounter*、《張國榮精精選選》（1999）等等，或以西裝外套配以簡約的襯衣，或以煲呔配合三件頭的英式西服，甚至是紅色領帶配襯整套全紅的衣褲[4]。西裝的造型凸顯了他閒雅的意態、翩翩瀟灑的風度，而大膽的用色與簡約合身的剪裁又使他建造了潮流的典範，這些造型，在當時已引來無數的模仿者，而隔了這些年月的距離，卻仍沒有落後或過時的感覺。由此可見，張國榮的衣飾品味能夠超越時

2　張國榮口述，見於亞洲電視製作的《今夜不設防》「張國榮單元」。

3　台灣的樂評家符立中曾對張國榮的西裝打扮作出這樣的評價：「我沒看過把西裝穿得那麼服貼的人，簡直宛如第二層皮膚，走起路來，每一個律動都像在捕捉旁人目光。」

4　有關張國榮歷年唱片的封套，可參考東方新地編:《愛慕張國榮》，頁46-47。

空的限制而歷久常新。香港時裝設計師馬偉明曾經指出，八十年代流行西裝外套單穿，不一定會跟下身連成一套，張國榮在這方面的配搭做得恰到好處；八十年代中期開始，張的造型漸漸趨向casual，由斯文深情慢慢轉為充滿動感和型格，例如 Gianni Versace 與 Romeo Gigli 等充滿活力色彩的設計，將張國榮推向更時代化的感覺；直到九十年代初，張又轉回西裝筆挺、一派貴公子的模樣，當中更見成熟的風味。馬偉明甚至概括的說：「他摩登、前衛、性感，永遠自信十足，很喜歡表達自己，以服裝為例，他不會介意別人的看法，認為在台上好看的，他就會盡情表現自己，別人的眼光他不會太在乎[5]。」「衣飾」對張國榮來說，是演藝工作的需要，亦是表現個人潮流觸覺的美感體驗和突出自我形態的真身再現，例如眾所周知，張國榮喜歡穿「紅」，亦是少數被公認穿得好看的藝人，那是由於「紅色」並不是人人受落和穿戴得起的顏色，它的霸道和明艷，如果沒有張揚的個性是無法穿出味道的，但張國榮的「紅」，卻體驗了典雅的成熟美、飛揚的動感與氣勢，同時又散發讓人充滿遐思的情慾想像。到了後期，「衣飾」更成為張國榮「性別」身份的再造、個人陰柔氣質的盛載，九十年代中期以後的他，穿得更隨心隨意，不但混融男女性別的界限，舞台上彰顯男體女相的形象，甚至以歌曲和音樂錄像闡述人與衣飾彼此解放的可能。到了這個時候，張的步法走得更前更遠，遭受抹黑、攻擊和非議的壓力更大。

如果「性別」如同「衣飾」，可以隨時的更替、變換和錯置，那麼，張國榮引人入勝或引起爭議的地方，便在於他在舞台上層出不窮、時男時女

5　有關馬偉明的訪問，原刊於 *HIM*，2003年5月，後見於網上轉載：〈www.lesliecheung.cc/memories/magazines/HIM/article.htm〉，2003年7月31日。

的性別易裝遊戲，一方面為香港的表演藝術與流行音樂創造了前所未有的典範，另一方面又處處觸碰了社會大眾的禁忌與性別偏見，因而造就他獨有的傳奇風采。這個篇章，就是基於要為張國榮的性別議題耙梳脈絡而寫的，從一個演藝工作者舞台姿態的剖析，彰顯張的藝術創造與成就，並且拆解社會大眾對「非異性戀者」或「雙性戀者」存有根深蒂固、約定俗成的成見。這裏藉著討論張國榮在電影和舞台上的性別易裝，以及在音樂錄像裏雙性與雌雄同體的形態，打開性別論述的空間，跨越舊有社會成規的限制，揭示媒介集體建構「恐同症」（homophobia）的方向和現象。這個章節的目的不在於判斷真偽對錯，而在於辯解媒介與性別議題之間對衡的張力，從張國榮孤身作戰的性別抗爭中，窺視和反思香港傳媒的權力與暴力。

「性別易裝」的美學與文化

假如性別是四季的衣裳，可隨人間的不同條件而添置替換，我的衣櫥定必比現在的大上一倍 ── 試多了才知道喜不喜歡、合不合身，宜不宜執著 (林奕華，136)。

香港同志劇場工作者林奕華在這裏的比喻，帶出兩個有趣的暗示：一是性別與衣服的關係，二是衣服與性／別取向的選擇。眾所周知，服裝／衣著（fashion/dressing）是界定性別最直接的表達，當然，此外還有種族和階級，但一個人穿了甚麼，第一眼給予別人印象的，便是他／她的性別，由此

可見，服飾是性別的符碼，而衣服的顏色、剪裁、款式等，如何被界分為男女兩性特定的意思，這當然又是歷史與社會文化結構而成的，例如長裙是女性的衣服，西裝屬於男性的，粉紅是女性的顏色，而灰或藍卻是屬於男性的，不同的年代、地區、民族，自有不同的衣服符號，代表對兩性的界別，因此，性別與衣服從開始便已牽上息息相連的關係。所謂「假如性別是四季的衣裳，可隨人間的不同條件而添置替換」，「潛文本」（sub-text）的意思是指性別應如衣服一般的可以自由選擇，而透過對衣飾的選擇與更換，便可重新界定自我的性別認同。美國論者薩拜娜‧佩特‧雷梅特（Sabrina Petra Ramet）指出，近年「性別文化」（gender culture）的研究，開始著重「性別易轉」（gender reversal）的討論，從人類的社會行為、服裝、舉止儀態、說話的方式和意識形態等，尋求理解並建立「多元的性別系統」（polygender systems），目的是要打破傳統的兩性二元對立的系統（binary opposition of two-sex-system）(1-14)。這裏所指的「性別易轉」，包括通過醫學手術而來的「變性」（transsexual）、利用衣飾的男女互轉來重新界定自我的「性別易裝」（cross-dressing/transvestism）等，都帶有「性別越界」（gender-crossing）的文化含義，挑戰原有的性別界限，建立新的文化模式。其中的「性別易裝」，擾亂和打破的不但是傳統的性別符碼與服裝禁忌，而且還顛覆了性別的等級與權力架構。

性別易裝不是近世才出現的，遠在古希臘時期和原始的部族社會便已經存在，而在人類歷史上的發展亦從未中斷過，到了十八世紀的時候，隨

著醫學的昌明和發達，性別易裝開始備受關注，然而，當時從醫學、病理學和心理學的角度去看，易服乃被視為病態，甚至是精神錯亂的行為，易服者被視為具有戀物狂的病患者[6]。及至二十世紀的七十年代，因應西方同志運動的思潮引發而來的性別反思，性別易裝才開始被認真對待和嚴肅討論。儘管如此，易服的議題，無論在學院內，還是社會上，仍然不能避免存在於邊緣的位置上與大眾的偏見中。基於這個原因，瑪喬里・加伯（Marjorie Garber）才一再強調要將性別易裝作為一門獨立的專題研究。

瑪喬里・加伯認為，性別易裝不可與「同志文化」（gay and lesbian culture）的研究等同起來，甚至不可互相統屬。首先，同性戀者或變性人不一定都是易服者，他們或許易服，或許不易服，因為易服不是他們特有和唯一的符號表達，沒有易服的人也可以是同志或變性的身份；其次，「易服者」（cross-dresser/transvestite）也不一定是同性戀者或變性人，他們可以是異性戀者、雙性戀者，可以是舞台藝術的表演者，也可以是為了特殊原因或職業所需而故意隱藏性別身份的人，例如軍人、脫衣舞孃等，甚至可能祇是一些為了滿足個人快感或追隨時裝潮流而易服的人(4-5)。基於這些前提，加伯提出研究者應正視性別易裝本身的主體意義，並將它作為一個特有的性別來研究，加伯稱之為「第三性」（a third sex）(9)。所謂「第三性」，就是通過女扮男裝或男扮女裝來改變性別認同的易服者，這些易服者，不但利用衣服的文化符號重新建構自己的性別身份或性取向，同時也打破了在性別議題上各項二元對立的公式，諸如男／女、彎／直、性／性別等

6 有關「性別易裝」在古代神話、中世紀、十六至十七世紀、莎士比亞劇場等發展情況，可參考Vern L. Bullough and Bonnie Bullough: *Cross Dressing, Sex, and Gender.*

等，因此，易服者是在本有的男女兩性以外的第三種性別[7]。與變性者通過手術改換身體的性別不同，易裝者是游離於性別的邊界之間，無論是男扮女裝的易服者（male-female-transvestite），還是女扮男裝的易服者（female-male-transvestite），他們越界的性別身份（cross-gender identity）都不是固定的、一成不變的，而是充滿遊戲的想像成分，並以衣飾作為性別表演的媒介(134)。如果說，生理上的性別是與生俱來的，那麼，對於易服者來說，性別易裝卻充滿自主和獨立自決的意味了。從這個角度看，性別易裝最可貴和有趣的地方，乃在於它在性別邊界上可以任意的游離與跨步，可男可女，亦男亦女，甚至不男不女，締造了許多性別的想像，也顛覆了許多性別的規範。

先前說過，性別易裝具有不同的表現範疇，它可以是個人日常生活性別政治（gender politics of everyday life）的實踐，可以是街頭的時裝潮流或青少年的次文化，可以是某些人職業上的需要，也可以是舞台上的藝術表演，其中舞台表演這一項，正是這個篇章探討的重點。所謂「舞台表演」（stage performance），我會把它的範疇拓闊至劇場、電影、演唱會和音樂錄像（MV）等，以及形形色色的時裝展覽、廣告，甚至還有刊物的「硬照」等。萊斯莉·費里斯（Lesley Ferris）在討論性別易裝的劇場表演時，特別強調易服的演出，可以視作一個「書寫的文本」（writing text），而讀者／觀眾（reader/spectator）的閱讀，包括聽覺和視覺的，往往含有複雜而多面向的層次，而台上台下的溝通媒介，主要是通過表演者的化妝、肢體的活動、身體的語言和姿勢，而「舞台」便是解放性別壓抑的場所，費

7　Garber的原文是："The cultural effect of transvestism is to destabilize all such binaries: not only 'male' and 'female', but also 'gay' and 'straight', and 'sex' and 'gender'. This is the sense—the radical sense—in which transvestism is a 'third' (133)."

里斯甚至指出，性別易裝其實是「雌雄同體」（androgyny）理想化的體現 (8-14)。加伯以第三性作為性別易裝的獨立存在，與費里斯的觀念也有許多不謀而合的地方。加伯在討論易服者的舞台表演時，提出了「文本互涉」（intertextuality）和「性別互涉」（intersexuality）的類比意念，認為舞台上的女扮男裝或男扮女裝，舞台下觀賞者的閱讀理解，在性別身份的認同上，是一趟男女兩種性別互涉的過程，一如文本的互涉，性別互涉者利用各樣的服飾符號，指涉不同的性別取向，以達至一種雌雄莫辨而又雌雄同體的境界 (Garber, 150-152)。費里斯與加伯的理論，很有值得參考的地方，尤其是把易裝表演視作一個可供閱讀的文本，當中性別互涉的議題，可激發許多不同層面的現象分析，例如易裝者的個人性別與他／她選取的衣飾符號之間的關係、舞台上的易裝者與舞台下的觀眾雙方的自我性別建構、社會大眾對易裝者的接收或抗拒意識等等爭議，都是表演藝術與文化研究值得深思下去的課題。而這個篇章的以下部分，便是試圖借用上列的理論架構，將張國榮的易裝表演視作一個「文本」來閱讀、觀照，冀求帶出當中複雜的性別意識。

顛覆「恐同意識」的易裝演出：《霸王別姬》

我做《胭脂扣》的十二少和做《霸王別姬》的程蝶衣，其實都有跡象看到我的演技方法，我就是我，每次演繹都有自己的影子[8]。

1993年由陳凱歌導演的《霸王別姬》，是張國榮最具體的易裝演出[9]。

8 李志豪：〈張國榮清心直說〉，香港：《壹周刊》，1992年11月27日，頁23。
9 這裏祇論述《霸王別姬》的「性別易裝」形態，有關程蝶衣的「水仙子性格」，留待第三章分析。

這部電影開拍的初期，戲中乾旦程蝶衣一角，導演原本屬意由擁有京劇底子而又具備國際市場價值的尊龍擔綱，但後來因種種條件無法達成協議才改由張國榮主演，而在這選角與磋商期間，張國榮為了能成功爭取程蝶衣的角色，故意替《號外》雜誌拍了一輯青衣造型的照片[10]，藉以顯示自己「女性造型」的可塑性與可信性[11]。然則，張國榮何以要費盡功夫與心力爭取「程蝶衣」這個角色呢？而程蝶衣的性別易裝對他來說，又代表了甚麼意義？從舞台上演出者自我投射的角度看，張國榮的易裝又如何顛覆了這部電影潛藏的「同性戀恐懼症」（homophobia）呢？

　　論者討論陳凱歌的《霸王別姬》時，多從國家的論述和（中國）文化認同上看[12]，少有從同性戀或性別易裝的問題上看，甚至有論者指出《霸王別姬》表現的是「政權朝移夕轉，可是中國不變」，並且透過程蝶衣這個角色，引發一連串的認同過程：「程蝶衣→虞姬→京劇→中華文化→中國」，表現的祇是一個空洞的、想像的中國[13]。這些論述，觸發了兩個問題：第一，是論者沒有顧及電影《霸王別姬》背後還有一個原著小說的文本，李碧華這部《霸王別姬》小說與陳凱歌的電影最大的不同，在於前者顯露的同性戀意識比後者來得自然和開放，而後者在扭曲同性戀的關係之餘，同時又把原著中有關香港的場景徹底抹掉，變成是導演個人對歷史和同性戀糾纏不清的心結[14]；第二，在上述一連串的認同公式上，張國榮作為性別易裝者的媒介位置究竟在哪裏？換言之，是我們如何看待張國榮易裝演出的主體性？正如張國榮指出：「我做《胭脂扣》的十二少和做《霸王別姬》的程蝶衣，其

10　有關圖片，可參看香港：《號外》，184期，1991年12月-1992年1月。

11　有關圖片，可參考《盛世邊緣》一書的第一章。

12　將《霸王別姬》視作是一個國家、民族文化的寓言來看，可參考鄭培凱的兩篇文章：〈「霸王別姬」的歷史文化隨想〉和〈是霸王別姬還是姬別霸王：影片「霸

實都有跡象看到我的演技方法，我就是我，每次演繹都有自己的影子。」所謂「每趟演繹都有自己的影子」，是指表演者與角色之間的認同關係，換句話說，在閱讀張國榮在《霸王別姬》中每趟的易裝演出，例如他在京劇舞台上扮演的虞姬、《貴妃醉酒》裏的楊貴妃和《遊園驚夢》裏的杜麗娘，都必須聯繫張國榮作為易服者的主體意識，從張國榮這種自我投影的演出方法，可以看出這些易服後的女性人物，實在已包含了表演者本身的性別認同。

　　《霸王別姬》講述乾旦程蝶衣在政治動盪的時代裏，跟師兄段小樓（張豐毅飾）糾纏數十年的恩怨愛恨，他不但以戲台作為人生的全部，甚至期望以戲中才子佳人的角色與師兄長相廝守，無奈段小樓流水無情，心中只屬意菊仙（鞏俐飾），以致程蝶衣的付託如落花飄零，無處歸落，因而更致力抓緊舞台上的剎那光輝，期求戲台的燈彩能恒久照耀他和小樓的愛情傳奇。從這個同性愛情的脈絡看，便可察覺蝶衣的「乾旦」身份不但是戲曲演藝的行當，其實更是他本人性別的取向，他沉醉於虞姬、杜麗娘等古代女子的命運，每趟扮裝易服，都展現了他／她對小樓的情愫，套用電影中袁四爺（葛優飾）形容蝶衣的說話，那是「人戲不分，雌雄同在」。事實上，蝶衣對「戲台」的迷醉已達入藝術最高的瘋魔境界，那是以身代入，執迷不悟，至死不悔！小樓罵他「不瘋魔不成活」，他也默然承受，而且甘願泥足深陷，因為對蝶衣來說，沒有人戲可分的世界，人即是戲，戲台也就是人生。因此，他可以無視於現實環境的限制、時代劇烈的變遷、政治風起雲湧的波濤，而祇一心一意終其一生的在台上演好虞姬這個女子的角色，侍奉在心愛

王別姬」的主題意識〉。鄭培凱的兩篇文章，很少涉及電影中的性別議題，即使討論當中兩個男主角的關係時，亦祇是從「異性戀」的意識形態出發。

13 代表例子是林文淇的評述：〈戲、歷史、人生：《霸王別姬》與《戲夢人生》中的國族認同〉。

的霸王（段小樓）身邊，當這份情愛無法實現時，他祇能選擇死亡，仿照人物的結局，用自刎的方式完成戲台人生最後圓滿而完美的落幕。當然，程蝶衣的悲劇在於他混淆了戲內戲外的界線，無法在時代的洪流中把捉真假難辨的愛情，但他一生的藝術意境也在於這份執迷，一種人戲融合一體的升華，「易裝」的每個身段就是他的本相，而他的本相也投影於虞姬、杜麗娘、楊貴妃等眾多女子的舉手投足間。張國榮的嫵媚演出，無論是隨意的回眸、低首的呢喃，還是扳腰的嬌柔無力，或悲怨的凝神，都活現了這些女子（以及程蝶衣）內心層層波動的情感，而讓觀眾人戲不分的自我投影──我們在看程蝶衣的易裝，也在看張國榮的變換性相，程蝶衣與張國榮也融為一體，恍若是張生而為蝶衣，而蝶衣也因張的附體而重生，可一不可再。李碧華曾經說過，她筆下有兩個角色是因張國榮而寫成的，一個是《胭脂扣》的十二少，另一個是《霸王別姬》的程蝶衣，這種「度身訂造」的人物形象，進一步說明了程蝶衣與張國榮不可割離的藝術結合；反過來說，導演陳凱歌也曾經言明當世之中除了張國榮，根本沒有人能替代演出程蝶衣的角色[15]。至此，所謂「人戲不分，雌雄同在」，既是程蝶衣的人生寫照，也是他／她與張國榮的鏡像關係，是藝術境界中最深刻、最蝕骨銷魂的層次。

張國榮在關錦鵬《男生女相》的訪問中，曾坦白的承認自己是一個性格陰柔而又帶有自戀傾向的人，他覺得自己的特點是敏感，尤其是對愛情的敏感，而觀眾也認同了他這些細膩、細緻的特質，難怪關錦鵬也回應的說：在張國榮的易裝電影中，不知是這些陰柔的角色造就了他，還是他本人造

14 林文淇的文章，雖然也有論及電影對原著小說中香港場景的刪除，但論述的角度仍是把《霸王別姬》──電影和小說──看作是國家身份危機的呈現，依然忽略了性別的重要性。事實上，李碧華的第一版小說（1985）跟電影和現在通行的電影版小說有很大的差異，初版小說以開放平和的態度著墨於戲班裏兩師兄弟的同性愛情，而後者卻充滿「恐同」意識；此外，香港電台電

就了這些角色？！至此，二人的對話，頗帶點「人生如戲，戲如人生」的況味。事實上，如果沒有張國榮，又或者是換上了尊龍，我相信電影《霸王別姬》台上台下的易裝演出不會那麼細膩傳神，他幽怨的眼神、纏綿的情意、或甜蜜的嬌羞與含蓄靦腆的溫柔，並非一個在沒有認同女性特質之下的演員所能做到的，換言之，是張國榮對女性身份的認同，讓他通過易服的形式，發揮他的女性特質，兩者的關係猶如銀幣的兩面，易裝者與表演的角色已合二為一，有如鏡子的「重像」（double），互為映照。然而，有趣的是李碧華小說的第一版，原是對同性戀採取寬容、平和及自然的態度，但經由陳凱歌改編之後，卻帶來影片極端的「恐同意識」，扭曲了同性愛自主獨立的選擇意向，而我也曾因應這個問題詢問張國榮本人，以他這樣一個遊走於性別邊界的人，如何面對和處理這部電影的恐同意識？他說他很明白陳凱歌的政治背景、意向和市場壓力，而作為一個演員的他，最重要的便是借用個人的主體意識，演好「程蝶衣」這個人物的深層面向，在影片可以容納的空間範圍內，將程蝶衣對同性愛那份堅貞不朽的情操，以最細膩傳神的方式活現銀幕，帶動觀眾的感受。此外，張國榮也指出《霸王別姬》的結局，是他和張豐毅一起構想出來的，因應電影情節的發展而和原著有所不同，他們著眼的地方是兩個主角之間的感情變化，蝶衣對師哥的迷戀必須以死作結和升華，才能感動人心，可惜陳凱歌一直不想在電影裏表明兩個男人的關係，反而借用菊仙來平衡同性戀的情節，張國榮甚至認為如果《霸王別姬》能忠於原著，把同性愛的戲作更多的發揮，對同類題材的電影來說，成就一定比他後來接拍的《春光乍洩》為高（盧瑋鑾、熊志琴，20-24）。由此可以看出，儘

視部在1987年攝製《小說家族》，當時香港導演羅啟銳根據《霸王別姬》的第一版拍成電視作品，也是著重「男男」的同性情誼，而不是國家論述。

15 有關陳凱歌對《霸王別姬》的分析，見《霸王別姬》電影光碟套裝內的「製作特輯」。此外，這些年來陳凱歌一直想開拍《梅蘭芳傳》，可是自從張國榮死後，梅蘭芳的角色一直懸空，無法找到適合的人選。另一方面，根

管陳凱歌的《霸王別姬》潛藏濃厚的「同性戀恐懼症」，但張國榮的易裝演出，以及對戲中「程蝶衣」這個角色的揣摩，卻顛覆了這種恐懼意識，我們祇要集中觀看張國榮的個人演出，便可意會到他在舞台上自我表演的形態，猶幸這部電影的前半部，由別的演員飾演童年時期飽受閹割與性別扭曲的程蝶衣，這恰恰使到張國榮的演出，能夠獨立於導演的同性戀恐懼意識以外，演活了程蝶衣那份對同性愛義無反顧的固執，在在透現一股顛覆的況味，變成對電影／導演本身的一個「反諷」（irony）。

舞台上的「扮裝皇后」（Drag Queen）

我覺得藝人做到最高境界是可以男女兩個性別同在一個人身上的，藝術本身是沒有性別的[16]。

張國榮如是說——事實上，多年來他的舞台演出與音樂錄像都致力於融合男體女相的藝術形態，借用「衣飾」跨越性別的幅度，挑戰世俗的規範，打造情慾流動新的面向，或演唱會上演繹扮裝皇后的姣艷，或音樂媒介裏化身雌雄同體的剪影，這都給香港的演藝文化締造了前所未有的典範，而當中引起的讚歎與爭議，亦在在反映和考驗了這個城市對多元性別承載的能耐。

據張之亮導演轉述，梅蘭芳的兒子曾經提出停拍，因為無論在中國內地還是海外根本無法找到一個可以替代張國榮演出的演員。最近影片再度提出新的選角，最後決定由黎明擔演，可是仍引來多方的異議，可以想像，《梅蘭芳傳》即使開拍成功，也會因為沒有張國榮的演出而成了遺憾！

16 見《盛世光陰》，頁52。

紅艷的高跟鞋

在1996年尾與1997年頭之間，張國榮在他的復出演唱會上，當唱到由林夕填詞的歌曲〈紅〉時，作了一趟矚目的易裝表演，他在黑色閃亮的衣褲上，穿上了一雙桃紅色、女裝的珠片高跟鞋，並且塗上口紅，與半裸上身的男性舞蹈員大跳貼身舞，因而惹來話題紛紛。這一趟張國榮的性別易裝，是由虛構的電影空間轉移往虛擬的舞台上，是一趟男扮女裝的drag performance。

加伯在討論男性的易裝表演時指出，「扮裝」(drag) 的性別意義，在於通過衣服的論述與身體的展現，解構了性別乃天然而生的社會定律，當中包含了幾個不同的形式與層次：可以是內外不一致的，例如易裝者表面是女性的衣服（或內衣），外面是男性的；可以是混合模式的，例如祇作局部的女性裝扮，包括耳環、口紅、高跟鞋等配件的穿戴；另一個層面是矛盾的結合，例如一方面作女性打扮，一方面又故意強調原有的男性特點，包括粗豪的聲線、平坦的胸膛等，從而造成雌雄混合的狀態 (Garber, 150-152)。從加伯的理論去看張國榮的性別易裝，便會看出他在演唱會上的表演與他在《霸王別姬》的造像，是截然不同的——在電影的京劇舞台上，他要努力做好一個女人／女性角色的本份／身份，說服電影中的台下觀眾，他也可以是個千嬌百媚的女嬌娥，雖然在電影的敘述裏，時刻讓我們意識和明白，京劇舞台上的虞姬是由男人演的，但在京劇舞台上的故事文本裏，這個虞姬卻是

女人，是楚霸王項羽在四面楚歌時身邊最後的一個女人，而站在台上的程蝶衣／張國榮所要努力的，便是要做好這個女人的角色，所以他在舞台上的裝扮是全副女裝的，包括配音的聲線。相反的，在個人的演唱會上，張國榮的drag performance，卻是混合體的，而不是純然的男裝或女裝，他一方面穿上冶艷的高跟鞋、塗上惹火的口紅、擺出嬌柔和充滿誘惑力的姿勢，但另一面，這些穿戴衹是局部女裝的，他同時亦作局部的男性打扮，例如他沒有刻意戴上假髮、穿上女性衣裙，他那套黑色衣料鑲滿銀白水晶和閃片的衣褲，相對來說，比較接近中性的格調，而無論是他的髮型還是聲線，卻仍是男性的，這種男女混合的模式，正好體現了雌雄同體的形態。

到了這裏，讓我們先看看張國榮另一幀易服的照片，或許會更能比較和辨認他在演唱會上雌雄易裝的特性。這原是他在王家衛導演的《春光乍洩》中的造型（頁三十三），可惜這個易裝形象最終都沒有在上映的電影中出現。相片中的他，無論是衣服（豹紋的皮草）、手套、太陽眼鏡、假髮和臉部化妝等，全是女裝打扮，完全沒有任何男性衣飾的符號存在，如果沒有圖片說明，觀賞者根本不容易發現相中的女子原來是個男人；這樣的安排，目的無非是要讓讀者相信相中人是一個女性，而不是要讓人意識到「她」是男扮女裝的，易裝者本來的男性身份，在這個女性的面譜下，是要被徹底的掩藏起來。我們回頭再看張國榮在演唱會上的性別易裝，其實是一種雌雄混合的演出，觀眾在觀看時明白看到的是一場男扮女裝的表演，當中易裝者本身的男性身份，仍在衣飾上及舉手投足之間表露無遺，衹是他

的女性穿戴與姿態，又使他不是全然的男性，這當中曖昧的性別地帶，即亦男亦女，或不男不女，正是明顯的性別越界，讓觀眾對性別的意義產生雙重的閱讀（double reading）。從這個角度看，演唱會上的張國榮，是以個人的身體（body）作為展示（display）性別的工具／道具，藉性別的移位或錯置（displacement），顛覆男女二性約定俗成的、固定的疆界，這就是我在前面部分引述加伯的理論時，所指出的「互涉」狀態，即是以「衣服」作為「文本」（text），通過男女服飾的「文本互涉」（intertextuality），達致「性別互涉」（intersexuality）的境界，尤其是鏡頭不斷對張國榮的局部衣飾作不同角度重複的「特寫」（close-up），正是把固有的性別形態切割成不同的碎片，由觀眾自行拼湊，通過舞台的想像，還原為雌雄混合的整體。然而，另一方面，張國榮這趟易裝演出，同時也包含了他曖昧的性別表述，尤其是他與半裸上身的男性舞蹈員朱永龍貼身的舞姿、故作糾纏的拉拉扯扯、充滿挑逗意味的自摸動作、對男伴肆意輕佻的凝視，在在顯示了他的性／別（sexuality/gender）取向；在這個閱讀層面上，他的易裝形式塑造了他的易裝內容，即是「陰性的男人」（feminine man），而且是取向同性愛的陰性男人，表現的是「男性的女性特質」（male femininity），而他在舞台上的從容踏步，亦彷彿是一個由衣櫃裏走出來的姿態。

從天使到魔鬼

千禧年8月，張國榮在香港的紅磡體育館舉行「熱・情演唱會」

（Passion Tour），邀請世界知名的法國時裝設計師尚・保羅・高堤耶為他設計舞台服飾，進一步實踐他「雌雄同體」的雙性形象——當舞台的燈光亮起，巨型的白色燈罩背後隱約可以看見身穿白色西裝、臂上插上羽翼的歌手，音樂與歌聲徐徐響起，然後散落四周，與台下觀眾的呼叫彼此和應。演唱會上，張國榮束了一頭及腰的長髮，時而隨舞姿飄揚，時而挽成頸後的髮髻，配襯或閃爍艷紅、或貼身而漆亮的衣飾，從快歌到慢歌，從靜態到動感，舞台上詮釋了男性嫵媚的陰柔美。可惜，張國榮這趟大膽而創新的「易裝表演」，卻招來香港部分傳媒的大肆攻擊，他們在報刊上的報導大部分都是負面的，不是集中放大歌手的「走光照片」，便是找來一些思想僵化的專家分析歌手的心理問題，在在顯示香港社會對性別易裝的抗拒與保守意識，同時也流露大眾對「性別定型」的故步自封——例如他們以「護翼天使」（女性的衛生用品）、「貞子Look」（日本鬼片）、「莎朗史東著裙」（諷刺歌手的走光照片）等字眼來污衊高堤耶的設計，甚至批評這批衣衫屬於過時的舊款，並非設計師為張國榮度身訂造的；此外，報章的標題更以「發姣露底」、「雌性本能」等字詞嘩眾取寵，詆毀演唱會的風格，認為張國榮的表演「意識不良」，有傷風化；而一些所謂心理專家更揚言張的長髮、短裙與自摸動作，是「厭惡自己身體」的表現，完全是「弱者」的行徑，他們認為男人應該是陽剛的、雄性的、主動進攻型的，是強者的形態，因此，如果稍稍顯露得纖巧、冶艷、性感，甚或穿上帶有女性風格的衣飾、表現帶有陰柔特質的行為，便是心理出了毛病——這些評斷每每帶著道德教化的口吻，充分反映了香港傳媒的淺薄、無知和愚昧，同時也披現了先入為主的偏見，

17 自2000年8月1日張國榮「熱・情演唱會」開場後，香港的報刊差不多每天都有負面的抨擊，例如《蘋果日報》8月2日的C3版上，引用心理專家李寶能的說話，指出張國榮的「女裝男穿」是「弱者的行為表現」；《蘋果日報》8月11日的C2版上，請來香港本地時裝設計師鄧達智，抨擊高堤耶替

把性別易裝者複雜的表演形態簡化或全盤否定[17]。其實，張國榮「熱‧情演唱會」的易裝演出，是在虛擬的舞台空間裏，實踐了「雌雄同體」的性別越界，同時也是一趟寓「服飾故事與意念」（fashion story and messages）（王麗儀，31）於流行音樂中的劇場表演。

根據演唱會的舞台總監陳永鎬所言，這次舞台設計的主題是「劇院」，整個舞台祇開三面，配合燈光的效果，以及佈景特製的布料，是要給歌手營造「一個變幻的dreamland」（陳曉蕾，28）。此外，時裝設計師高堤耶為張國榮設計了六套服裝，貫串了「從天使到魔鬼」（From Angel to Devil）的主題和形象，當中包括：開場時是純白色的羽毛裝，象徵天使的化身；接著是天使幻化人間美少年，歌手穿上古埃及圖案的銀片透視衫與黑色水手褲；然後是美少年的成長，變身為拉丁情人，以金屬色的西裝展示情慾的異色；最後是魔鬼的化身，以黑和紅的色調突現歌手魅惑的風格。正如《明報周刊》時裝版主任王麗儀指出，高堤耶早於八十年代，已著眼於跨越性別的設計，例如讓男人穿裙或作長髮打扮，男裝往往在陽剛中帶著陰柔，女裝卻是陰柔中透現陽剛，形成甚至是「雌雄同體」的形貌，而這一趟替張國榮設計舞台服飾，更進一步「從西方傳統歷史中取材再重建，與現代文化交融，形成一種mixed style and cross culture的風格，例如在西方的文化歷史裏，早於古羅馬已有戰士穿上塊狀的短裙，更早的古希臘也有不分男女的裙袍，而長髮披肩亦常見於西方古代男性等等（王麗儀，31）。王麗儀的分析很有意義，她一方面闡釋了高堤耶的設計意念和內涵，直接駁斥了香港傳媒

張國榮設計的舞台服飾乃「翻襲舊貨」。諸如此類，不勝枚舉，詳細報導可參考當時的《蘋果日報》、《東方日報》、《太陽報》及《星島日報》等。

的誤解，另一方面也力證張國榮的舞台演出，如何打破一般演唱會慣常的單一表演形式，有意識地在劇院佈置的舞台上實驗跨越性別的可能。可以看出，張國榮這趟易裝表演，是雌雄混合模式的，他一方面束了一頭長髮，穿上短裙或前胸開叉的緊身露背背心，甚至在舉手投足之間擺出嬌柔的手勢、挑逗的笑容，但另一方面仍十分強調他的男性特質，例如唇上的短髭、結實的肌肉線條，仍舊是男性的聲線與平坦的胸膛；歌手是以「身體」作為展示「性別」內涵的媒介，以「衣服」作為「文本」，透過男女服飾混合穿著的「文本互涉」，達致「性別互涉」的境界，從而顛覆了男女兩性世俗的疆界，重新塑造新的男性形態──誰說男人不可以是嫵媚的？誰說長髮與短裙祇是女性的專利？性別多元與開放的最高層面，是泯滅了兩性之間的互相定型，不管是男裝女穿，還是女裝男穿，既是表演者／易服者性別身份的自我建構，同時也測量了我們的社會性別意識的深度和闊度。

作為國際知名的設計師，高堤耶跨越性別的藝術從開始便已震驚世界，早在八十年代，他已經讓男性模特兒穿裙，並稱之為 "Homme Fatal"，"Pretty Boy"，"Couture Man"，"Androgyny"，九十年代更首次為麥當娜 (Madonna) 設計內衣外穿的舞台服裝，從此帶動歷久不衰的潮流 (Farid Chenoune, 12-13)。高堤耶充滿解構意味的性別觀念，取材自東西方遠古文明的服裝文化，以現代的技巧融合於衣飾的剪裁、用料和配件上，力求將男性潛藏的陰柔力量推出前台，這種意態恰恰與張國榮流動的性別再造不謀而合，因而才促成二人合作的關係。可惜，香港媒介對「熱‧情演唱會」的

18　相關報導見《明報》，2000年11月23日，版C1。
19　張國榮對這次事件的回應，見於《明報》於2000年11月頒發「致敬大獎」給「熱‧情演唱會」的典禮上，收錄於《明報周刊》出版的紀念光碟《風繼續吹》裏。

負面報導，令遠在法國的高堤耶非常詫異和震怒，從而公開表示以後不會再為香港的歌手設計服裝[18]。張國榮坦言對此十分痛心和難過，尤其是因為傳媒記者的無知和偏差，導致香港的演藝文化出現這樣的困局，對「陰性」、「陽剛」的狹隘觀念，更阻礙本地演藝者跟國際時裝設計師合作的可能[19]。其後，「熱·情演唱會」舉行世界巡迴，在各地都受到熱烈的歡迎和讚譽，曾藉《末代皇帝溥儀》獲取美國奧斯卡金像獎服裝設計的和田惠美，更在日本的《朝日新聞》撰文推許「熱·情演唱會」，稱張國榮為「天才橫溢的表演者」，同時指出高堤耶獨一無二的服裝與張國榮的舞台風範是一個「天衣無縫」的完美組合[20]。由於「熱·情演唱會」在海外獲得高度評價，張國榮決定於2001年4月再度在香港重演，有趣的是，這時候的香港媒體鑒於海外的評論，而未敢再對張的表演作出負面的攻擊，部分報章甚至見風轉舵，轉而讚揚演唱會的成就，這種前倨後恭的態度，更益發暴現香港傳媒文化素養的不足，以及演藝知識的貧乏。

音樂錄像的情慾流動與再造

雙性情慾與camp的感性

我思想上可以是bisexual，我可以很容易愛上一個女子，又可以很容易愛上一個男子，例如Robert De Niro，各種不同的角色都吸引人[21]。

20 相關報導，同注18和19。
21 見羅維明訪問：" Leslie, Dance, Dance, Dance" 。

張國榮早在1992年的一個訪問裏已公開展示個人的雙性傾向，儘管當時他針對的是電影角色的塑造方法與演出層次，但仍可印證他對性別二元對立的反抗意識。所謂「雙性」取向，就是重新組合男女的性別特質，推倒男女界別的限制和框架，發揮兩性以外更多元的性別空間，體現在張的身上，便是他在演藝領域上走入男女的身份，再走出規範，以驚世駭俗的姿態創造男性可以嫵媚、柔美的形貌。法國女性主義論者凱蓮·西蘇（Hélène Cixous）在她著名的〈墨杜薩的嘲笑〉（"The Laugh of the Medusa"）一文中指出，「雙性情慾」（bisexuality）是在同一個定點上擁有兩種性別的特質，互不排斥，卻共同體現彼此的異同，通過兩種性別的複合，讓身體、慾望與色性（sexuality）達到更和諧、豐富和敏銳的境界 (341)。儘管西蘇的理念只集中討論「女性情慾」（female sexuality）的體驗，但仍可用來轉換闡釋張國榮的性別越界，那既是一種多元性別的貫串、易位、鑄煉和變形，亦是對身體和色性關係的顛覆、瓦解和重新構想。

　　張國榮的音樂錄像〈怨男〉(2003) 很能道出這種顛覆的思考，長達四分鐘的畫面盡是各式各樣的男性在鏡頭前不斷更換衣服和裝扮自我，這些男子包括律師、警察、電器技工和推銷員等，他們在日間各有不同的專業身份和形象，而且必須根據各人的職業及職場所需而穿戴整齊，穿上社會公眾認可的西裝或制服。然而，下班以後，當他們進入個人的空間和時間，都不約而同地解除身上的束縛，把領帶、西裝外襲、長褲、襟章、白襯衫和工作帽等拋下，改而換上顏色艷麗、剪裁貼身、式樣誇張的衣飾，趕赴由張國榮

主理的易裝舞會。這時候，這些男子不必再顧及個人的職業、身份、社會角色，甚至大眾認同的男性形象，可以肆意地披上桃紅的上衣、釘滿銀色珠片的短褲、青綠色的假髮、金色的項鍊、彩藍的羽毛披肩，甚至塗上胭脂和閃亮的唇彩。這些易服的動態，不但彰顯男性跨越性別的內涵與方式，同時亦揭示男性如何在日常生活裏獲得解放，所謂社會制約下的「雄性」形態，可以一下子變為陰柔的嬌媚。整個錄像的意識十分大膽，鏡頭前毫不遮藏地展露男性的身體，讓他們在舉手投足之間揮灑一個變換性別的過程，男性由脫掉西裝與制服，然後洗澡、更衣，到穿上女性化的飾物配件與妝容，無不在在顯示衣服如何改變一個男性的外觀、身體，以至公眾身份與自我認同。此外，易服帶來快感和歡愉，錄像裏無論哪個階層的男性，在更衣的過程上都展現極度的亢奮和高度的狂歡，無論是對鏡自照還是抱著衣服起舞，都表示了易服不但可以變換性別，還可以變換心情，紓解壓力——如果說社會的約定俗成往往要求男性的特質局限於理智、專業、家庭和社會責任時，那麼，〈怨男〉企圖突破的便是這些性別制約，男人可以如女人一樣喜愛衣服、名牌及裝扮自己，也同樣可以感性地或性感地迷戀自我或他人。歌曲的名字叫做〈怨男〉，容易讓人想起張愛玲的小說《怨女》，所謂「怨」或中國傳統的「閨怨」，一般祇是女性的專利或被人詬病的地方，這種「怨」代表陰性的傾向、內在的鬱結與情緒的糾纏，而用在男人身上，卻明顯宣示男人也有「怨」的權利與自由。歌詞由林夕填寫，對於向來酷愛張愛玲文字的他來說，「怨男」的形象不無幾分向女性作家借鏡的地方，藉以折射男性另類的風月寶鑑，例如歌詞寫道：「深閨梳晚妝好叫你欣賞」、「怨男沒有戀愛怎

做人」、「傳來迷迭香／太過易受傷衹等待你領養／何以你忍心要我喜歡一場」，寫出男性的柔弱、敏感、善變和等待眷顧的心情，男人也可以憂怨（或閨怨），渴望愛情，追求性別自由，這些形貌都與傳統陽剛男人的造像背道而馳。

　　張國榮在音樂錄像〈怨男〉中的形象，十分符合蘇珊‧桑塔（Susan Sontag）討論的camp[22]：華麗、媚俗、帶有頹廢和戀物的色彩。桑塔在她的名篇《Note on Camp》中指出，camp是一種感性（sensibility）、風格（style），甚至美學主義（aestheticism），屬於修飾性的、充滿庸俗成分的行為形態及生活風貌，而且極度放縱、奢華和自我沉溺。雖然桑塔討論的是十七至十八世紀時期的西方藝術、文學及生活，但當中揭示的文化視點，仍可借鑑切入討論當代後現代的媚俗文化與表演藝術，例如桑塔說「雌雄同體」是camp的感性中最為突出的形象，它象徵了一種混合性別得來的完美與誘惑力，無論是陰性男人還是陽剛女子，都帶有這種 camp 的特質，因為他／她們通過性別的跨演與誇飾，將獨有的性別情性表露無遺，免除了也補足了單一或單向性別的缺陷，而這種雌雄合體的形態，往往包括了模擬、戲謔的操演與劇場特性，並以豐富的物質建立華美、恣意、世俗、怪異而又帶有嬉玩成分和貴族品味的美學風格或美感經驗(103-119)。桑塔的論述，很能道出〈怨男〉的錄像風格：色彩斑斕奪目的衣飾、富麗堂皇的內景設置、演員誇張的面部表情與肢體動作、鏡頭偷窺的視角、歌詞的靡靡之音及歌者挑逗的聲線等等，都共同塑造一個以物建構而情慾浸漫的世界，讓陰性的男

22　有關camp 這個字，是很難翻成中文的，甚至是無法翻譯的，一般都譯作「假仙」，但仍未能帶出camp 的原意，所以這裏衹好保留英文原文；而下文的dandy 和dandyism 也有同樣情況。

人以流動的性別漫遊其中,而自得其樂。此外,張國榮的演出,不但操演了性別多元的可能性與可塑性,同時也在挑戰觀眾的視覺和感官,鏡頭下他或低頭斜視展露輕佻的笑容,或面向鏡子悉心自我裝扮,都在在陳列了他的camp樣風格,既有他原有屬於上層階級的貴族氣質,也包含經過人工修飾而來的頹廢感、放蕩意識和沉溺形態,將桑塔所言的「雌雄合體」帶入男性陰柔風情的性感領域。

　　桑塔在她文章的結尾時指出,camp的文化與同性戀情慾(homosexuality)相關聯,她說不是所有同性戀者都有camp的品味,但大多數的同性戀者都具有camp樣風格展示的潛力(118)。儘管桑塔沒有正式說明「酷兒」(queer)在camp的文化中存在的式樣和重要性,但其實我們仍可從她的論述中尋到蛛絲馬跡,觸及酷兒與camp的關連地帶,由camp的怪異到酷兒,中間不是一個歷程的轉變,而是一種風格的交錯,那是說camp的文化本來就帶有酷兒色彩,尤其是當桑塔說 dandyism 是 camp 的一種,而在討論 camp 與 dandyism 的關係時,總以英國男同性戀作家王爾德(Oscar Wilde)作為範例。所謂dandyism,是一種華麗時尚的自我修飾,以凸顯個人對外觀的極度關注,而在camp的文化裏,是將十九世紀這種修飾風尚帶入現代及大眾媒介的領域中,以戀物的姿態呈現媚俗的傾向(116-117)。從這個觀點看,camp的酷兒色彩,在於它與dandyism的聯繫,是現代dandy的映現,是貴介公子華麗的媚俗風情,是張國榮在〈怨男〉錄像中一身濃艷的裝扮,以及眉梢眼角的儡魄勾魂。

有趣的是，張國榮的dandyism早在八十年代已經出現，由於他出身裁縫世家，在事業如日中天的日子，隨意穿上高堤耶、聖羅蘭（YSL）、亞曼尼的衣飾，都能盡顯他的貴族氣派，祇是，在八十年代時期的他，在主流的音樂及電影中仍以白馬王子、純美天使、反叛青年或不羈情人的形象遊走於香港、台灣、日本等市場，他的dandyism仍帶給大眾異性戀慾望的投射。然而，到了九十年代再度復出的時候，張國榮的dandyism卻來了翻天覆地的轉變，以雙性戀、雌雄同體及性別混合的百變體態，突破舞台的表演方式及電影的人物造像。張國榮依舊穿上聖羅蘭、高堤耶、登喜路（Alfred Dunhill）和迪奧男飾（Dior Homme）等各類世界名牌的衣服，但他已不再是八十年代的白馬王子或不羈情人，而是儀態萬千的扮裝皇后，既能妖艷、閒雅、高貴和玲瓏，亦能冷酷、野性、放蕩和奢華，激發各類酷兒的情慾想像，電影《霸王別姬》與《春光乍洩》、音樂錄像〈怨男〉及〈大熱〉（2001）等，都是其中的代表作品。

雌雄同體與性別操演

我認為一個演員是雌雄同體的，千變萬化的……[23]

英國現代小說家、女性主義者維珍妮亞‧吳爾芙（Virginia Woolf）在她的名著《自己的房間》（*A Room of One's Own*）一書中，強調人的思想最高的境界及創作意識的極致是雌雄同體的。所謂「雌雄同體」，便是

23 見林燕妮訪問：〈迷戀當導演，要控制一切〉。

男女兩性的整體結合，無論在身體的感應還是思維能力的拓展，最理想的狀態是雌雄兩性的共同擁有與融合無間，在雄性的因數中有陰柔的特質，在陰性的元素裏有陽剛的屬性，使之發揮、補足和整合人類全能的力量(88-89)。吳爾芙的理念與張國榮的主張十分接近，雖然前者討論的是文學創作及藝術思維的領域，後者涉及的是演員的表演層次，但同樣對男女兩性的整合採取認同的態度。對張國榮來說，雌雄同體不但是他在舞台上的衣飾裝扮和性別操演，同時更是他對表演藝術的創造意念。張所體認的共有兩個層次：在演藝的範疇上來說，是指演員必須具有男女兩性的特質，使之能深入每個不同角色的各種性情、言行，而在性別的觀念上來說，指的卻是性別的再造功能與多元組合。

　　張國榮的音樂錄像〈大熱〉很能道出這種雌雄同體的再造觀念。錄像的設景採用了《聖經》〈創世紀〉故事的伊甸園，利用電腦合成一個充滿綠色田園風味的世外之境，而又帶點魔幻色彩，當中有阿當、夏娃、蛇和禁果，衹是這對阿當和夏娃並非一般概念上的人類始祖，而是被塑造為雌雄莫辨的中性形象，男的長得陰柔嬌媚，女的卻帶有陽剛的英氣，兩人看上去有點像古希臘時期的美少年，無論是身體的線條還是面部輪廓，例如女的「平胸」與男的「白皙」，都具有性別模糊的特質。這種刻意的設置，可以看出張國榮有心把人類性別的原型與鑄造推回太初時期，並以「雌雄共存」的視覺影像揭示性別的原始狀態，那是萬物初生、生機蓬勃，充滿各樣創造的可能，並非男女二分的兩性對立，而是「雄」中有「雌」，「雌」中有

「雄」，甚或是兩者糅合而成的第三種中性形貌。此外，在《聖經》原有的故事中，蛇是誘惑者，是備受詛咒和懲罰的罪魁禍首，但在〈大熱〉的錄像中，張國榮手中的蛇卻擔當了情慾與性別認同的引導者，引導人類（錄像中的阿當、夏娃和觀賞錄像的接收者）識別自我性別身份的挪移和轉化。在鏡頭內中性形象的阿當與夏娃互相對望、彼此挑釁，讓充滿酷兒色彩的愛慾來回激盪，鏡頭外觀影者的慾望對象無論是阿當還是夏娃，都不能避免捲入彷彿對影自照的漩渦中，投射陰性的阿當或雄性的夏娃，在陰陽的對照裏辨認或發現自我另一種性別的面貌。

說到「對影自照」，便不得不提張在錄像中的性別形態。他一身雌雄同體的裝扮，時而在胸前配上蛇的圖案，長髮披肩，腰肢款擺；時而穿上紅色或黑色的透視上衣，意態撩人；時而梳起兩條辮子，縛上分叉的衣裙，對著鏡頭淺笑或凝視，舉手投足之間都在在披現灑脫的解放意識，視性別裝扮如遊戲，戲耍於伊甸園裏，顛覆了世俗的僵化規條。張的肢體語言及視覺影像，帶有強烈的性別操演（gender performativity）的意味——美國酷兒論者茱迪恩·芭特勒（Judith Butler）指出「性」（sex）與「性別」（gender）本來就是一場沒有「原本」（original）、祇有「摹本」（copy）的操演（performance），是社會人為的文化建構。打從出生開始，我們便被賦予特定的性別身份，通過教育和學習，不斷重複操練合乎性別類型要求的意識與行為，這是一種模擬、生產和再現的過程，猶如「扮裝者」（drag），窮其一生努力演好一個特定性別的角色。換句話說，是我們先預設了性別的界

分，然後才付諸實行，以反覆的演繹強化性別的模式，逐漸使之牢不可破，根深蒂固，成為社會規律(136-139)。芭特勒的論述無疑帶有濃重的解構觀念，意圖拆解性與性別被界定為天然與社會文化的二元公式，同時也破除了性別屬性的定見，我們一旦發現性與性別皆由社會約定俗成、經過歷史沉積的排練而來，性別的規範便能易於打破，既然性別不過是一場模擬的操演，當中充滿流動性、變幻感與創造力，同時又具有破毀常規、顛覆主流的力量，那麼每次操演都可以是對性別身份的內容和形式重新的肯定、改變、再造和宣示。就以張國榮在〈大熱〉裏的演出來說，鏡頭下他的雄性身體、雌性裝扮，以及兩性結合而來的合體，都在宣示性別可供再造的潛能，他以自己的身體作為一個政治論述，或一場風格化的表演，刻意營造內外不一致卻又矛盾並存的性別狀態，所謂「身體」、「性」與「性別」，已不再是單一和穩定的存在物質或意識，而是無時無刻不在銘刻、變換、移位和更生；此外，錄像中常常出現的三面鏡子，也是為了要從不同的角度折射張的身體形態，用以彰顯性別的多重面向，以及當中不為人知的隱藏，讓觀影者窺視一個「男體」如何表演／現「女體」的可能。

伊甸園是人類始祖的根源，阿當和夏娃是性別分工的典範，張國榮的〈大熱〉就是從這個根源與典範出發，揭示性別形態的另一種詮釋：阿當不必雄偉，夏娃也無須溫婉，因為對性別的禁忌越少，人類的潛能與生活才能越加開放和自由，相反地，性別的定型越深，社會的壓制越多，便會造就無窮的異化、扭曲，甚至悲劇。從〈大熱〉改寫〈創世紀〉的故事看來，張意圖

以流行音樂及錄像作為媒介，建造他的性別「伊甸園」，在那裏無性別的禁制，可自由往返或男或女的選擇，祇可惜現實的處境並不天從人願，張的男身女相，仍不斷遭受外來的抹黑和攻擊，直到他的身死，爭議仍未能風平浪靜。

結語

一個藝人能夠做到姣、靚、型、寸，男又得女又得，這才算是成功。

張國榮曾在演唱會上這樣說。所謂「姣、靚、型、寸」，體現的不獨是張的男身女相與雌雄同體，同時更流露他對自我陰柔特質的自信和肯定。儘管張的性別易裝、抑鬱症、自殺、同性／雙性戀的身份等曾備受香港傳媒的扭曲和攻訐，但仍然無損他作為一個酷兒表演者的藝術光彩，甚至可以說，張的存在，挑戰了社會單一思維的道德尺度，也測量了大眾對性別的接收和容許程度，借用達明一派的曲目以作比喻，張是一個「禁色」的聖像（icon）[24]，在性別開放、多元的空間和世代裏總有他存在的位置。他的身死，令他生前的爭議與對衡剎那變成「傳奇」，環顧香港及海外的華人地區與流行文化的歷史，張的性別越界與藝術境界至今仍無人能夠繼往開來，但他的努力開拓，卻為後來者打開禁忌的缺口和突破的空間，他的成就得來不易，在重重關卡的社會輿論下與道德隙縫間步步維艱。可以說，張的現身，搬演了香港一代camp 的文化，帶領受眾走入陰柔的年代，體驗性別再造的潛能，借用林夕為他填寫的歌詞〈我〉作結：

24 〈禁色〉，劉以達及黃耀明作曲，陳少琪填詞，是達明一派八十年中期以後的流行音樂作品，內容説及同性愛不為世道容納的苦楚。

誰都是造物者的光榮

不用閃躲　為我喜歡的生活而活

不用粉墨　就站在光明的角落

我就是我　是顏色不一樣的煙火

　　張國榮曾經不祇一次的公開表示，林夕為他撰寫的〈我〉包含夫子自道、向外宣言的感懷——「造物者的光榮」、「站在光明的角落」——都顯示了他的立場，儘管傳媒罵他「愛扮女人」、「是弱者的表現」，但張國榮從來沒有後退或妥協，他依然為自己「可男可女」的高度可塑性散發驕傲，為香港電影和舞台的演出尋找可以上下游弋的空間。正如英美的前衛歌手大衛・寶兒 (David Bowie) 與佐治・童子 (Boy George) 宣稱，他們的「性別易裝」是表現男性天生本有的陰柔特質，他們從來都沒有想過要變換成女人，而是要用男性的身體試煉「衣飾」千變萬化的可能，再者，「男人穿裙」無論在西方的傳統還是東方的風俗習慣裏都一直存在，是自然的穿戴，實在不必大驚小怪 (Andrew Bolton, 125, 131)。其實，我們應該慶幸有張國榮這樣的表演者，他的歌衫魅影，不單為香港的演藝文化增添了萬紫千紅的叛逆姿彩，同時也讓他的藝術成就連接世界的版圖，他是繼英美的大衛・寶兒、佐治・童子，以及日本的澤田研二等之後充滿迷幻色彩的藝人——他的「男身女相」是顏色不一樣的煙火，璀璨奪目；他的「雌雄同體」是造物者的光榮，儀態萬千，而且相信總有他照耀的性別國度。

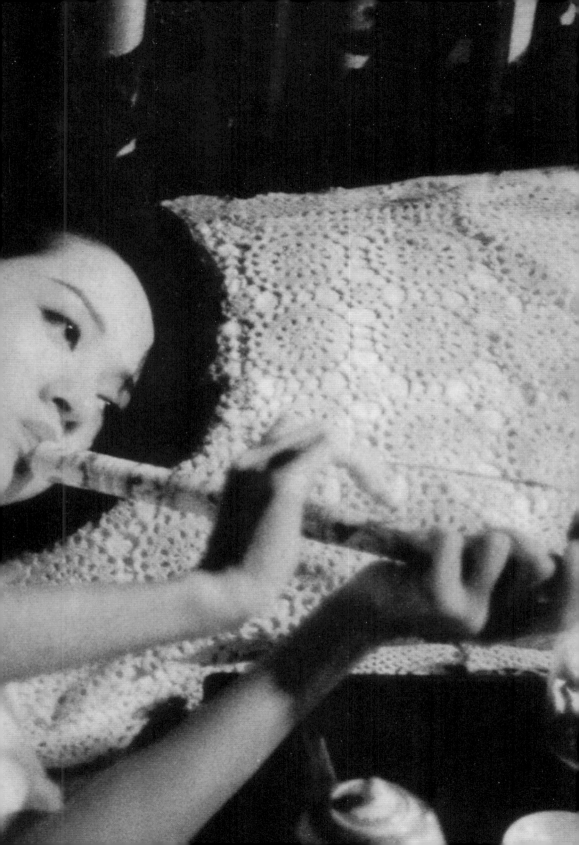

第二章：

怪你過分美麗

情色、性相
與異質身體

引言：
從「性愛張力」說起

基本上，我覺得十二少是一個「色鬼」，也是一個「無膽鬼」，演這樣的角色是一項挑戰，因為在這個人物身上，充滿了「性」和「愛」的張力！

—— 張國榮

張國榮在一個演說自己如何演繹李碧華小說人物的講座上如是說（盧瑋鑾、熊志琴，16）。《胭脂扣》（1987）裏的十二少，恍若度身訂造，非張國榮不能演出那種世家子弟既風度翩翩，卻又懦弱無能的形象[1]。開首的幾組鏡頭，他在煙花之地倚紅樓內拾級而上，或左右流盼，或回眸淺笑，充分表現一個流連風月場所的紈袴子弟那份特有的自信、挑逗、驕傲和睥睨世

1　《胭脂扣》原本擬定的男主角是鄭少秋，鄭辭演後改以周潤發代替，待周也辭演時才選用張國榮，是三易其角的結果。詳情見林超榮訪問和整理：〈如花如我本無關：「胭脂扣」與梅艷芳〉，香港：《電影雙周刊》，225期，1987年10月，頁14；或張國榮的個人演講，見盧瑋鑾、熊志琴主編：《文學與影像比讀》，頁15。

俗，眼神充滿醉生夢死的色慾，神態卻逍遙灑脫，浪漫天真。這樣複雜的個性人物，張國榮演來充滿說服力，甚至建成經典，我們說起十二少，便會想及張國榮，同時也連繫張國榮這個十二少所象徵的情慾化身——所謂「性」和「愛」的張力，意思是指這個浪蕩子弟既因性而愛，卻未能因愛而殉情，甚至從一而終；相反的，他的苟且偷生與年老色衰，對女主角如花（梅艷芳飾）來說是負情，對旁觀者（如觀眾）來說是報應和懲罰。這樣充滿矛盾元素的角色，由帶著「異質」特性的張國榮來演，更加恰如其份，因為無論是十二少還是張國榮，都不屬於「純淨」、單一的人物，都是帶有異端傾向的反叛或背叛形態，跟世俗的期待背道而馳，而張國榮的色相，更從來都不會是乖孩子或好丈夫，卻永遠是壞情人、浪子和負心漢。

從《胭脂扣》的負情負義與「性愛張力」等角度談起，目的無非是為了帶出一個重要的命題：張國榮情色景觀的異質特性。從影以來，無論在銀幕內外，張國榮都常常扮演被慾望的對象（object of desire），而且屬於可慾不可求或求之不可得的人物，一方面對抗現世的道德規範，一方面又我行我素地破毀人際美好的關係，使人愛之越切，痛之越深，而作為一位演員，張國榮這種罕有的異質風格，可說是香港電影工業內求之不易得的，譬如說，假如《胭脂扣》由第一 casting 的鄭少秋來演，相信會有截然不同的結果，鄭的「俠義」形象一定會沖淡了十二少本有的性愛張力，因為鄭缺乏的就是張特有的異質形態。然則，何謂「異質形態」？它如何體現於張的身上？

張又如何借用它銘刻各式電影人物的傳奇風采？而這種因異質而來的情色（erotic）與性相（sexuality），又怎樣突現和挑戰了香港社會文化保守的面向？這是本章力求闡述的重點，企圖透過理論和電影文本的分析，看張國榮的「身體」（body）如何體現（embody）層次分明、質感豐富的情色光譜。

變動的色相‧異質的身體

法國性歷史學家福柯（M. Foucault）在他著名的《規訓與懲罰》（*Discipline and Punish*）一書中指出，「身體」從遠古開始便已是被禁閉、限制和操控的對象，無論是因宗教（尤其是清教和基督教）而來的禁慾主義，因現代醫學而來的解剖與征服，還是因應法律、軍事、政治、經濟及社會階級等需要而設立的體制，都對身體無時無刻賦予各式各樣的管理，當中充滿文化與性別的禁忌，身體存在的價值是功能性的，尤其是用以傳宗接代，繁衍子嗣，延續人類族群生命，甚或集結眾人身體的力量用以保家衛國，對抗外侵。基於這些條件和目的，身體必須被理性的規條約束、塑造、訓練，使之能服從和對應相關的功能所需。隨著醫學的昌盛與人口學的流播，社會政治對身體的駕馭更超越了宗教時期，在醫學儀器的顯微鏡下與現代機械的操作裏，身體進一步零件化，變成可微觀、調控和隨意更替的組合，身體的功能作用比以前拓大，分工更細，但監控更嚴密精進，形成所謂「規訓」或「紀律」（discipline），通過法制的權力架構，用以確立身體朝

向「正確」、「正統」，合乎大眾利益的方向發展，而一切不合規格的身體，像賣淫的、暴力殺人的、精神異常的及傳播病毒的，都會遭受隔離、改造或毀滅，人類的生存環境與身體文化就是這樣建立起來的（135-141）。福柯的言說，帶出人類的身體從來都不是自由的個體的命題，從出生開始便已經「身不由己」，而是被網羅於已確立的存在意向，並發展而成被認可的功能，我們的身體一旦逸出這些功能的範圍，便被判定為錯誤、偏差和異端，必然受到懲罰或被強迫治療和修正，正如福柯所言，醫院、瘋人病房、監獄等等，都是監控身體的產物。美國酷兒論者茱迪恩‧芭特勒（Judith Butler）根據福柯的理論，從性別建構（gender construction）的角度切入，反覆質詢社會禁制對身體和性別造成的壓制。

　　芭特勒認為我們的「身體」從開始已是一個建構，無所謂「自然生成」，因為這「自然生成」的觀念也是人為文化的產品，所以，身體一下地，便已不斷重複接受和搬演社會約定俗成的規範，例如以醫學勘察對身體結構命名男女的界分，以「男」或「女」的界分確認家庭與社會角色的分工，以男女婚配繁育後代的功能，當中核心依循的是異性戀的霸權形態，一切逸出這個「常態」的均被視為失常、反差或異化，例如無性或雙性嬰兒（俗稱「畸胎」）、不選擇男女婚配的同性戀者、改換性別的變性人等等。在這些建構的過程中，身體往往是「性別」物質化（materialization）的顯現，而且必須持續延伸這個過程，才能發揮和保持身體存在的（功能）

價值，造就性別主流主體的勢力，並且從而排斥非主流中心的、不能納入規範的或顛覆實用功能的身體與性別。芭特勒甚至發現，在這樣一套以自然科學和社會權力命名的過程中，「性別」的界定指向「人」的價值界定，一旦性別（或性向）出了問題，連作為人的基本存在也會受到質疑。因此，在異性戀主流的意識形態中，一切非異性戀者的性別和身體都屬於異端，必須接受如福柯所言的規訓才可重新的被認可和接納。然而，更有趣的是芭特勒也發現，在這一套看似牢不可破的性別建制中，卻常常存在不穩定的空隙和變異，一方面所謂「建制」，就是要不斷的重複操作以堵塞這些空隙和修補這些謬誤才能得以確立，例如一個女孩子必須日復日操演作為一個女子的風範；但另一方面，這些空隙和變異卻又可逐漸拓大、反覆磨鑄，形成對抗主流性別形態的存有，這些「存有」是被性別常態（即異性戀與男女分工）否決和隱藏的部分，未被認可和規訓，芭特勒稱之為abject和the zone of uninhabitability（Bodies that Matter, 1-10），而我則稱之為「異質的身體」。

所謂「異質的身體」，就是脫軌和超逸於社會異性戀霸權意識的非男即女的規範，非常態的、非主流中心的、非實用功能的，屬於被排斥和否決的他者，甚至搞亂律法常規，挑戰道德和宗教禁忌。我之所以稱之為「異質」，是因為它的駁雜不純與變動不居，以及被處於邊緣和打壓的狀況，這樣的「身體」，它的現身與晃照，不但容易惹來公眾恐慌（因為它不受規訓），而且每每威脅主流主體存在的合法與合理（因而必須消滅）！事實

上，酷兒理論（Queer Theory）最初被引入中文的書寫世界時，也有稱之為「怪胎論」的，這個「怪胎」，便隱含了「身體異化」的潛文本，也道出了它與主流常態的區分——性向異於「常態」，也彷彿造就了一個變形的（deformed）或轉型的（transformed）身體，兩者之間的關係猶如銀幣的兩面，是互相映照和依存的，因此，對酷兒性向的打壓也從身體開始，因為性向是無形的，身體卻有跡可尋，規範變異的身體猶如可以監控變異的性向或性別，容易具體落實和執行。

張國榮也擁有「異質的身體」，這個「異質」的來源，不獨源於他自稱雙性的身份與同性的傾向，也來自他從出道以來在光影裏、舞台上，扮演無數踩在正邪邊緣的人物造像，從早期的電視片集開始，便已經常常以不良少年的形態出現，其後八十年代主演的大部分角色都屬於反叛青年、不羈浪子或負心的人，像《烈火青春》（1982）、《檸檬可樂》（1982）、《英雄本色》（1986）、《胭脂扣》等；及至九十年代，張的色相進一步「異色化」，無論是《家有囍事》（1992）的camp樣喜劇，還是《霸王別姬》（1993）的易服悲情，更造就了他「異質」的風貌，其中更以《金枝玉葉》（1994）、《色情男女》（1996）、《春光乍洩》（1997）等作品，達致異色的高峰。張國榮的色相，不但充滿挑逗和挑戰的意味，而且還展現了一幅盛世盛開的酷兒景觀——一方面他恆常地挑動熒幕內外慾望的凝視，卻又反覆地挑釁社會道德容納的界限，另一方面他又以獨有的性別氣質開拓香港酷

兒文化的領域，不斷變易的形體塑造、可以流動的性別形貌、不拘於一格的角色類型，甚至破格以「身體」呈現情慾的角力等等，都使張國榮異於「常態」、「異」於常人，既走在主流中心以外的邊緣地帶，扮演不受討好的角色人物（尤其不討好於電影獎項的評審），卻又以演藝界核心人物的聲望和姿態，將個人的「異質」提升至美學的最高層次，即藝術的演出，使每個異質人物都深深烙下個人的印記，而難於替代。有時候他的「異質」衹是為了襯托他人的「純淨」，卻意外地（或意料之中）成為焦點之所在；有時候他又會反過來借助自己這種異質的風格，顛覆了電影原有的保守局面，觀乎他的演出，都不難發現他對身上這種「異質」高度的自覺與掌握，因而成就每個角色活靈活現的生命。

早期電視劇集的「反面人物」

香港電台電視部製作的《歲月河山》之〈我家的女人〉（1980）、《臨歧》之〈女人三十三〉（1983），以及《屋簷下》系列之〈十五十六〉（1978）和〈死結〉（1980）[2]，是張國榮早期的電視演出，卻不約而同都是扮演為世不容或反抗主流社會意識的角色，當中涉及亂倫、通姦、姊弟戀與第三者等「反面」形態。這些被分派的故事人物，都擁有雜而不純的特性，同被社會道德判定為「偏差」的行為，而當時臉孔仍然稚嫩的張國榮，卻以細膩的感情、敏銳的身體語言節奏，揣摩每個人物的內心世界，再以自然的

2　這些電視作品全收錄於《集體回憶張國榮》的錄像光碟裏，香港：香港電台出版，2007。

意態具體呈現這些角色的言行舉止[3]，尤其是〈我家的女人〉的演出，更奠立日後《胭脂扣》的人物原型與基調。

《臨歧‧女人三十三》講的是忘年戀和姊弟戀，飾演年青作曲家毛毛的張國榮，戀上比自己年長的舞蹈家李珍妮（鄭佩佩飾），珍妮被丈夫拋棄，在女人三十的關口上踟躕不知去向，婚姻的失敗導致她對感情不再信任，而面對比自己年紀細小的小弟毛毛，旁人的眼光與非議更令她徬徨退縮，衹有毛毛一人義無反顧地力爭到底，他甚至堅持相信自己喜歡的東西一定要由自己爭取，自己的生活要為自己而不是別人作決定，而世上也沒有一項規條命定離婚的女人不能再愛，或有年齡差異的人不能走在一起。這些激烈的對白，出自充滿叛逆意味的毛毛身上，不但是對姊弟戀的勇敢宣言，也是對世俗規範的宣戰。張國榮這個角色的演出，雖是屬於非常態的異質人物，卻包含正面肯定的信息，不似得《屋簷下》的人物造像，變成反面教材的示範。

《屋簷下》系列的〈十五十六〉和〈死結〉，張國榮擔演的都是問題家庭的青年。前者母親缺席，衹有一個未能身教言教的父親，常常帶著子女一起爭看色情雜誌*Playboy*；後者父親從未現身，衹有一個不問緣由、過分溺愛及縱容兒子的母親，張國榮的角色就這樣被編劇編訂為反面教材，是用以教導當時時下青年的壞榜樣。例如〈十五十六〉真正的主角其實是由賈思

3 對早期張國榮電視演出的評價，可參考跟他合作的女主角鄭佩佩的講述，收錄於《集體回憶張國榮》的錄像光碟裏。

樂飾演的阿忠，他出身草根階層，家教嚴謹，性情純樸，卻在青春期對男女愛情迷惘的時候，遇上張國榮飾演的富家子阿Joe，阿Joe的頹廢墮落、開放的男女觀念與物質主義，險些「污染」了阿忠的清純，使他走上歧途而不能自拔，最後阿忠的臨崖勒馬，一方面對比阿Joe行為的黑暗面，一方面也為劇集帶來「正確」的道德意識，因為這部由麥繼安編導的單元劇，是由香港電台與社會福利署聯合製作的，基於「教化」的目的，整個劇情都充滿「政治正確」的設定。祇是，作為反面教材的阿Joe，由於張國榮跳脫的演出而扭轉了原有設定的局面，變成引人入勝的焦點，那種不良少年的舉止清脆俐落，坐言起行，對比純樸的阿忠溫溫吞吞的含糊態度，對生活和感情沒有主見和摸不清方向，阿Joe的勇往直前，不標舉高蹈姿勢，更能吸引觀眾的視線，相信這是編導和監製始料不及的結果，尤其是劇集的主題信息是「中學生不應談戀愛」、「青年男女應保持純潔的友誼關係」等等，今日看來，更顯得迂腐和落後，從而益發彰顯了張國榮飾演的「阿Joe」這個反面教材的前衛性了。至於〈死結〉，卻是一部集合情愛、暴力與死亡張力的劇集，片中張國榮飾演的阿Kit橫刀奪愛，破壞了Winnie（陳安瑩飾）與阿聲（嚴秋華飾）甜美的愛情，最後導致阿聲精神失常，暗設殺局，意圖同歸於盡；故事結束的時候，雖然三人及時獲救，卻各自承受未能復元的傷害和懲罰。跟〈十五十六〉一樣，〈死結〉也是當時用以教化社會青年的作品，片中三人都不是良好榜樣，他們的故事和下場都是用以警惕人心、移風易俗的；另一方面，劇中被愛情背叛的阿聲儘管行為偏激，但出身單親草根家庭的他仍

4　以劇集的人物角色暗喻殖民西化的腐敗，並讚揚草根階層的刻苦耐勞，是香港七、八十年代電視製作的一個風潮（另一個風潮是武俠電視劇），其中最具代表性的例子包括當時佳藝電視的《名流情史》、無綫電視的《家變》、《狂潮》、《網中人》、《親情》等等。這些劇集尤其喜歡揭露上層社會糜爛的生活和混亂的男女關係，非常迎合當時社會仍處於發展階段的大眾需

以受害者的姿態出現，相反的，背叛他的女主角，以及介入二人之間的第三者，卻徹頭徹尾擔任了負面角色，尤其是張國榮的阿Kit更絕不討好，那種恃寵生驕、專橫和意氣風發，在在對比受害者的沮喪、失落和挫敗感，成為負面人物最淋漓的表現，但卻又出奇地帶動了整個劇集情節與氣氛的緊湊性，觀眾看著他橫刀奪愛，也同時逐步走入危機四伏的境地中，因此，他儘管應是劇中備受批判的人物，最後卻變成牽引劇情高潮起跌的核心。從這個角度看，便可看出一個演員如何借助個人獨有的特質與技藝，改變觀眾對演出的接收與認受結果。

　　無論是〈女人三十三〉，還是〈十五十六〉和〈死結〉，張國榮被派演的都屬於中產或上層階級的子弟，享受豐盛的物質，喜歡我行我素，卻缺乏完整或溫馨的家庭，尤其是《屋簷下》的系列，扮演的更是危害社會秩序或人際關係的墮落青年，象徵上層西化、頹靡、沉迷聲色的生活形態，反照出七、八十年代香港對富裕階層定型的觀念，讚揚從戰後奮發而來的普羅大眾。張國榮「反面角色」身上的「異質化」，在這些光影裏含有折射殖民西化腐敗的氣息，用以對比華人及草根社群純樸的風貌4，尤其是〈十五十六〉中張國榮與賈思樂的家居擺設，前者是豪華虛浮的西式，後者卻是低下層屋邨蝸居的儉樸，用以互相比對出身不同的人物教養和道德水平的高低。說實話，若從演員的外形來看，中葡混血的賈思樂應該更能象徵殖民西化的痕跡，但這樣的角色卻落在臉部輪廓充滿反叛稜角的張國榮身上，

要，觀眾追看的原因，一方面是由於對上流社會的好奇，一方面是帶著批判和評點的心理，藉以宣洩對社會「貧富懸殊」的怨憤。

不能不說是一種特意的安排。當然，長得滿有貴家子弟骨格的張國榮不可能演出草根人物，但歸根究柢，還是因為張的異質風格，更能切合和顯現編導心目中對上層西化階級的批判。

同樣，以二十年代農村社會作為時代背景的〈我家的女人〉，張國榮飾演大地主的兒子，也是來自有資產的家世，而這部結構嚴密、故事完整、象徵豐富的劇集，進一步將張國榮的異質形貌推向情慾的層次。故事講述張國榮飾演的景生在省城讀書三年後回鄉祭祖，適逢七十歲的老父再納新妾，新妾名喚美好（陳毓娟飾），祇有十八九歲，比景生年長一歲。由於二人年齡相近，朝夕相處，便漸漸生出情愫，加上美好自嫁入黃家後受盡欺凌、白眼和壓制，景生身上帶有新文化和自由空氣的特質便深深吸引了她，二人的戀情終於爆發私奔的行為，卻不幸失手被擒，美好被麻木兇暴的鄉親處以「浸豬籠」的極刑，香消玉殞，而景生祇好帶著哀傷離開故鄉。表面看來，這是一個關於有歪倫常的通姦故事，但骨子裏卻是批判封建制度的落後和殘暴，尤其是對自由戀愛的打壓，以及對女性身體與情慾的剝削，更是揭露無遺，原因是原著作者李碧華並沒有像〈十五十六〉和〈死結〉那樣站在狹窄的衛道者立場，以傳統的道德思想批判越界的情慾，相反，她的編劇筆觸伸入禁閉的家長制度與男權意識的門檻內，揭示女性的青春生命如何被扼殺葬送。這種以異質人物對抗異化世界的觀照，正好開拓了張國榮作為演出者最大發揮的潛力，他飾演的景生斯文有禮，處處不以自己的地位為尊，對下

人、貧民一律以同等的態度對待，他對父親侍妾（名義上也是母親）的戀慕是由憐生愛，由愛生出反叛的決心。景生的存在，不但對比整個村落的勢利、封閉、愚昧與蠻橫，而且處處顯得格格不入，他雖然是原生者，而且是大地主的繼承人，卻恍如外來人，因為他身上負載科學與民主的新教育、新價值，使他異於周遭的環境與人群，包括他家族內部的成員。這樣的人物特色，具有兩層意義：他既是這個落後農村文化的旁觀者，又是通姦事件的當事人（事實上他們二人祇有越禮而無越軌），既旁觀美好青春生命的燃燒與熄滅，也是導致悲劇來源的始作俑者。可是，景生的角色並不完美和完善，甚至帶有不可原宥的弱點，不錯，他代表開放、文明、平等、博愛和自由，但他怯懦、退縮，缺乏行動力和承擔感，甚至可以說他也是悲劇的製造者之一；例如當他和美好因私奔而被逮捕後，被押解祠堂審訊，面對鄉親族長的責難、威嚇和暴烈對待，他祇縮起雙肩跪在一旁低頭乾哭，完全沒有為自己或美好抗辯，到眾人以菜刀和生雞要脅他立誓時，美好不忍他受到牽連和懲罰，毅然一力承擔所有罪責，堅稱景生是無辜的，戀姦情熱完全由她一人挑引起來，至此眾人釋放了景生，卻把美好帶到河邊處決。在這生死存亡之際，景生依舊噤若寒蟬，這種萎靡、懦怯和退縮的形態，使得這個原本代表新價值、新思維的角色一下子崩散下來，退一步淪為封建文化的參與者，而沒有絲毫抗爭的力量和意識。張國榮的演繹，恰如其份地表現了這個角色人物多重矛盾的性格，他的青春與朝氣勃發，為這個死寂的村莊和美好乾枯的生命帶來生機，但他內層的畏懼與意志力的單薄，使他不能貫徹始終，變

成衹有理念而無行動、衹有柔情而無力量的負義者，這活脫脫就是十七年後《胭脂扣》十二少的原型，因憐而愛，卻未能因愛而共赴生死！

〈我家的女人〉是一部不可多得的精彩小品，李碧華的劇本與張國榮的演出更是天衣無縫的組合，他們共同對異質情慾與異質人物的同情與歸向，使得這部作品在年月的洗禮之中仍帶有超前的意味，尤其是當時衹有二十四歲的張國榮，能不慍不火地掌握一個雙重性格矛盾的人物，表現其處於禁閉環境的無奈與哀傷，糅合了愛和怨，哀其不幸，怒其不爭，而使觀眾唏噓不已。二十多年以後，張國榮仍心繫景生這個角色，曾不衹一次向李碧華和外界透露要重拍〈我家的女人〉，並由他親自執導，用自己的藝術眼光再現這個為世不容、異於常態的戀愛故事，可惜出師未捷而人已逝去，相信這是編劇和觀眾永遠無法釋懷的遺憾！

「男男」色調：〈夢到內河〉與《金枝玉葉》

先前說過，性向的異於常態，也彷彿造就了一個「變形」的或「轉型」的身體，因此，酷兒者由「身體」而來的情色性相，常常是被打壓的對象，穆恩（M. Moon）與賽菊蔻（E. K. Sedgwick）在討論後資本主義的消費社會時，慨嘆「肥胖者」與「男同性戀的人」同是被歧視的類別，因為他們既不合乎現代身體美學的原則，即纖瘦和純淨，而且背向經濟向前發展的規

律，如肥人代表食物的浪費，同性戀者象徵病毒的污染（123-124）。芭特勒的《性別麻煩》（*Gender Trouble*）則更進一步指出，許多醫學與媒介的大眾論述喜歡將愛滋病（AIDS）定性為同性戀者身份的符號，甚至將兩者之間的關係等同，男女同性戀者的身體往往被視為帶有病毒和被污染的載體，性向的「異常」帶來「病變」的軀殼，世紀絕症是對干犯常規者的懲罰[5]，而社會和政治為了打壓這些性向的流播，便會透過建制釐訂一套可供執行的法規，用以確立可被認可的性向、性別和身體，從而鞏固異性戀霸權的中心地位，同時邊緣化、非法化、徹底殲滅一切異類的存在（132-135）。芭特勒的辯釋，十分清楚和深入的剖析了異質性向與異質身體的關係，及其在主流社會制度中的處境，而且所謂醫學或偽科學的論述，即所謂「愛滋病症」等同「同性戀人」、同性戀人的身體不符合公眾及環境衛生條件的利益等等，完全迴響了福柯所言的「身體與性相被規訓」的歷史進程，而規訓的目的就是為了掃除異類，統一和箝鎖人性慾望的追求與衍生，使之易於操控、規劃，使酷兒者無處容身。

怎樣的性向、情色和性相，便衍生怎樣的「身體」形態——這是芭特勒從上面的理念發展出來另一個值得探索的議題，即所謂「肉身的風格」（a corporeal style）。芭特勒認為身體不是客觀自然的存在，而是經由政治、社會和文化層層沉積的產物，在性別等級的差異中和強制異性戀的模式裏，形成我們對待身體的觀念，然而，在這表層的內裏，這些沉積其實就是

5　眾所周知，無論同性戀者或異性戀者均可能透過性接觸而感染愛滋病，而愛滋病在異性戀者和沒有或無法做好安全措施的性工作者之間的傳播最廣，在中國內地更是由於貧困的農民賣血所致，可是主流媒體論述卻多把責任歸咎於同性戀者。

以不斷重複的姿態烙印性別的定型，因而構成身體的存有，芭特勒稱之為「肉身的風格」，那是一種「操演」（act, enactment, performance），為符合建制的需要而循環不息（139-140）。有趣的是，任何在建制以外的性別操演，也自然會造就與主流主體截然不同的身體，因此「肉身的風格」也體現了性相的面向，異質的肉身、異質的色性，是兩位一體、互為表裏的組合。

　　張國榮的情色，也表現於他的身體美學與政治，有時候甚至是一個備受爭議的戰場，上演因性別議題而來的異見聲音；這個「身體」，彷彿道成的肉身，展示的不獨是作為酷兒者異色的情慾景觀，同時也掀動了社會禁忌的拳打腳踢，備受禁抑、踐踏和意圖消毀。例如由他親自執導的音樂錄像〈夢到內河〉（2001），便經歷了被打壓的命運，影片內大膽呈現的「男體」，被定性為「意識不良」，「鼓吹同性戀」而遭受警告和要求刪剪，最後被香港無綫電視廣播有限公司正式禁播[6]，張國榮的性別形象，再度引起爭議。

　　〈夢到內河〉的音樂錄像由張國榮執導、剪接和演出，並夥拍有「日本芭蕾舞王子」美譽的西島千博，當中不乏二人纏綿的鏡頭，因而引起大眾同性戀情結的恐慌意識。其實，〈夢到內河〉不但肯定了同性之間的情誼，同時更大膽描述男性身體的線條美，而張國榮引薦西島千博作為錄像的主角，似乎也是看準了他那份典雅的陰柔特質，符合他心目中男性體態的美感

6　根據報導，無綫電視外事部發言人指出，由於〈夢到內河〉的MTV涉及同性戀題材，部分鏡頭過於敏感，要求唱片公司刪剪，但唱片公司及張國榮堅持保留原有的創作意念，拒絕刪剪，無綫電視祇好作出禁播的決定。從這件事例可以看出香港傳媒的保守意識，詳細報導，可參照魏人：〈MTV被指鼓吹同性戀遭禁播〉，香港：《明報》，2001年3月13日，C5版。

標準，而這種陰柔的男性身體，正與傳統或正統的陽剛類別背道而馳，尤其是片中赤裸呈示兩個男體的上半身，交叉的疊影，交纏的臂膀，交流的四目，完全鋪演了男色的異質景觀，嫵媚而細緻，因而招致保守的媒介無法忍受。整個錄像，以偏藍的色調為主，營造憂鬱、清冷的氣氛，除了著重捕捉西島舞動的肢體外，也十分強調男性之間互相凝視的慾望投射，作為導演的張國榮，也在錄像中飾演拍攝西島舞姿的攝錄者，他在鏡頭前後對西島的默默注視，高度流露那份對同性情誼及男性身體的仰羨、肯定和欣賞。從這個角度看，〈夢到內河〉的「凝視」（gaze）共有兩個層面：第一層是內在的，是鏡頭內張國榮對西島的情慾投射；第二層是外在的，是鏡頭外觀眾對他們二人情慾的偷窺，而張國榮時而面對鏡頭的微笑，則帶有後設的意味，似乎在肯定了觀眾的偷窺，並從而進一步確認了兩個男體的情慾是可以激發美感的，那不但是配合錄像而來的音樂美與節奏感，同時也是西島身體自我舞動和散發的線條與動感，同性愛不再是形而上的抽象情愫，而是化成可觸可感的肉身存在。可以說，〈夢到內河〉營造的是一個情慾「體」現的空間，展示了偷窺與凝視的歡愉，肯定了男體的陰柔素質。

2001年5月張國榮接受美國《時代》（*Time*）雜誌訪問，在談到〈夢到內河〉的錄像被禁播時指出，他明白電視台與觀眾對男性情慾的恐慌與抗拒，但他仍願意冒險嘗試，期待能在自己的演藝空間內展現男性是可以性感的（Corliss, 46）。從〈夢到內河〉被禁制的事件中，可以看出異性戀的霸權

世界如何視酷兒的身體如洪水猛獸，必須予以殲滅，而站於逆流裏的張國榮卻「以身試法」和「身體力行」，借流行音樂的影像媒介，尋求建構一幅充滿男性陰柔軀體美學意識的地帶，讓這個邊緣的族群能得以「現身」，並且激盪世俗的爭議，舞動異色的美態。

如果說〈夢到內河〉的音樂錄像觸碰了公眾恐慌，那麼電影《金枝玉葉》卻是張國榮以個人的異質色相，顛覆了這部電影原有的恐同意識。《金枝玉葉》講述音樂監製顧家明（張國榮飾）與歌星女友玫瑰（劉嘉玲飾）的感情日淡，適時歌迷林子穎（袁詠儀飾）女扮男裝應徵樂壇新人，進而搬入顧的家中，二人的情愫勾盪起"gay"的疑惑，最後子穎穿回女裝，與飽受性向焦慮折磨的家明擁在一起。從劇情的大概可以知道這是一部愛情童話，以流行音樂工業與偶像文化的花花世界，締造公主與王子快快樂樂生活在一起的故事，祇是當中沒有巫婆或魔法，祇有「性別疑雲」，使童話看來充滿刺激和驚心動魄。而所謂「性別疑雲」，其實是異性戀中心主義的變奏，王子不可能愛上男人，這個公主不過是女扮男裝的易服者，最終還是會還原回女人的身份，而王子的性向疑惑，不但是短暫的，而且是恐同的，他的（以及觀眾的）焦慮終必會被異性戀的結盟所化解，因此電影最後的一組鏡頭，是袁詠儀穿上在戲中唯一一次的女性衣裙，歇力追趕王子的身影，而王子最終擁在懷裏的仍是一個女體。由此可以看出，《金枝玉葉》的「同性疑雲」完全是商業噱頭與劇情的點綴，而且處處流露偏狹的性別觀點，例如胸大才

是女人，男同性戀者都是娘娘腔的等等[7]；然而有趣的是，張國榮的演出卻又翻倒了這些框架，他對女扮男裝的林子穎真情流露，顯現了曖昧的、「男男」的異色流動，而袁詠儀的易服形態，亦成功地帶出一個中性的、原始純真的男孩模樣，二人幾場互相凝望、觸撫和擁抱的情景，締造了戲內戲外層次交疊的酷兒觀影（queer spectatorship）——在戲內角色家明的角度上，這是兩個男人的相知相交，在林子穎的自我認知裏，這是異性相吸的關係；在戲外，部分觀眾看到的時而是「一男一女」的調情，時而是「男男」的兩情相悅，尤其是張國榮的酷兒身份，他的異質無處不在，遠離恐同的情節以外，處身於這些場景中的他，都是一個不折不扣鍾情於男體和異色林子穎的男同性戀者，他溫柔的目光、義無反顧的擁抱，甚至是帶有對世俗禁忌哀傷的神情，都無時無刻不在為這部恐同／反同的電影點染異質的情調。換轉另一個角度想，如果這部電影不是選用了張國榮，而是別的男（直）演員（譬如說黎明或梁家輝），相信這些異質層次定然會蕩然無存，幾場男男／男女的調情畫面與性向疑雲祇會流於平面和單薄，落入約定俗成的規範裏，沒有張國榮異質風格引起的挑動，《金枝玉葉》也會淪為一般商業噱頭的電影，而再無可以深入討論的價值了。

　　當然，《金枝玉葉》也有男同性戀人的角色，分別由曾志偉和羅家英飾演，但都屬於主流意識形態的塑造，充滿醜化的痕跡，用以製造笑料，完全符合大眾揶揄的形象，而張國榮並不認同這些處理，並曾對電影的恐同症作出批評：

7　有關《金枝玉葉》的「性別主義」分析，可參考游靜的〈歡迎大家收看：
　　從《東方不敗》與《金枝玉葉》看女扮男裝的性別政治〉。

其實《金枝玉葉》個ending我不太認同，而且somehow，我覺得香港人對gay的處理太過喜劇化，太過醜化，我覺得並不需要如此……志偉在戲中演得很好，但其實最適合演的不是他……最好是由我一人分演兩角，identical twin，兩個人各走極端，一個人是另一個的shadow……既然我在《家有囍事》可以做到camp，《金枝玉葉》也一樣可以[8]。

這段訪問很有意思，一方面看出張國榮對香港電影的批判，另一方面卻顯現了他個人的自信與自覺，敢於借用「自己」來衝開社會文化的禁忌，如果如他所言，由他主演電影中曾志偉那個同志的真身，相信整部《金枝玉葉》的性別層次會完全改觀；可是，主流的商業電影祇會以「同性戀」題材作為招徠，絕對不能容許它變成主體，而早被確認酷異身影的張國榮，在這種氛圍內亦祇能被選派一個恐同的角色，這不能不說是一種諷刺、一個在性別單元的環境下的結果！這樣的限制中，張能做的便祇有發揮個人的異質本能，打開霸權和禁忌的缺口，為電影綴上一層吊詭的、引人遐思的「男男」色調。

肉搏的戰場：《春光乍洩》與《色情男女》

《金枝玉葉》未能讓張國榮「光明正大」的表現他的「男同志特質」（gayness）、而要借用一個恐同的面具暗藏叛逆的意向，到了王家衛導演的《春光乍洩》，張國榮的「同志戀人」才名正言順的登場。《春光乍洩》

8　這個訪問原刊在《電影雙周刊》上，後收錄於陳柏生編輯的《當年情‧張國榮》中，頁69。

9　有關《春光乍洩》文化身份的討論，見洛楓：〈攝錄遊徙：論「九七議題」下文化身份的割裂與遊離〉，《盛世邊緣：香港電影的性別、特技與九七政治》，頁176-182。

是張國榮繼《霸王別姬》後再度飾演男同性戀者的角色，所不同者在於電影的故事場景不在虛幻的京劇舞台，而是充滿南美風情的色慾地帶——阿根廷的布宜諾斯艾利斯——異域的空間，似乎更能配合張國榮的異質風格，同是地球另一端的風景，是香港（主流意識）倒轉的一面。故事講述張國榮飾演的何寶榮與梁朝偉飾演的黎耀輝為了解決雙方膠著的感情，帶著護照流浪到偏遠的布宜諾斯艾利斯去，沿路一面爭吵分手又一面纏綿復合，情感的旅程隱含文化身份的探索[9]。張國榮在這部電影的同志角色，其實一點也不討好，他不但任性專橫、無賴潑皮，而且佔有慾強，卻風流成性，不斷傷害對他矢志專一、關懷備至的黎耀輝，最後更自食其果，落得獨抱空枕、形單隻影的下場；然而，張國榮演來依舊魅惑姣媚，充滿情慾的挑逗性與誘惑力，將「壞情人」的形象從《阿飛正傳》的不羈浪子，進一步拓展至酷兒的版圖上，無論是戲內的黎耀輝還是熒幕下的觀眾，都對他又愛又恨[10]，欲捨難離，為「同志戀人」的面向增添了無限遐思的可能與瑰麗姿彩，他的異質形態，見於色相，也見於「身體」的赤裸呈示。

張國榮的「身體」在《春光乍洩》中是肉慾的、狂野的和迷亂的，是情與性的結合，也是慾和愛的角力，例如電影開首備受注目和爭議的床戲[11]，兩個赤條條男子的身體肉搏，在在浮現整個故事情感糾纏的核心主題，粗粒的畫面、粗重的呼吸、粗暴的動作，簡潔有力地呈示了男同性戀者愛慾的雄性景觀，同時通過性愛的體位、反應與纏鬥，具體落實了床上兩個人物的性

10 有趣的發現是張國榮演的情人角色越壞越受歡迎，有關這個電影人物的觀眾
 接收問題，會在書中第六章討論。
11 《春光乍洩》的床戲一直是媒體喜歡放大的話題，但焦點都祇集中在張國榮
 以同志身份拍攝同志電影，或梁朝偉被迫強拍床戲鏡頭等喧嘩上，而且是帶
 著偏見與誤解，對於這個場景跟整部電影的關係卻少有提及。

格特徵，何寶榮的攻擊性和主動進取，對比黎耀輝的被動、專注和內斂，鋪陳了二人日後關係發展的脈絡和伏線。正如台灣酷兒論者許佑生指出，「張國榮與梁朝偉的那場床戲，與其說是做愛，從表象觀之，更不如說是互相纏鬥、角力、捉對，他們沒有耳鬢廝磨，沒有交頸纏綿，沒有軟言溫慰，做起愛來，形同競技場上的肢體較量，相互擒拿、宰制，預兆了日後彼此愛恨交錯、離離合合的命運下場（85）。」許佑生甚至認為這場床戲是中國電影破天荒的異數，尤其是香港及台灣主流商業電影的同性戀角色向來都是血肉單薄，而且慾望從缺，但這五分鐘的床戲卻使「同志戀人」終於不再祇是一個名詞、一種符號，而是恢復了起碼的人性與性愛權利，《春光乍洩》難能可貴的地方在於從人生的真實性來考察，兩名大男生做愛做得有理，從電影的說服力而言，這場床戲也處理得接近寫實，而且節制（85）。許佑生的觀點準確地分析了《春光乍洩》的慾望主體，兩個男人的情愛從「身體」開始，「身體」的著力處就是情感當下的擁有和佔領，也是日後的深陷和失據，讓最終的割捨和悲痛有了沉澱和沉溺的基礎，何寶榮與黎耀輝的愛與恨、怨和怒，猶如頸臂的交纏，渴望融為一體卻來回拉扯，解不開卻互相傷害。這場床戲沒有獵奇的景觀，也沒有迴避同性情慾的「身體」需要，拍來豪爽細緻，是整部電影的有機組合。

　　《春光乍洩》另一個動人心弦的異色畫面是何寶榮與黎耀輝練習探戈（tango）舞步的場景，二人互相抱住對方的身體，輕移腳步，在簡陋、寂靜

無人的廚房內迴旋起舞，色彩濃艷、質感稠密的襯景，配合阿根廷皮亞蘇拉（Ástor Piazzolla）充滿哀情和色慾想像的探戈音樂，貼身的男體、手風琴如泣似訴的纏綿與清揚，將男同性戀人的情愛推向純美的藝術境界，二人身體的觸撫和熱吻，帶著感官的愉悅和憂患的感傷，性感、華麗而且滿溢頹廢的氣息，彷彿情愛與青春開到荼蘼的璀璨，情人身體的每分觸覺是日後回憶刺痛的根源。這個場景片斷，其後無論在何寶榮還是黎耀輝殷切的思念中都反覆閃現，差不多成為他們情愛最刻骨銘心的印記；這種以「身體」銘刻「記憶」的設置，是《春光乍洩》牽動情慾的力量所在，因為兩個男人的關係不再流於表面或抽空的浪漫營造，而是確確切切的軀體觸碰，以及因觸碰而來的撕裂與痛心，沒有情愛的掌握確實得過抱住一個可感知的身體，也沒有掏空的失落空虛得過失去了這個軀體！

作為情慾的載體，《春光乍洩》的張國榮是同志真身的直接體現，但在爾冬陞的《色情男女》中，他卻是「情慾身體」的思考者，戲中他飾演一個被商業電影淘汰、強迫接拍三級色情電影的導演阿星，在自我道德良知的譴責下、社會世俗蔑視的眼光中，以及電影工業以賺錢為上的非人性化制度裏，考量色情與藝術之間何去何從的界線。這部電影帶有相當濃烈個人自傳的意味，是導演爾冬陞對自己電影生涯的一趟反照，片中他以劉青雲飾演自己，一個徘徊於電影主流以外、備受大眾忽視的藝術導演，最終敵不過市場的需要而落得自殺的收場；可是，劉青雲這個「鏡子角色」終不免帶點孤芳

自賞和美化的功能，遠遠不及張國榮飾演的阿星那麼有血有肉。阿星這個角色，可說是爾冬陞個人自照的另一個反面，在堅持自我與沉淪妥協之間力求生存之道，在冷漠、荒誕和扭曲的電影生態環境中尋求絕處逢生，而爾冬陞也巧妙地、恰如其份的選取了張國榮擔演這個矛盾的邊緣角色，那不單是因為張的情慾異色早被爭議，也在於他在年輕最初出道時也曾被騙接拍了首部色情電影《紅樓春上春》，並且一直引以為個人電影事業中最錯誤的決定[12]。基於這些因緣，由張國榮飾演一個浮沉於色情工業的藝術導演，便更能演出當中辛酸的心路歷程，而且事隔多年，當年的錯誤和被騙無損他日後演藝的成就，張把這種豁達也演在電影中，充分流露一個演員如何從坎坷的成長際遇活出和反思自我存在的價值，他甚至擔任這部電影的「客串導演」，將情色演藝的思量鎔鑄電影的鏡頭裏。

　　《色情男女》講述早已失業一年的藝術電影工作者阿星，經朋友阿蠱（羅家英飾）的引薦，接拍一部三級的製作，而電影劇本的名字就叫做《色情男女》，並且必須錄用投資老闆（秦沛飾）的情婦夢嬌（舒淇飾）為女主角，及慣演色情電影的華叔（徐錦江飾）為男主角。從開戲到結束，阿星不斷的掙扎、反抗、沮喪、妥協和自責，導致跟女朋友阿美（莫文蔚飾）的關係也出現裂痕和衝突，最後經歷重重感悟和艱難，終於完成了影片，並對色情文化的思考有了進一步的確認和提升。先前說過，這部電影寄寓了導演爾冬陞個人自傳的色彩，在選角上也帶有後設的意味，不單是張國榮的情色故

12　有關張國榮討論《紅樓春上春》的訪問，可參考電影雙周刊編的《張國榮的電影世界1：1978-1991》，頁19。

事，連舒淇和徐錦江的選用也是刻意的安排，二人都曾經是香港艷情電影的男女演員，拍過像《不扣鈕的女孩》、《玉蒲團II之玉女心經》、《滿清十大酷刑》等三級影片，尤其是舒淇出道時犧牲色相的際遇，拍來更是夫子自道，道盡了一個貧困的台灣女孩走上艷星不歸之路的苦況，在在反襯周遭環境與人事的故作清高與假道學。至於徐錦江的角色，導演選取了從男性演員的位置出發，揭示從事色情影業的男人被抹黑、被剝削和不被瞭解的困境，他對妻兒的克盡責任和關愛，又為這不名譽的行業提供了截然不同的人性面向。處身其中的阿星，看著夢嬌的轉變與華叔的投入，也慢慢改觀了自己的偏見，在不可逆轉的情勢下，仍力求將藝術的構思注入手上這部以艷情掛帥的影片中，既提升了演員的素質，也寄寓了自己對人性慾望深層的肯定和理解。美國文化評論家蘇珊‧桑塔（Susan Sontag）在她著名的文章〈色情想像〉（ "The Pornographic Imagination" ）中指出，「色情文化」的討論不應該祇局限於精神治療及社會現象的分析，而是可以落入藝術層面的辨析，況且，一個（性）壓抑的社會才會大量湧現色情作品，我們要追問的不是某件作品是否有色情之嫌，而是色情作品的藝術素質，事實上，色情作品反映的不獨是社會狀況，而且還包含了人類感性的需要、性的意向、個體的人格，甚至是關乎人性共同的沮喪、絕望與限制（207, 213, 232-233）。桑塔對「色情」文類的肯定，不但破格的超越了道統的限制，而且也打開了文化前瞻的視野，同時更可對照電影《色情男女》的主題思想，無論是戲外的爾冬陞還是戲內的阿星／張國榮，都以「導演／作者」的身份考察如何結合「色

情與藝術」這兩個看似對立的疆界，例如片中阿星的母親當兒子消極頹唐的時候，向他解說自己年輕時常和丈夫一起去看李翰祥的風月片，這些電影當年被定性為毒害社會的艷情片，但經過年月的考驗卻成為珍貴的文化產物；又例如片中輔助阿星的攝影師頂爺，曾獲最佳攝影的獎項，在開工不足的情勢下也要接拍三級電影，但他沒有自艾自怨或憤世嫉俗，也不理會旁人的冷嘲熱諷，依舊認真對待自己的專業，在《色情男女》的劇本上細心設計每場的燈光需要，還在下班後午夜時分觀看日本的AV片，以求吸取人家的知識和需要，他還勸勉阿星說日本許多重要的電影導演都是拍色情作品起家的。阿星在這些氛圍的薰陶下，在拍攝的過程中體認了自我情慾的幻想和需要，並將這些幻想和需要寫入劇本之中，提升作品的美感與人性層次。

　　《色情男女》的異質情態，除了見證於以「色情電影」思考「色情電影」的敘事結構外，也落實於主角阿星個人的情慾版圖，尤其是電影開首他與女友阿美的做愛鏡頭，不但虛實難辨（不知是他性幻想的內容還是真實場景），而且充滿酷兒的風味與SM的情趣，莫文蔚飾演的阿美，故意以素顏（接近沒有化妝）出鏡，並且剪短了頭髮，套上闊大的恤衫，平胸身材，動作粗豪，當女警的她熱愛足球比賽，更常常帶著一班男性手下出入風月場所調查。這樣一個近乎TB形態的女子，她與阿星的床戲便不得不帶有酷兒的男色想像，她在床上床下與阿星的廝纏搏鬥，或拉扯擁吻，或嘶叫對抗，充滿性虐的歡愉，加上張國榮本有的異質身體與男同性向，更構成一幅相當奇

趣的性愛畫面，不但勾不起異性戀挑逗的性趣，反而不斷增添酷兒的感官刺激。當然，作為演員與歌手的莫文蔚，在香港和台灣的演藝文化中也有以「性感」的女體作為招徠，尤其是她那修長的雙腿，以及如瀑布傾瀉的長髮，更恍如她的個人標記，而在一些唱片封套或內頁的照片，她亦曾以大膽前衛的內衣造型突破自我。就是基於莫文蔚向來的女性形象，她在《色情男女》中的「去性化」（desexualized）便更顯得耐人尋味，那是說：不是莫文蔚性感不起，而是故意要讓她在片中以TB的形態出現。若究其原因，恐怕是為了襯托張國榮的異質風格與男同想像[13]，一個恍若「男身」的女體，在銀幕上能激發雙重的性慾聯想，在異性戀與「男男」的酷愛之間來回流動，變化移換，時而跨界，時而脫軌，令觀影者無法確定和把捉，為這部題材異類的電影更添異質的深度。

結語

怪你過分美麗

如毒蛇狠狠箍緊彼此關係

彷彿心癮無窮無底

終於花光心計

信念也都枯萎

—— 張國榮：〈怪你過分美麗〉

13 莫文蔚除了在《色情男女》中跟張國榮合作外，也曾擔任他音樂錄像的演出，如〈紅〉和〈偷情〉等，當中卻以她慣常的性感女體出現，這更彰顯她在這部電影獨特的TB形象。

〈怪你過分美麗〉——歌曲的名字恍若度身訂造，道出了張國榮異質風格的特性，既包含讚賞欣羨，也流露嗟嘆抱恨，因「異」於世俗而令人側目、迷戀，也因「異」於常態而被排斥、譴責，「美麗」變成不可饒恕的罪，彷彿這「美」過於使人耽誤，無法自拔，因為美麗而不被操控的東西都是危險的，我們的耽迷容易變成臣服，最終反被操控，尤其是具有異質風格的美體，不但會瓦解道德的防線，而且威脅主流體制的存在——張國榮的藝術形象就是這麼的一個展示，充滿誘惑力卻無法迫近，使人身不由己的沉溺卻永遠不能改造或擁有，能帶來感官的歡愉卻危機四伏，恍若「紅顏禍水」的男裝或同志版演出，無論是〈我家的女人〉還是《春光乍洩》，戀上他如同瘟疫，除了痛苦便是死亡，也如《金枝玉葉》與〈夢到內河〉，他的存在拆解了既成的規範，考驗了大眾接收的能耐與尺度，見證了世俗的偏狹與歧視。張國榮這種罕有的異質特性，從早期的電視劇集開始，便已傾注於反叛者的姿態，以充滿生機的青春氣息演活反抗社會道德的叛逆青年，這種類型角色一直延續至他日後的演藝生涯，並且隨年月的成熟，由反叛青年、情場浪子逐漸演化而成心理異常的歌王、殺手，甚至精神病患者，這些人物都踩在正邪之間的危崖上，進退維谷，前後無路。然而，遺憾的是這些異質角色又使張國榮常常被排擠於演藝的獎項，無論他在《春光乍洩》中如何演得生動傳神，令人刻骨銘心；在《胭脂扣》裏怎樣風度翩翩，卻又忘情負義；在《金枝玉葉》中如何加厚了電影原本單薄的素質，使單向的人物變得立體可觀；在《霸王別姬》裏怎樣風華絕代，悲情洋溢，但他一直以來都不是評審

14 在張國榮的從影生涯裏，總有一些言論批評他活脫脫就是所演的角色，不用怎樣演也可以演得好，譬如說他是同性戀者，所以能演《霸王別姬》的程蝶衣和何寶榮；他生性風流，本已是十二少和阿飛的化身；猶有甚者，有台灣評審在「金馬獎」的會議上指出，由於梁朝偉不是同性戀者而能演《春光乍洩》，而對張來說這樣的角色根本沒有難度，所以應該把最佳男主角獎頒給梁。當然，這樣的論述存在很多「悖論」(paradox)，既同意他演得好又不願意

眼光關注的演員，有時候甚至被認為由於得天獨厚的外貌條件，做戲便無須費力，部分論者更將戲內角色誤作演員本人的個性[14]，完全忽略和否定了張國榮個人努力的工夫。對於這種偏見，張國榮曾經提出反駁：「我十分不明白，為甚麼每當一個演員把角色演得好，別人總是說某角色是為某演員度身訂造的吧，他們又何曾想過其實是這個演員演得好呢。我想除非是演回自己，沒有一部戲或一個角色是真真正正為某演員度身訂造的，因為一部戲有很多東西是編劇和導演的 idea，故祇能說演員祇是做到很接近角色，但是演員絕對不是角色，故絕對不能說成是度身訂造[15]。」其實，張國榮的「本色」演藝，非常接近西方傳統所言的「方法演技」(method acting)，那是俄國戲劇大師史坦尼斯拉夫斯基 (Stanislavski) 提出的，認為要投入角色必先活成那個角色的生命，用豐富的想像力走進人物的內心世界和意識底層，建構情感動盪的「情緒記憶」(emotion memory)，把自己徹底改變成那個模樣，然後設計相關的語言、動作、眼神和肢體反應，務求將人物內心的生命能量通過藝術造型表達出來[16]。香港著名的電影攝影師鮑德熹也曾稱譽張國榮是香港少數的專業演員，因為他「很入戲，演出極投入」，「對每一個動作，怎樣轉身、走路、站立、傾前等等，他都會仔細研究[17]。」可想而知，這樣的演出耗損的精神力量很大，那是用自己的血肉生命成全一個虛有角色的存在，不但要灌注濃厚的感情，賦予喜怒哀樂的感官，而且還要揣摩人物言行的人性舉止，活現貪嗔與癡迷，怪不得拍攝《霸王別姬》的時候，陳凱歌曾經為張國榮的動人演出而感慨萬千，說「他的眼睛中流露出令人心寒的絕望

嘉獎，可看出業界對同志演員久存的偏見。另外，一些論者又將張與香港其他演員如梁朝偉、劉德華和劉青雲等比較，認為張無論在戲路的寬廣或演技的磨練上，皆不如後者，詳細內容可參考《一九九四香港電影回顧》，或湯禎兆：〈誰害怕張國榮？〉，香港：《信報財經新聞》，2003年5月2日，版24。

15 專訪：〈張國榮的心魔〉，原刊香港：《電影雙周刊》，420期，1995年，現重刊於《張國榮的電影世界2》，頁349。

和悲涼。停機以後，張國榮久坐不動，淚下紛紛。我並不勸說，祇是示意關燈，讓他留在黑暗中。我在此刻才明白，張國榮必以個人感情對所飾演的人物有極大的投入，方能表演出這樣的境界[18]。」這是一種「人戲合一」、甚至「天人合一」的造詣，以高度凝煉的專注和真誠追求藝術完美的形態，相對於一些視「演戲」如職業、例行公事或遊耍的行內人，張國榮的認真和擇善固執，恍如一道清泉，源源流泊，生生不息，既對比了俗流，也照現了他內在外在的日月光華。可惜，他的天賦與努力一直都被視作等閒或視而不見，總在認同的名單中從缺，或在頒獎台上失落[19]！也許，「怪他過分美麗」，完美的藝術形象造成彷彿宿命的致命傷，誠如徐克所言：「Leslie 的眼神充滿反叛，與 Jean Dean 很相似，對普通人來說，這是一種威脅，但當觀眾慢慢熟悉他以後，這種眼神會演變為一種特殊的魅力[20]。」就是這種「威脅性」使人不能逼視、無法認同而遭拒絕。可是，不被獎項認定的演藝，卻在生前或死後不斷被反覆強調是「不可替代」的演員，從十二少、景生、顧家明、何寶榮，還有阿飛、程蝶衣、寧采臣等等，都被認定是非張國榮無法演成的角色，這中間存在的矛盾與悖論不得不令人感慨；或許，是張國榮的異質特性使他被摒棄於體制以外，無論這個體制是社會的性別規範，還是電影工業評審的標準，都因為他走得偏鋒，而被嚴苛對待，他那異質的身體、異質的性向，都是被打壓的根源！正如芭特勒所言，「性別」的界定指向「人」的價值界定，一旦性別或性向出了問題，連帶作為人的基本存在也會受到質疑；如果張國榮不是酷兒演員，也許他的際遇會平順一點，也毋

16 有關史坦尼斯拉夫斯基的演藝理論，可參考其著作 *An Actor Prepares*；至於有關「方法演技」如何用在電影演出的分析，可參考 Richard Dyer第8章。

17 鮑德熹專訪：〈天生是演藝術家〉，《張國榮的電影世界2》，頁361。

18 專訪：〈陳凱歌眼中的張國榮〉，《張國榮的電影世界2》，頁88。

19 歷屆的香港電影金像獎，雖然張國榮都有不少提名，但除了於1991年憑《阿飛正傳》得最佳男主角以外，其餘都輸給一些不比他強的演員，例如1989年

須時刻面對公眾媒體龐大的爭議。當然，沒有這些酷兒異質，張國榮的演藝
生涯也不會那麼豐富多姿，再者，他留下的光影形象，早已超越的獎項的認
受標準，是「時間」無法限制或使其褪色的典範。

張以《胭脂扣》角逐，卻敗給《七小福》的洪金寶；1997年以《色情男女》
參選，卻輸給《三個受傷的警察》的鄭則仕。此外，在台灣的金馬獎，他也
同樣落空，例如1997年的《春光乍洩》，輸給《南海十三郎》的謝君豪；
2000年的《鎗王》敗給《鎗火》的吳鎮宇；2002年的《異度空間》敗給
《三更之回家》的黎明。可見張的負面角色如何不能討好評審的口味。

20 專訪：〈徐克與張國榮〉，《張國榮的電影世界2》，頁12；或見於香港電
台電視部拍攝的專輯：《不死傳奇：張國榮》，2008年1月12日播映。

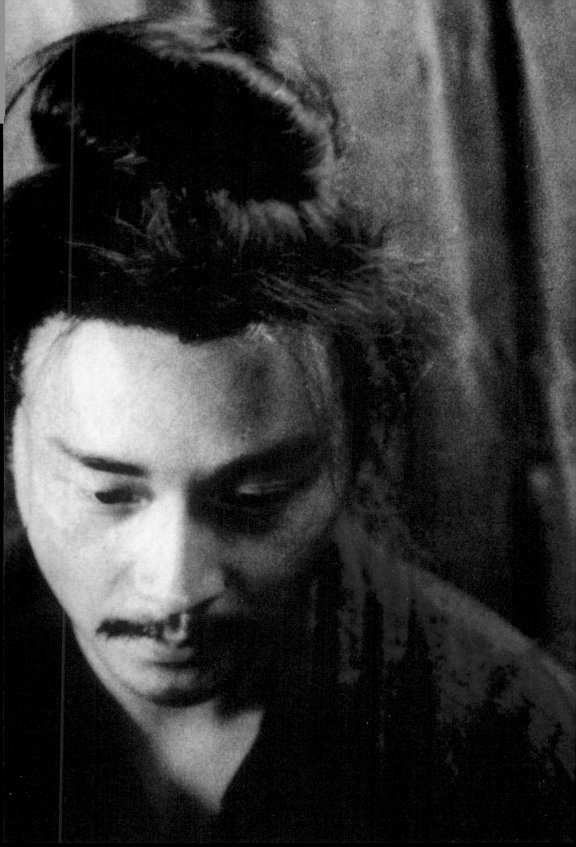

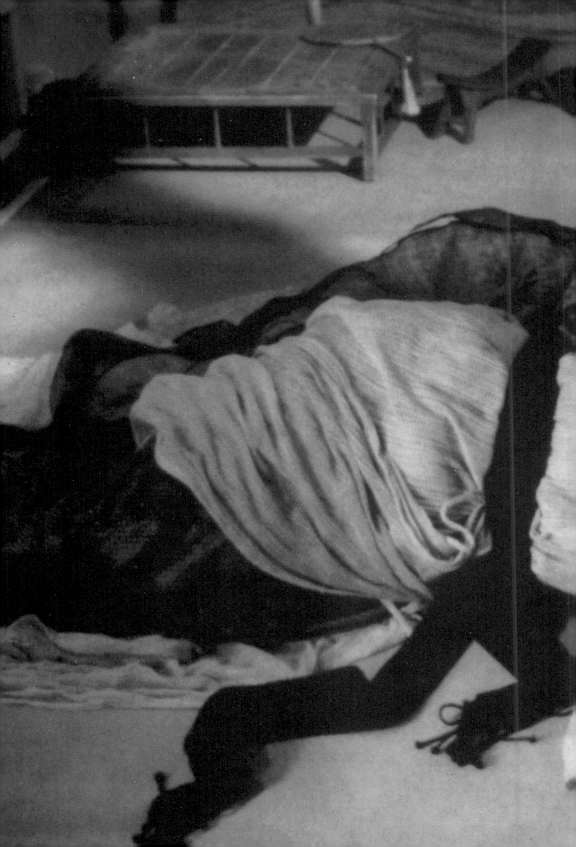

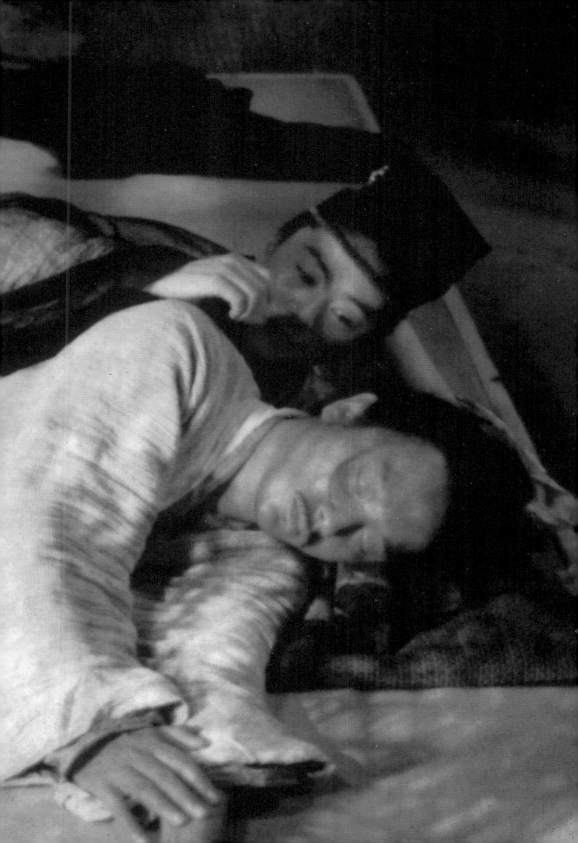

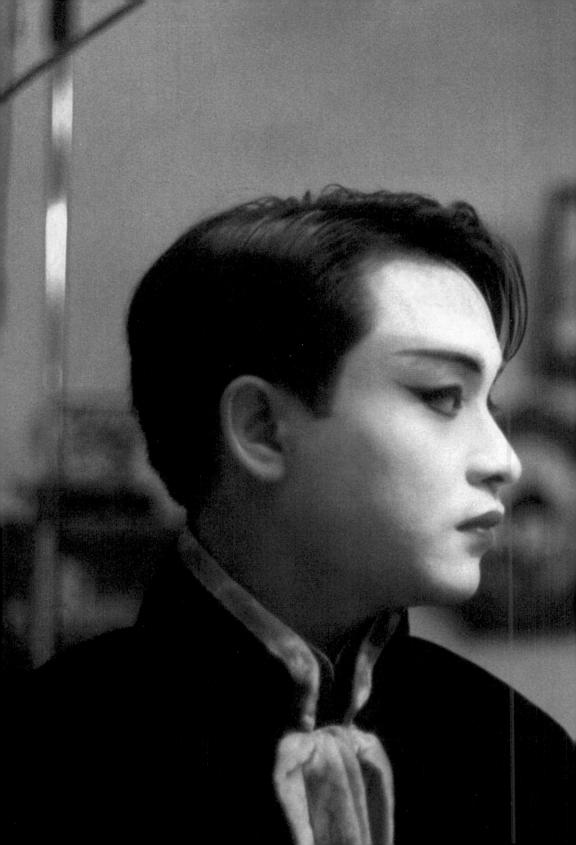

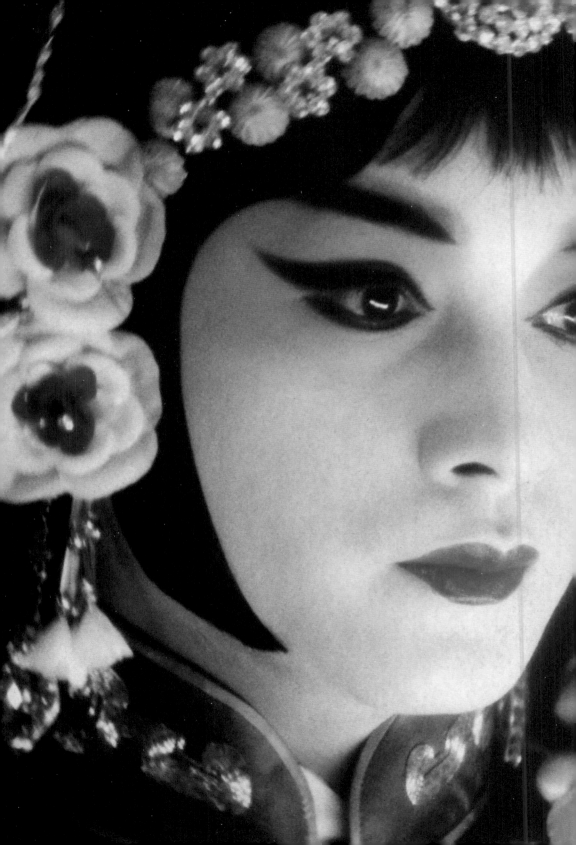

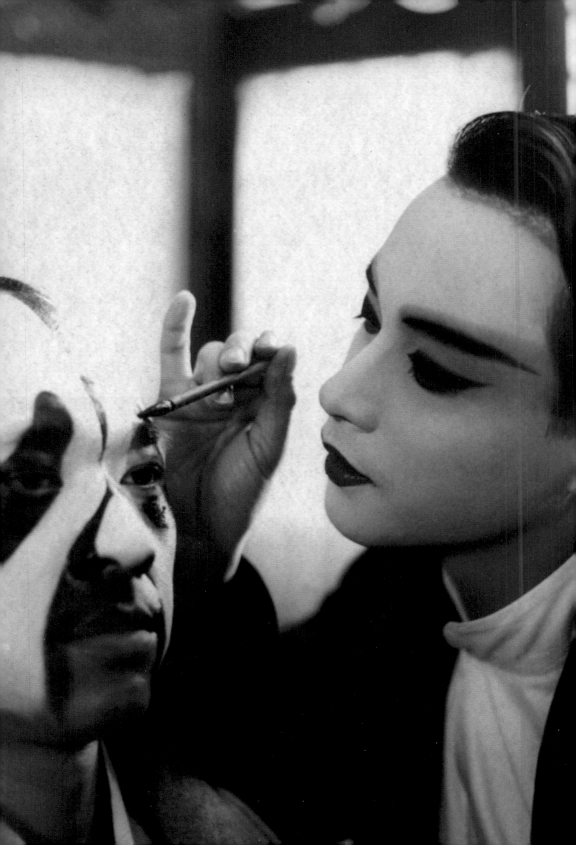

第三章：

照花前後鏡

光影裏 的

「水仙子」形態

引言：
「水仙子」的倒影

你哭笑間

使我不能不　回想

失心瘋的愛一個人像對鏡自殘

…………

目擊一缸清水倒映愛人

被愛也是難

——張國榮：〈潔身自愛〉

張國榮生前有兩首歌是關於「水仙子自戀」（narcissism）的，一首

是〈夢到內河〉(2001)，另一首是〈潔身自愛〉（2001），描述歌者的苦戀狀態，而苦苦戀纏的對象就是自己。例如〈夢到內河〉唱道：「自那日遺下我／我早化做磷火／湖泊上伴你這天鵝」、「你叫我這麼感動／但是這是我／你有可能戲弄／怎麼肯親手展示／如何被抱擁」，歌中的「你」可閱讀為水中倒影的另一個自己，而河上的「天鵝」就是這個臨水自照人的化身，如何抱擁自己的影子，如何被自己的愛所激動，最後怎樣徒勞無功、筋竭力窮，甚至以「死」達至愛的彼岸，是這首歌反覆吟唱的掙扎過程。至於〈潔身自愛〉，歌題已隱含了「愛戀自己」的意思，猶如上面引述的歌詞：「愛人如對鏡自殘」、「清水倒映愛人被愛也是難」，共有兩個層面，一層是愛情的本質就是一趟自戀的過程，愛人如愛己，愛一個人便是為了體現自我的存在，視對方為自己影子的投射，但這種愛注定是滿身傷痕的，因為雙方最愛的人祇有自己，那份執迷彼此穿透，互相角力也各不相讓；另一個層面是歌詞中「鏡」和「水」的意象，明顯指向「水仙子」置身的場景，一個人獨對影子自憐，那份寂寞的悲壯摧心裂肝，也永遠欲求不滿。是的，「鏡」和「水」是「水仙子」不可或缺的配飾，而有趣的是張國榮平生所拍的電影，也有眾多「鏡」和「水」的設景，甚至可以說大部分的導演都喜歡用「鏡」和「水」倒映張國榮的臉容和身影。例如《阿飛正傳》中旭仔的對鏡獨舞，旁白唸出無腳小鳥的比喻；《胭脂扣》的開場，輕顰淺笑的十二少拾級而上，在房間的大鏡子上碰遇反串男裝的如花；又例如《鎗王》裏的彭奕行拔鎗對著鏡子，企圖自我處決；或《夜半歌聲》中宋丹平四面環鏡的房間，映

照主角不同面向的輪廓與才華；甚至是《霸王別姬》裏程蝶衣對鏡貼花黃的黯然神傷，以及在〈當愛已成往事〉音樂錄像裏浮沉水中的繾綣神態。張國榮與「鏡子」，彷彿密不可分，這究竟是巧合？還是電影刻意的造像？或許，一切從「水仙子」的故事說起。

從神話學到心理分析

「自戀」（narcissism）在希臘的字源裏來自narkao與Narkissos，指的是一種含有麻醉的（narcotic）催眠狀態，而象徵水仙花的Narcissus poeticus，從植物學上來說，包含了麻醉、鎮靜、催眠等藥用功能，能幫助病人止痛、入睡和平伏情緒，是古希臘及羅馬在醫學上用作治療女性暴烈的竭斯底里症（hysteria）的重要藥物；此外，由於水仙花的外形長得像一隻眼睛，古希臘羅馬人也相信它能驅邪治病。以上這種種的象徵含義，落入現代醫學臨床的實驗中，往往被視作為一種通過催眠與麻醉治療心理病的方法（Siebers, 59-61）。另一方面，希臘神話也有關於「水仙子」的故事，講述仙女被河神強暴後誕下美麗的嬰孩，取名納西瑟斯（Narcissus），先知警告仙女若要孩子生活平安幸福，便千萬不要讓他看見自己的倒影。納西瑟斯隨年月長大成熟，化身而為翩翩的美少年，吸引了無數男女仙神對他熱熾的仰慕，但納西瑟斯驕傲自負，心如鐵石，無論別人怎樣愛戀他都不為所動，其中森林女神艾歌（Echo）自遇上納西瑟斯後便情不自禁，完全無法控制那火

燒狂熱的激情，但納西瑟斯當面拒絕了她，使她傷心欲絕，鬱鬱而終，同時也惹起其他仙神的妒忌和憤恨，因而下了咒語，要納西瑟斯永遠得不到最終所愛的人。有一天，納西瑟斯經過一條清澈明鑑的溪流，當他俯身喝水的時候驟然瞥見了自己的倒影，從此戀戀無法釋懷。凝望倒影裏那靈亮的雙眸、雪白的膚容、如玫瑰盛放的雙頰，納西瑟斯至此才找到真正所愛，但他無法抓住和把捉這個虛幻的影子，所愛的無法圓滿擁有，最後含恨而逝，垂首死在溪水的旁邊，死後化成了一朵金黃色的水仙花[1]。

希臘神話的水仙子母題，衍生了日後許多子題的探索，例如水仙子必定是容貌俊美的人，才會對鏡自憐自愛，他的出生是一場錯誤，母親被強暴成孕，從此也缺乏父愛的呵護；又例如繞在水仙子身旁的仰慕者有男有女，情慾的激盪超越了世俗異性戀的界限，而惹來的妒羨與詛咒不但是悲劇的源頭，也是水仙子被孤立的存在狀況。此外，還有水仙子的敗亡，充滿身不由己的宿命意識，他至死不悟，仍對自己的影子癡戀著迷，死後化成的水仙花，卻含有麻醉的藥用成份。

水仙子的故事寓意豐滿，千百年來不斷的被挪用轉化，化而為許多文學藝術的原型，也化成了心理學重要的範疇。弗洛依德（S. Freud）曾寫過不少篇章專題討論水仙子的性格結構，成為重要文獻，其後被文學、符號學、神話學、性別研究等多方採用，結成網羅萬象的文化議題。這個篇章以弗洛

1　有關「水仙子」的故事，主要參考羅馬詩人奧維德（Ovid）的詩篇，這個版本不但最接近希臘神話的原型，而且文字瑰麗，意象豐富，最為後世研究者引述。詳細情節可參考Ovid. *Metamorphoses*. Oxford: Oxford UP, 1986, p.61-66。

依德的學說為基礎，旁及其他神話社會學的研究，以此拆解張國榮電影中的水仙子人物，看臨水自照的他如何化身千嬌百媚的花顏，熒幕上下讓人既愛且恨，戀戀不捨卻又伸手不可觸及。

　　弗洛依德在1914年發表〈論自戀：一個導論〉（"On Narcissism: An Introduction"），闡述水仙子性格的心理形態，儘管當中存有一些未經驗證的偏見，但仍相當具有啟發性，對後世文學與電影的研究影響深遠。弗洛依德認為「自戀」是每個人與生俱來的特質，祇是我們長大後會有所轉移，或轉到父母、朋友的身上，或以男女愛情替代了愛戀自己，然而，人格分裂、抑鬱症、精神分裂等病患者，以及曾受感情創傷的人，卻無法將「愛」轉移，愛慾的原始慾望祇好傾注於自己的身上，形成自戀的情結。此外，弗洛依德解釋說這些自戀者對社會冷漠，對別人漠不關心，因為在他們的身上和心中，「自我」的能量過於澎湃，遠遠超乎對外世界的興趣，同時他們或遭世界遺棄，或被別人傷害，能夠把持的便祇有對自己的關注，「自我」由是分成兩個，一個我愛著另一個，彼此撕裂，互相監視，然後遠離族群，遺世獨居，全神貫注地沉溺於這種苦痛之中（56-65）。雖然弗洛依德的理論從生物學角度出發，配合心理臨床的例子，當中又不能避免一些固定的成見[2]，但他確實鋪述了水仙子人物特有的性格基因，及其與人格分裂、精神妄想症之關係。弗洛依德在另一個篇章〈利比多理論與自戀〉（"The Libido Theory and Narcissism"）中，再進一步剖析自戀與「利己主義」（egoism）之間的

2　弗洛依德最大的成見是認為「自戀」是一種心理病態，通常會出現在同性戀者及女性身上，因為同性戀者本身的性向是異常的，而女性則天生具有「歇斯底里症」（hysteria）的基因，容易患上精神分裂。詳細論述，見 "On Narcissism: An Introduction"，pp68-71。當然，從現代的心理學及醫學角度看，「自戀」不限於男女，也發生在不同性向的人的身上，弗洛依德的偏差

區別，前者愛己而不愛人，後者在愛己之餘也愛及他人，但水仙子人物卻可以同時是自戀者也是利己主義者，既愛自己又以自己的利益為大前提，是狂戀的極度狀態（519）（這個原型即時使我想起張國榮飾演自私自利的西毒歐陽峰！）。弗洛依德的理論豐饒飽滿，推論層層展開，但迂迴曲折，密佈人性隱藏尋幽探秘的趣味，在他精細的顯微鏡下人不再神聖不可侵犯，而是充滿殘缺、錯失與自我防衛的機制，這猶如張國榮鏡頭前演盡的風流人物，既揮灑耀眼的華彩，同時卻又稜角崢嶸，使人難於接近。然而，弗洛依德的學說雖然道出了人性普遍的意義，卻忽略了文化差異，如縱橫交錯的山脈河流缺少了座標落實的背景；因此，從張國榮的電影去看水仙子人物的形構，目的便是為了落實每個場景，看旭仔、宋丹平、程蝶衣、歐陽峰等如何化身納西瑟斯的鏡像，映照張國榮層次豐富的演繹，到頭來是張讓古代神話的原型與現代心理學的造像復活了，彷彿可以說，是張這種本色演出讓我們想見了水仙子的如花容貌，人戲不分，如虛似幻，讓觀賞者無法自控的迷戀，成就了銀幕上一齣又一齣的悲劇，死亡的倒影如行雲流水，遺憾與激情，歷久驅之不散！

反叛的孤兒：《烈火青春》與《阿飛正傳》

還記得《阿飛正傳》中這樣經典的一個場景嗎？張國榮飾演的旭仔懶洋洋的躺在床上，旁白道出他的聲音：「我聽人家說世上有一種鳥是沒有腳

限於他的「異性戀」社會規範思維，也囿於希臘醫學文化對女性的成見。個人而言，我甚至覺得「自戀」不是病態，而是因應環境而來的性情表現，落入藝術的領域中，更變成人物類型的風貌。

的，它祇可以一直的飛呀飛，飛得累了便在風中睡覺，這種鳥兒一輩子祇可以下地一次，那便是牠死亡的時候。」然後旭仔站起來打開留聲機，讓沉鬱而熱情的拉丁音樂緩緩流播，他走到衣櫥前開始款擺腰身，對著長鏡獨舞起來，舞動舞動舞至陽台，臉上一副悠然沉醉的樣子，眉梢眼角盡是倨傲與風情！這個場景，活脫脫便是水仙子自戀形貌的真身再現，那份孤芳自賞，既華麗又頹廢，既灑脫又蒼涼，是張國榮從影以來最放浪形骸的魅惑表演。

水仙子的自毀始於發現水中的倒影，鏡像帶來傷害，因為剎那的照現浮映了自我內在的特質。先前說過，水仙花含有麻醉的藥效，能鎮靜自我進入催眠的狀態，而水仙子對自我的麻醉或陶醉，何嘗不是這種催眠的功能呢？每個人總會對「自我」的形象有所設定，每時每刻懸念自己到底是怎樣的一個人，然後對鏡鑑視，慢慢落入溺沉的境界中。張國榮早期的電影《烈火青春》（1982）與後期的《阿飛正傳》（1990），不約而同都是關於這種自我設定的人物類型，而且故事的主題和結構出奇地相似，同是講述反叛青年的死亡旅程與自我放逐，祇是九十年代的張比八十年代的時候更要成熟璀璨，猶如水仙盛放的綺麗年華，那種輕狂的阿飛身段，至今仍為銀幕上可一不可再的經典。

《烈火》裏的Louis與《阿飛》的旭仔彼此有一個共通點，就是同屬於破碎家庭的孩子——Louis在青年時期喪母，雖然仍擁有父親，但這個父親從

未在畫面上出現，祇有年輕的繼母晃來晃去幾個無關的鏡頭，銀幕上他仍是無父無母，終日浪蕩於性愛、軟性毒品和日本流行文化的潮流裏；同樣，旭仔也是孤兒，由潘迪華飾演的養母帶大，但他汲汲於追尋自己的來處，苦苦查問生母之所在，最後被生母拒絕相認後更客死異鄉。「水仙子」的原型故事裏，主角納西瑟斯也是無父的孤兒，母親是因姦成孕才誕下了他，因此他的出生本來就是一個錯誤，帶著宿命的悲哀，而來自破碎的家庭，沒有父親的眷顧，他祇能自我依附。有趣的是張國榮主演的電影，有不少角色都是這種無父的孤兒，除了Louis與旭仔外，還有《東邪西毒》的歐陽峰和《霸王別姬》的程蝶衣等，莫不遭受父母遺棄，依靠個人的努力而獨立存活。其中旭仔的養母是交際花，程蝶衣的生母是婊子，更與原有的水仙子故事互相輝映，不光彩的出身背景命定了他坎坷的一生。

此外，無父的家庭也形成主角戀母的情結，這是Louis與旭仔另一個共有的人物特點。《烈火》開首的時候，是Louis躺在深藍色房間的大床，獨自收聽母親生前留下的音樂錄音帶，在貝多芬交響曲輕柔的推進中，隱隱浮現他對母親惦念的憂鬱，而這個場景並在故事的後段一再重現。至於《阿飛》，戀母的鬱結更進一步化為對自我的暴力，旭仔長期與養母對抗，目的都是為了迫問生母的下落（他從來沒有追問生父是誰！），他對養母身旁的男人動粗毆打，顯然隱藏了恨父／弒父的情結，最後他跑到菲律賓為見生母一面而遭拒絕，自我的來源一旦被否決了，便帶來了無法彌補的創傷，繼而

挑動黑幫的仇殺，這是一種以毀滅自我來進行對生母的報復。旭仔的電影旁白說：「在我離開這間屋的時候，我知道身後有一雙眼睛在看我，但我一定不會轉過頭去，我祇不過想見見她，看看她是甚麼樣子，既然她不給我這個機會，我亦不會給她機會！」然後音樂漸漸加強，伴隨旭仔沉重、實在而急快的腳步聲，鏡頭緩緩切入叢林裏他決絕的背影。這個畫面彷彿揭示母親的否定也帶來了自我的否決，在欲愛無從之下，水仙子也無所依歸，死亡便是唯一的出路。斯圖爾特（G. Stuart）指出水仙子來自破裂不完整的家庭，出生與死亡都恍若上天的懲罰，來這世界一趟不過是為了完成這個宿命的儀式（20）。基於此，水仙子不承諾愛情，也不信任婚姻，旭仔一生身旁不缺女伴，但母親的缺席使他無法從其他女人身上獲得補償，因此任算所有女人都想抓住了他（包括他的養母），他都不為所動。電影結束的時候，旭仔在臨死前戳破了自我設定的神話：「以前，以為有一種鳥一開始飛便會飛到死才落地，其實牠哪裏都沒有去過，那隻鳥一開始便已經死了！」恰恰指出了這種自戀與戀母的情結帶來破滅的悲慟，也隱喻了出生的錯誤和死亡的必然，因為，當水仙子洞悉人間的虛幻，也便是他離逝的時候了。

《烈火》與《阿飛》同樣有一個暴烈的結局，都是以血腥的殺戮終結，但《烈火》中的Louis卻僥倖地存活下來，原因是飾演他女朋友Tomato的葉童懷了孩子，母性強韌的力量使她能執起武器，擊敗日本赤軍的殺手，危急中救了Louis的性命，至此Louis的戀母情結由Tomato的「代母」身份化

解，因而獲得了再生的釋放。

放逐與匿藏：《東邪西毒》與《夜半歌聲》

　　水仙子擁有超乎常人的聰明和智慧，過早地比旁人洞悉世情險要與人性弱點，因此常常是遺世獨立、離群索居的孤僻者；他早被父母遺棄，自小缺乏愛與被愛的經驗，於是祇能以愛戀自己作為補償，以「自戀」救贖沮喪的自我（不愛自己的孤兒還有誰會愛惜呢？）；此外，水仙子害怕被拒絕和傷害，所以往往在接受別人的給予之前已自我保護地拒人於千里之外了（Stuart, 20- 21, 28- 29）。這種內向性的隱退、孤僻和撤回（withdrawal），是張國榮演出《東邪西毒》（1994）和《夜半歌聲》（1995）中人物的類型，自私自利的西毒歐陽峰與桀傲不群的歌王宋丹平，都在保護自己脆弱的自尊下傷害了別人，前者自我流放，後者自我隱藏，他們的眼中容不下世界任何一粒沙子，追求超越世俗的完美，到頭來卻困於自己的心魔，越是聰敏的人越是作繭自縛。

　　像王家衛其他的電影風格，《東邪西毒》並非傳統的武俠片，而是一個關於愛情流逝、自我感情無法表達的故事，片中張國榮飾演的西毒，比《阿飛正傳》的旭仔更惹人憎厭，他為了逃避愛情的承諾與責任，被拒絕後又自覺受了不能復元的傷害，便自我流放於黃沙萬里的荒漠，從事殺人的買

賣，別人的生死對他來說，祇是利益的交易。例如電影的開首是西毒向沙漠的村民兜售殺人的勾當，那場景的設置其實是張國榮一人獨對鏡頭說話：「看來你的年紀也有四十出頭吧？！這四十多年來總有些事情你不願提起，或有些人你不想再見，因為他們曾經做過一些對不起你的事情，你或許想過要殺了他們，但你不敢，又或者你覺得不值，其實殺人，很容易⋯⋯」張國榮演來從容自在，眼神充滿輕蔑的挑逗，而這番自白，在電影的敘事脈絡裏也包含了多層意思，一方面見出了主角的性情，西毒維生的伎倆不過是建築於滿足個人的私慾和奪取他人的生命上，這不是正義的英雄所為，而是狠毒的私利者；另一方面，無論是語調還是造型，這番自白也充分顯示了人物和導演的中年心態，人到中年，已有一些經歷，但那些經歷不一定是美好圓滿的，當中不能避免含恨，西毒在從事個人生計之餘也在撲滅自己的怨恨，當殺人變成營生，也變得麻木，受創的尊嚴自然不再痛楚，這其實是一種自我治療的方法。

由於西毒武功強、手段高，便一直處於強者的位置，但外在的強悍也不過是用以掩飾內裏的虛怯與懦弱，他能殺人如麻，卻始終無法親自對所愛的人表白愛意，由是性格分裂成無數碎片，他自私、冷漠、功利、殘酷，而且不近人情，充滿妒恨，但另一方面卻自欺、卑微、退避，甚至悲觀、宿命。例如他在電影尾段的旁白道出了自己的身世：「我是孤星入命，父母早亡，祇有一個哥哥相依為命，可能因為是孤兒，從小我就懂得保護自己，我

知道要不想被人拒絕，最好的方法就是先拒絕別人……我的命書裏說過，夫妻宮太陽化忌，婚姻有實無名，想不到是真的！」整部《東邪西毒》其實全是歐陽峰一人的獨白，用以迴環結構各個人物之間的關係，張國榮的聲演充滿層次，讓西毒重重覆蓋的矛盾性情通過呢喃往復的節奏層層剝褪，而這種自言自語的方式，不但是王家衛電影人物慣常的存在形態，也是水仙子人物特有的生活模樣──說話沒有對象，表示他對別人與世界皆無寄託的興趣，拒絕了聯繫，或世界與別人早已遺棄了他，他的存在祇靠自己一人衡量；不斷的自己跟自己說話，表示自我的雙重分裂，眼中倒影祇有自己的回聲，無須別人認同也可自給自足。在西毒的故事裏，水仙子不以「死亡」終結，卻以無休止的飄浮、不落地生根的遊徙作為自我的懲罰及對他人的報復。

如果說歐陽峰的水仙子命運是自我放逐，那麼《夜半歌聲》的宋丹平便是自我埋葬的隱藏。毀容前的宋丹平天生俊美，儀態優雅，擁有建築、編劇及音樂的曠世才華，大膽前衛的藝術思想，他一手建起宏偉華麗的歌劇院，並在二十年代仍然保守的社會裏上演反叛家庭、追求自由的西洋劇《羅密歐與茱麗葉》，引起群眾的哄動和膜拜，也惹來軍閥、地主的妒恨，但他仍意氣風發，傲視同群，熱熾的追求自由的愛情與崇高的藝術領域。可是，一場陰謀的大火與襲擊，他被毀容了，劇院燒成頹垣敗瓦，一夕之間他失去了美貌、舞台和榮耀，祇變成一個臉容殘破的異形，以假稱死亡的方法苟存活命於陰暗的閣樓上。于仁泰的改編來自三十年代馬徐維邦的《夜半

歌聲》，而馬徐的版本又來自二十年代改編自法國同名小說的黑白經典電影[3]，在這迂迴纏結的改編過程中，《夜半歌聲》主要還是關於被毀容的故事，當窮兇極惡的醜陋臉容被配在天生異稟的藝術天才上，到底會是怎樣的人性組合？可惜于仁泰的改編流於表面及過於商業計算，花了大量篇幅營造愛情的浪漫景觀，讓故事淪為一般的通俗劇，難怪張國榮也在關錦鵬的紀錄片《男生女相》中批評，指出于仁泰的電影沒有深入發掘美貌歌王毀容後的心理變化。猶幸的是張國榮的個人演出，仍竭力對比這個角色前後兩段性格的差異，力圖呈現一個著緊於自己容貌的人匿藏自我的苦況。

歌王毀容，其實是水仙子故事的變形，水仙子之所以自我戀上和惹人憐愛，完全在於那張迷人的臉孔，對於喜歡臨水自照的他而言，毀去容貌是致命的打擊，容貌一旦毀損，他又如何可以繼續愛戀自己，或讓他人戀上？如果不選擇死亡，便祇能自我消隱不讓鏡子和別人窺見。在《夜半歌聲》裏，宋丹平無法接受失去容貌後的自己，便以假死的消息，一直拒絕與愛人杜雲嫣（吳倩蓮飾）相見，即使在杜雲嫣變得瘋傻無所依靠的日子，他仍狠心的把自己匿藏起來，祇是後來遇上年輕俊秀的歌劇演員韋青（王磊飾）時，才致力訓練韋的歌藝，讓他代替自己前往安慰患失心瘋的愛人，難怪韋青在揭破他的偽善後罵他自私，甚麼人都不愛，最愛的祇有自己。是的，水仙子最愛的祇有自己，尤其是那張本來完美無瑕的臉，容貌的存毀完全關乎自我存在的形態，宋丹平的自我匿藏，是為了逃避真相和害怕人群；自古美

3　有關《夜半歌聲》與法國同名小說、百老匯音樂劇及馬徐維邦電影版本之間的改編關係，可參考洛楓：〈面具下的驚懼：The Phantom of the Opera的文化景觀〉，香港：《明報》，2006年7月30日，版D10。

人如名將，不許人間見白頭，白頭尚且不忍，更何況是扭曲變形的異狀。

　　儘管于仁泰導演的《夜半歌聲》沒有深入掌握角色毀容後的心理層次，但透過演員自覺的發揮，仍帶出許多意想不到的深層意義，例如宋丹平與韋青的關係，既有「代父」成分，也包含水仙子原型裏的「重像」形態，宋要訓練韋的歌藝使他獨當一面，代替自己活於台前及安撫愛人，韋可說是毀容後的宋的再生重像，他恍如一面魔鏡，照見了宋昔日的姣好容貌。然而，另一方面，宋對韋的操控，及韋對宋的照現，又彷彿帶有對鏡自照的同性相戀，說到底，水仙子原有的故事早已包含這個同性自愛的因子，戀上水中自己的倒影，便是一趟同性戀的過程（Stuart, 17）；或許說得確切一點，愛情本身就是為了追求一個可以跟自己互相映照的人，所謂「他人」最終也不過是「自我」的重像再現而已。從這個角度看，韋青之於宋丹平，不但是昔日風華的重生，也是毀容後自我失落的補償。再者，水仙子不會為他人而祇會為自己而活，即使歐陽峰曾愛上自己的嫂子，宋丹平愛著杜雲嫣，但當這份感情藏有傷害的時候（無論傷害的是臉容還是自尊），他們都會全身而退，退回眷戀自我的天地，舔舐受創的傷痕。

人戲不分、雌雄同在：《霸王別姬》

**　　程蝶衣是極度自戀的，還有他在舞台上是極度的自信……他是一個悲**

劇人物,因為他在世的時候,從幾歲開始,母親拋棄了他,到後來六十多歲重遇自己情人的時候,他都沒有經歷甚麼好日子。他最滿足的是在台上表演京劇,跟師哥一起扮演《霸王別姬》,那才是他一生最光輝的日子。另一方面,在感情上,他非常aggressive,也非常空虛……我覺得這種感覺應該要好好演繹出來。

　　這是張國榮對電影《霸王別姬》(1993)和主角程蝶衣的討論[4],充分顯示他對這個角色的瞭解和自覺,也奠定了他日後演出的成功基礎。程蝶衣一如《胭脂扣》的十二少,是原著作者李碧華為張國榮度身訂造的人物,因此,張演來不但得心應手,揮灑自如,而且風華絕代,無可替代,這恰如電影《霸王別姬》中袁四爺(葛優飾)的讚嘆:「此境非你莫屬,此貌非你莫有!」然而,程蝶衣的性格,比之於備受保護的紈袴子弟十二少更具豐富的悲劇層次,體認了水仙子人物愛而不得所愛的終極宿命。

　　《霸王別姬》的故事講述民國初年政治動盪的北平,妓女艷紅無力撫養兒子,祇好忍痛送往全男班的京劇梨園「喜福成科班」拜師學藝,經歷十多年刻苦嚴苛的訓練,程蝶衣終成為戲園內享譽甚隆的乾旦,與師哥段小樓(張豐毅飾)合演的《霸王別姬》更瘋魔了萬千群眾、官紳、商賈,甚至日本軍人,但忠於戲劇藝術的蝶衣漸漸人戲不分,愛上戲內戲外的段小樓,奈何小樓鍾情於青樓女子菊仙(鞏俐飾),辜負了蝶衣一番癡戀,其後更放棄

4　有關張國榮討論《霸王別姬》的訪問片斷,收錄於《霸王別姬》電影光碟套裝內的「製作特輯」。

京劇，與菊仙雙宿雙棲。電影就是圍繞這對梨園子弟數十年的恩怨愛恨，在時代洪流裏的跌宕起伏與生關死劫，最後在文革時期，三人被自己養大的孤兒小四出賣，遭受紅衛兵的批判而互揭瘡疤，菊仙在抵受不了丈夫的背棄而上吊自殺。文革結束後，京劇獲得平反，蝶衣與小樓重踏台板，再演《霸王別姬》，可惜蝶衣有感風華不再，情愛欲追無從，毅然假戲真做，拔劍自刎身亡，以舞台的絢爛歸葬感情的悲壯。

正如張國榮所言，程蝶衣一生悲苦，是無父無母的孤兒，賣落戲班後祇與師哥相依為命，一旦師哥背棄了他，他便無處歸落。電影的導演陳凱歌曾經指出《霸王別姬》是關於「背叛」的[5]，這個「背叛」的主題落入程蝶衣與段小樓的關係上，共有兩個層次：第一層是作為舞台上的拍檔，小樓未能對京劇從一而終，中途數度放棄，是對藝術的不忠；第二層是作為台下生活的伴侶，從小青梅竹馬，禍福與共，但長大後小樓另愛他人，這是對愛情的背棄。這兩種「背叛」，都經由程蝶衣一人判決和默默承受，也是他悲劇人生的底蘊——臨水自照的水仙花，愛上自己的倒影而不可得，卻又戀戀無法放手，同樣，蝶衣的愛慾也是終生無法兌現的，他既戀上戲中虞姬的形象，愛自己而不可得，同時又愛著飾演霸王的小樓，卻被師哥與世俗所拒絕。水仙子人物恆常地處於分裂的狀態，分裂的水仙子有兩個，水裏水外，一個主體的我愛上另一個客體的我，幻影的沉溺漸漸主客難分、真假莫辨，兩個即為一體，彼此心證情證。程蝶衣就是這樣人戲不分，雌雄同在，他／

5　有關陳凱歌對《霸王別姬》的分析，見《霸王別姬》電影光碟套裝內的「製作特輯」。

她既是虞姬，虞姬也就是自己，兩者無法從對方的身上剝落，否則無從成就這種天人合一的境界；師哥罵他「不瘋魔不成活」，演戲不得不瘋魔，因為要全情投入，但必須返回現實清醒的生活中，祇是程蝶衣由始至終都選擇了「瘋魔」，在迷戀、迷亂中體認自我，因為一旦清醒，現實的殘酷會將這個合成的自我再度撕裂。水仙子的悲劇在於「執迷」，固執地相信水中的倒影是真實存在的，祇是一旦伸手觸及，幻影從此碎裂，世界由此崩塌，自我自此訣別。

　　程蝶衣是一個被遺棄的人，小時候被父母丟棄，長大後被師哥背離，經歷政治的洪潮時又被時代所拋離，他不合世情，也不適時宜，在異性戀的夫妻制度裏妄求同性相愛，在抗日的漩渦中公然肯定日本人對中國京劇的欣賞，在文革被批鬥時仍死守對傳統曲藝的捍護，這樣離經叛道的人注定是要敗亡的，但水仙子自有他的氣度與尊嚴，即使敗亡，也是華麗的落幕。電影尾段講述文革的時候，紅衛兵小四要在台上的演出代替程蝶衣扮演虞姬，當蝶衣裝扮好了在後台剎那面對這個被換角的處境時，先是一陣驚愕，繼而氣定神閒地雙眼直望穿上霸王裝束的小樓如何選擇，最後在孤掌難鳴下他從容地為霸王戴上頭套，獨立蒼茫地帶著傲冷的神色目送小樓與小四上場，菊仙為了安撫他的失落，在孤清無人的後台裏好意為他披上斗篷，但蝶衣故意聳肩讓斗篷滑落，輕聲道了謝，便昂首走出後台。這個片斷顯示了程蝶衣遺世的獨立，被人與時代共同的背棄和孤立，但同時也映現出他的傲骨與自尊，

即使被替代了，也以一種義無反顧的姿態下台，因為他內心明白，自己是無人能夠替代的，眼前的「屈辱」祇是時代的錯誤！這個場景，張國榮演來充滿「靜態」，唯是靜態，才可顯出雍容，凸現深沉，他對白不多，也沒有大起大落的肢體動作，差不多就一直站在原地，憑靈銳的眼神表達那份「時不我與」的無奈與蒼涼，既看透世情的虛偽與殘酷，也穿透內心的絕望與寂寥。這種「靜態」的演繹，完全照現孤高傲立的水仙花，如何以「拒絕同情」來保存自我，而且也留下許多空白的想像，給予觀眾進入角色的情緒。

所謂「人生如戲，戲如人生」，舞台的世界恰如太幻虛境，讓人演盡才子佳人的悲歡離合，程蝶衣就是以這個舞台作為照現自我的鏡像，倒映出虞姬、貴妃、杜麗娘等眾多嬌媚女子的神韻與身段。電影《霸王別姬》的場景佈滿大大小小迴環對照的鏡子，畫面上常常呈現兩個虞姬，一個在鏡內，一個在鏡外，卻許多時候故意讓觀眾分不清誰是鏡內鏡外，而蝶衣對鏡凝神注視的鏡頭也多，空空洞洞的眼神彷彿自賞、詰問和控訴，照見了自我的血肉形骸，卻照不見伸手觸及的可能，但他寧願選擇這個虛境作為真我的依附，因為鏡外的世界有無法承擔的現實，無論愛上自己還是同性相愛都是違反社會的禁忌，因此，他樂於在亂世中忠於這個自我選派的角色，至死不悟。然而，有趣的是，張國榮在演出《霸王別姬》的前後，都被認定是程蝶衣的化身，不作他人之想，無論是原著作者、導演、台前幕後工作人員，還是各地觀眾和影評人，都眾口一詞認為祇有張國榮才可演活程蝶衣不瘋魔不

成活的癡迷——例如陳凱歌說他之所以選擇張國榮來做這部戲的主角，是因為他在氣質上很適合這個人物，又說張國榮在男人之中是非常嫵媚的，特別是他的眼睛給他留下很深刻的印象，而後來他就以一個眼神，將《霸王別姬》的主題「迷戀與背叛」說盡了。影評人陳俊仁認為「在當今的中國演員中，沒有人扮演蝶衣能比張國榮做得更好。」另一中國大陸評論者洪燭指出：「張國榮的內心氛圍是很有些孤僻清冽的，因而他飾演的虞姬（程蝶衣），舉手投足都透露出深入骨髓的那份陰柔之美……我也就幾乎無法判斷他與程蝶衣本質的區別」[6]——從電影角色議題的討論看，這是否浮現了另一種鏡像幻影：我們對張國榮之於程蝶衣同樣也是人戲不分、雌雄同在？！那到底是張演活了程蝶衣還是程蝶衣借屍還魂了？

結語

程蝶衣，一個絕對自戀而且自信的人，他在舞台上的狂熱和燦爛，讓我看到了自己的影子[7]。

張國榮這樣說——凡是演員，總帶幾分自戀，唯其自戀，才可在鏡中見到另一個「自我」，然後讓這個自我化身無數角色，進入不同人物的內心世界，祇有這樣，演出才會動人心魄。弗洛依德在〈論自戀：一個導論〉中指出，水仙子人物極度充滿吸引力，他們的美來自那份臨水自照的神態，既

6　這些評論意見，全收錄於電影雙周刊編：《張國榮的電影世界2：1991-95》，頁88、114及118。

7　張國榮專訪，見《張國榮電影世界2》，頁96。

自給自足，又拒人於千里之外，越是遠隔無法得到，越是惹人遐思，妄想移近、抓捉和佔有；此外，弗洛依德相信每個人都有與生俱來的自戀基因，祇是大部分長大後會經由「愛人」的過程而轉移，因此人們對於那些仍保留先天或孩童時代自戀特質的人，更容易產生傾慕的補償心理，渴望從自戀者身上體認那些久違的氣質；再者，水仙子活於自我狂喜的世界，獨自品嚐孤獨的苦澀，沉溺於傷害和痛楚的鞭韃中，拒絕外人進入和探問，因而更能散發神秘的魅力，掩映挑逗的意識，使人著迷而不可自拔（70）。弗洛依德的論說解釋了張國榮眾多水仙子人物的形象結構，無論是阿飛的旭仔、西毒歐陽峰，還是歌王宋丹平與乾旦程蝶衣，都是風流華彩的人物，他們的性格並不討好，甚至帶點邪惡乖僻，但充滿誘惑力，無論是戲內的角色還是戲外的觀眾，都容易情不自禁的傾倒戀慕，而這種演藝層次，亦成為張國榮的個人特色。他飾演的角色大部分絕不正面，總是踩在正邪的交界，卻是眾人的焦點，即使不能得到他，也要毀滅他，這恍如水仙子的原型故事，眾仙神無法獲得納西瑟斯的垂青，便狠狠下了咒語，要他終生得不到所愛。這樣看來，水仙子是惹人妒忌的人物，而妒忌的根源來自他的美貌與才華，以及那種睥睨世俗的孤芳自賞，因此他的命途多舛，世人的排斥，總為他帶來無窮無盡的災難，鏡頭下的旭仔、歐陽峰、宋丹平與程蝶衣，沒有一個活得快樂和幸福到老，其中甚至更有不得善終的。

　　張國榮在《男生女相》中曾直接承認是一個自戀的人，但他不想做程

蝶衣，自己也絕對不是「他」。這份體認，表露了兩個相反相成的意念：一是張國榮演盡水仙子的風華絕代，皆因他個人也潛藏了這種人物角色的本質，因此他的本色演出可以如行雲流水，揮灑自如，並且建立獨有的美學風格；其二是他本人會將角色人物與自我分開，沒有混淆彼此的界線，畢竟「戲如人生」，但人生不能如戲，卸妝後他依舊要返回自己原有的生活軌跡，程蝶衣、宋丹平、歐陽峰和旭仔，不過是他在台上的鏡像而已，照現他本色演出的無限可能，但不能將鏡子移到台下，以虛像作為實景！每次演出，張都會細心揣摩這些人物的心態言行，為這些角色設計不同的神情、姿態、語調和身體語言，因此，歐陽峰的狠不同於旭仔的落拓不羈，程蝶衣的婉麗異於宋丹平的狂傲。說到底，所謂「水仙子人物」也是繁花錦繡的複式組合，程蝶衣是一像，歐陽峰是另外一像，甚至張國榮也是一像，那是說如果「張國榮」也是一個角色，他也屬於水仙子的型格，而且匠心獨運，能演活其餘眾多水仙子的變奏，而演得最璀璨輝煌的當然仍是他千面百變，照花前後鏡的姿態。如果有人因此而將角色與演員混淆了，那祇說明了一個事實：張的演藝已到達人我不分的高純境界，打入觀眾腦內和心裏的是栩栩如生、搖曳生姿的精湛技藝。

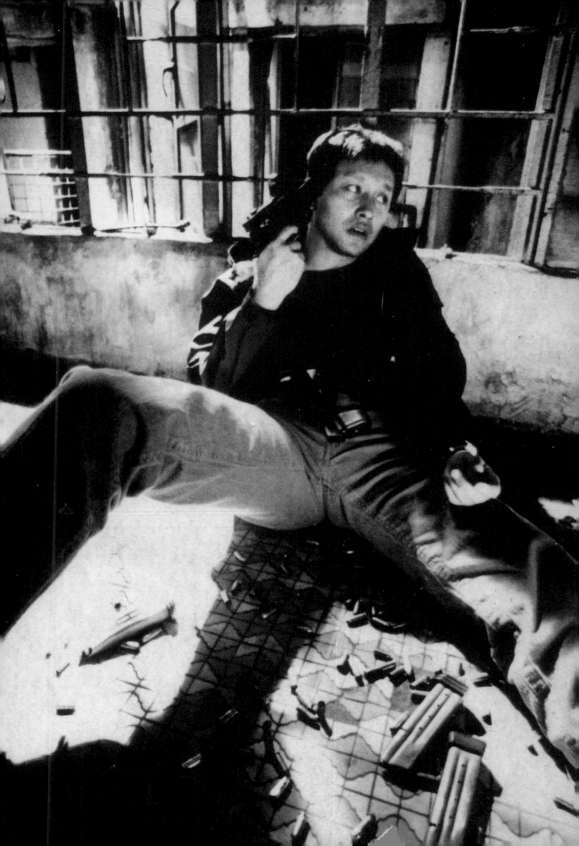

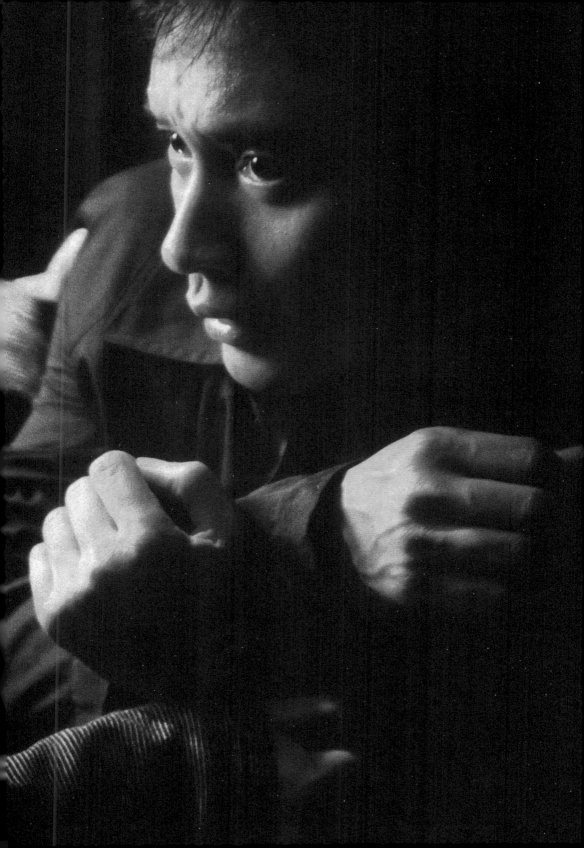

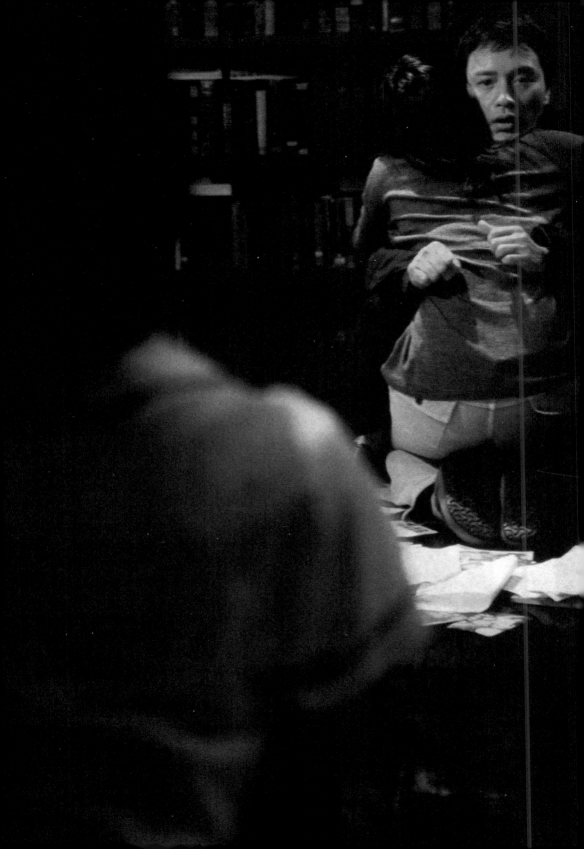

第四章：
生命的魔咒
精神分裂與
死亡意識的
末世風情

引言：
「紅蝴蝶」的魅惑

曾要我意決　並沒話別

走得不轟烈

由過去細節　逐日逐月

似殞落紅葉

難以去撇脫　一身鮮血

化做紅蝴蝶

遺憾自問未比冬季決絕

—— 張國榮：〈紅蝴蝶〉

這是張國榮遺作〈紅蝴蝶〉（2003）的中段歌詞，彷彿寓言、鏡像和魔咒，每回重聽都不免驚心！誰能想像一身鮮血的他「化做紅蝴蝶」驟然從二十四樓飛墮遠去？到底是填詞人的預設一語成讖？還是歌者自身投影的巧合？在藝術想像的領域裏，「紅蝴蝶」是一個永遠無法解除「魅惑」（haunting）的意象，伴隨「傳奇」的落幕，卻餘音裊裊，餘哀重重——在張國榮最後的日子裏，無論歌曲還是電影，「死亡」的意識總如影隨形，揮之不散，像盤算世界末日的〈陪你倒數〉（1999）、歌咏失眠痛苦的〈夜有所夢〉（2002）、細說感情與生命同樣脆裂的〈玻璃之情〉(2003)，以及刻劃精神分裂的電影《鎗王》（2000）和《異度空間》（2002）；這些聲情和畫面，無不肆意地著染憂鬱的色彩、人生的灰暗、生命的枯落與敗亡。當然，張不是第一次死在電影裏，他曾在《胭脂扣》殉情未遂，苟且偷生，年老色衰與落泊潦倒成了十二少不守信諾的最大懲罰；然後張以旭仔灑脫不羈、對鏡獨舞的阿飛形貌，翩翩六十年代詩化的情懷，最後卻窩囊地死在異鄉的火車上，戳破了迷戀自我的個人神話；跟著張披上虞姬的霓裳羽衣與千嬌百媚，舞台上刎頸自盡，完成現世裏無法圓足的同性愛傳奇。祇是這些死亡的身影，都帶有濃重的浪漫色彩和提升生命美感的體驗，是櫻花落入春泥的姿態；不同的是，《鎗王》和《異度空間》揭示的卻是精神分裂的面容與人性陰暗的黑暗，片中的張國榮紅著眼絲、抓著頭髮，坐在無人的空屋內，或嘶叫，或奄奄一息，獨自跟離棄的世界、撕裂的自我、崩潰的記憶爭鬥，這是張國榮演藝事業上最後的轉型——越後期的電影，張的演出越豐富複雜，角

色越不正面，也越不討好，卻越能體現他的演藝層次。

　　燈火熄滅，從張國榮最後的歌曲和電影尋認他的死亡身影，是一個苦澀的過程，逝者如斯，不分晝夜，但在歲月的裂痕裏，歌者的身影卻玲瓏清晰，彷彿遙遙招引，渡入死亡的陰域。從弗洛依德（S. Freud）到克里絲特娃（J. Kristeva），從抑鬱症（melancholia）、精神分裂症（schizophrenia）到死亡本能（death instinct）等分析架構，我期求拆解的是張在最後的聲情畫面上留下的心靈圖像，層層剝褪公眾妄語的虛幻，浮現演藝者突破自我的心血、成就和代價。

《鎗王》的精神分裂

　　《鎗王》和《異度空間》都是關於「精神分裂症」的故事，所謂「精神分裂症」是指內心與外在言行矛盾不一致的人，無法掌控自我的意識、情緒和行為，帶有抑鬱、抑壓的特徵，孤立於人群與社會，原始的自我時刻與社會的道德、法律交戰，最後走向毀滅他人或自毀的結局。這些徵狀，表面上是精神異常的表現，暗地裏卻是人性真實的披露，因為社會的規條、教育和法制，無一不是為了緊箍人性、慾望和自我的自由發放，以求維持安穩和劃一的秩序，因此，離開譴責精神分裂者的窠臼，或許我們更能接近人性原有的面向，因為那不單是理性制度壓在意識底層的剩餘價值，而且也是生命

存在的另一種模式。說到底，我們也不能避免是分裂者，衹是我們沒有勇氣隨意地發放這些真實人性的能量而已！法國心理及語言學家克里絲特娃在她討論情緒抑鬱症的專著《黑太陽》（*Black Sun: Depression and Melancholia*）之中指出，「分裂」是自我（ego）本性的構成部分，用以表達「死亡本能」的意識，或對抗自毀的意向（18-19）。意思是說「自我」的原始狀態本來就是一個分裂的存在，經過社會的訓練、文化的制約、歷史的沉積才得以組成完整、複合和統一的形貌，因此，所謂「分裂」不過是返回自我太初的模樣而已。此外，跟「分裂的自我」一樣，「死亡本能」也是與生俱來的存有，兩者之間的關係千絲萬縷，有時候藉著外界的刺激，死亡本能引發了自我的分裂，有時候卻是自我的鬥爭、撕裂，照見了死亡的衝動。另一方面，克里絲特娃認為悲傷沮喪容易導致自我分裂，甚至自我傷害，而「憂傷」（sadness）是外在或內在創傷（external or internal traumas）的心理折射，用以平衡自我（19-23）。克里絲特娃的觀察相當有趣，在一般的狀態下[1]，人曉得通過各種途徑轉移哀傷的情緒，例如藝術的創造、運動的發洩、夢境的寄寓等等，以求將「自我」從失衡的狀態納回日常的軌道，然而，當人無法借用轉移或抗衡沉重的哀傷，又或分裂的自我啟動了保護負能量的機制，使之沉淪、沉溺不起，那麼就會形成抑鬱的糾結，隨之而來是自憐、自戀、自責，再落入自我傷害。

　　《鎗王》裏張國榮飾演鎗械實戰射擊冠軍彭奕行，以「連擊」

1　這裏我無意用「正常」、「異常」的二元對立區分精神分裂者的狀況，因為這些字眼不但帶有歧視成分，而且無法說明人本來就是分裂的原理。

（double tap）聞名射擊界，在一次警察挾持人質的事件中，為了自衛及保護友人而開鎗殺人，自此戀上殺人的快感而無法自拔。電影充滿各項心理遊戲的戰術，無論是警察揣測疑匪的反應，還是犯案者處心積慮的部署，形成故事緊湊的張力，張的殺手形象穿梭其中，似乎掌控全局，將警方玩弄於嗜血的追逐中，實際上他最不能控制的是另一個自己的心魔，以及由積壓的憤怒激發而來的暴力。在導演光暗對比鮮明的鏡頭下，張國榮以驚恐的眼神、抖顫的腳步，糅合自信、自負的神情，將一個表面冷靜內斂、內裏惶恐不安的分裂者演得淋漓盡致，尤其是他對著鏡子拔鎗跟自己對峙的一場，人性自我毀滅的意向與拉扯在他歇斯底里的叫喊中澎湃到了極點——當人有兩個自我，既不能和平共處，也無法完整統合，便祇能摧毀其中一個，但自毀也需要無比的勇氣，所以這個分裂的殺手最終選擇死在與鎗擊高手的對決中，這是救贖，也是解脫，是導演賦予這個角色悲劇英雄的詮釋。

電影《鎗王》的敘述視點其實也呈視一個吊詭的分裂，它一方面鋪演主角的家居裝置和自閉的性格，使他逐漸走向精神分裂的形態有跡可尋，另一方面卻刻意凸顯警局內部成員對主角懷有的偏見和報復心理，使主角後來的瘋狂行為無可避免地獲得觀眾的同情和原諒。從電影的色調與光影對比，我們可以看見張國榮飾演的射擊殺手常常一身黑衣，家居生活總是片斷零碎，黑暗模糊，鮮有光亮明淨的全景，顯示他的性格孤僻、獨立、自閉、驕傲、冷漠和深沉，除了一個不知好歹硬要跟著他的女朋友郭麗怡（黃卓玲

飾）以外，他既無朋友，也不見親人，這些背景的設立，使他後來陷入自我分裂的痛苦得以深度發展。此外，電影常常強調主角的面部特寫，光影半明半暗，顯映主角踩在正邪交戰的中間地帶，性格分成兩面，他開鎗射殺挾持人質的警察固然是基於自衛和救人，但同時卻不能否認這是殺人的行為，在殺人之後他往見心理醫生企圖消解心魔，卻無法禁止內心狂喜的快感。在燈光強烈的對比下，張國榮以帶紅的眼部化妝、驚恐的眼神、鎮靜的面容演活一個失常而雙重的心理世界——彭奕行越是殺人，外在越不能遏制那份持續興奮的慾望，內在卻越加畏縮、顫抖和虛怯，那是一個矛盾的拉扯和激烈的撕裂狀況，世俗的道德、法律跟原始的本我彼此角力，無法掙脫而祇能擺盪其中。故事結束的時候，彭奕行與同是射擊高手的督察苗志舜（方中信飾）在漆黑的戲院內開鎗對決，雙方中鎗後主角獨自蹣跚地走出戲院，在陽光半明半暗、寂靜無人的行人路上倒下，這個死亡的姿勢象徵一種解脫，彷彿肉身的消亡才可平息內心撕裂的自我對抗。

從社會慣常的規範看，《鎗王》的主角屬於異常人物，失衡的心理與失常的行為危害社會公眾的安寧，事實上，電影中的執法機構最終頒下格殺令也是基於維護社會秩序的原則，然而有趣的是電影的視角一直都照在彭奕行的身上，刻意讓觀眾逐漸走入他的內在掙扎，進而傾向同情而非道德批判。相反的，站在正義立場的警員，除了同是射擊冠軍的苗志舜比較中立外，其餘各人不是假公濟私，便是貪功自大，對彭還沒有變成殺人狂魔前已

處處針對和妒忌。這種編排，一方面凸顯了彭奕行被誤解、排斥的遺世獨立，另一方面也泯除了所謂正邪黑白二分的對立，人性弱點的暴露是不分身份和所處的社會位置的。基於這個視點的安排，電影的主角被塑造成另類悲劇英雄——不錯，他嗜殺，享受暴力的快感和血腥的刺激，但這正是坦白面對人性本我的存在，而且這個精神分裂者並不是沒有自我反抗，他曾持鎗對著鏡子和自己的太陽穴，企圖處死自己以求消滅心魔，他也曾經坐在空屋的地上和廁所內狂烈的嘶叫，但除了自己的回聲卻得不到外來的援助。弗洛依德在他的篇章〈哀悼與抑鬱症〉（"Mourning and Melancholia"）中指出，患上抑鬱症的精神分裂者往往帶有先知預示真理的能力，因為分裂的自我給予他們複合的觀點，能把自己和他人都看得透徹，在剖視真我本性的過程中能剝褪社會道德的偽善，明白人性病態的本能（167-168）。對某種官能快感的過度狂熱和沉溺不能自拔，是《鎗王》通過彭的故事層層抽絲剝繭的人性真理，監控自我本來就是一個痛苦的過程，當法律和道德都失效時，「死亡」是戰勝心魔的唯一路向。再者，電影中的警察英雄苗志舜在人物象徵的意義上看，跟主角彭奕行其實是一體兩面的「重像」（double）。在故事的開端，苗和彭在射擊場上相遇，穿上同樣灰色的上衣，戴上相同的射擊工具，畫面上一分為二以中近鏡將他們左右並置，彷彿孿生的倒影；及至電影結局時，二人在戲院內的銀幕前面對面拔鎗對決，亦猶如鏡像自我的對照。說到底，電影並沒有對人性的病態本能作出指控或否定，因為自我隱藏的臉孔可能不止兩面，寄存在意識底層的心魔與自我決裂總有無限的可能，一旦

碰上機緣，便會不受控制的爆發和赤裸呈現。

《異度空間》的記憶黑洞

　　跟《鎗王》不同，《異度空間》是一部關於記憶與創傷的電影，故事中飾演精神科醫生羅本良的張國榮，在醫治少女章昕（林嘉欣飾）的過程裏，不自覺地導引出自己過去潛藏的痛苦經歷，因而逐漸變得精神分裂，幾近自殺的邊緣。同是羅志良導演、爾冬陞監製，《異度空間》比《鎗王》更進一步積極探索精神異變與死亡的主題——每個人的記憶都存有黑洞，有時候連自己也未能察覺這些黑洞的存在，但黑洞的破毀力量甚大，可摧毀精神和軀體，因為人總有不為人知的痛苦根源，越逃避這些根源，創傷越會如影隨形，以致不能擺脫和自拔，唯一解決的方法就是挖出這些黑洞，檢視傷痕，直接面對缺陷的自我。電影中的主角，少年時代的初戀女友在他面前跳樓自殺身亡，他把這個苦難的記憶埋入潛意識的黑洞之中，以為永不揭破，便可安然忘記不幸的事件，但在精神分裂的過程中，他見到女友的幽靈時刻跟在他的左右，無論逃到哪裏，他都不能擺脫這種「魅惑」，其實haunting他的不是鬼怪，而是過去的記憶和創傷。

　　弗洛依德指出，「抑鬱」（melancholia）與「哀悼」（mourning）不同，因為它不但不能經歷時間的沖淡和抹洗，而且在日常生活中更無法找尋

新的精神替代、轉移和補償，患上抑鬱症的人，失去對外在世界的興趣和愛的能力，對自我充滿譴責、鄙視和戀慕的情結，同時又不肯相信和面對自己的問題，卻不斷以苦痛的感覺來懲罰自我（165-166）。弗洛伊德書寫的抑鬱狀況完全是《異度空間》男主角的精神面貌，身為精神科醫生的羅本良相信科學，質疑宗教和鬼神的論述，生活規律，工作認真和沉實，最後卻無法自醫，因為表面理性的他，暗地裏壓著許多不為人知的鬱結，而忙碌的工作往往祇是逃避和掩飾的藉口，實際上他孤僻、拒絕社交和自我埋藏，然而被他埋藏的記憶和創傷並沒有真正消失，它不過是變了形式的存在，因此，當他遇上患有精神分裂的章昕時，在醫治她的過程上，經由閱讀他人的故事而洞悉自己，進而深入意識的夾層挖掘久違的心魔。電影以鏡頭來回的剪接，一面安排主角調理章昕的個人幻覺、家庭與感情的困擾，一面以金黃色調的場景倒流（flash back）主角零碎的少年記憶，兩條敘述的線索交會平行，若隱若現的浮起男主角逐漸走入精神異常的前因後果。所謂「異度空間」，表面上是指驚慄鬼片的電影包裝技法，「異度」有如靈異的國度，但在主題的心理層面上指的卻是精神的異變，一個無法經由時間磨滅的記憶空間。這種異變的記憶，會以夢或幻覺的形式出現，不斷把人帶回創傷的場景，重複經歷磨難，例如羅本良開始發病的時候出現夢遊的徵狀，夜半獨自起床自言自語的翻檢舊日的書信、照片、女友自殺的遺書和新聞剪報，清晨醒來又渾忘夜裏異常的舉止，若無其事的繼續工作和生活，一個人彷彿分成兩個，分飾兩角，日常的「我」對抗夢遊的「我」；後來他的病情逐漸

惡化，開始出現幻覺，「看見」女友的幽靈追趕著他，把他迫回舊日事件的發生地點，並且企圖仿效和追隨女友跳樓自殺。美國酷兒論者茱迪恩．芭特勒（Judith Butler）在她的〈抑鬱性別／拒絕認同〉（"Melancholy Gender / Refused Identification"）一文中提出，抑鬱症的超自我承載滿瀉的死亡本能，因為哀悼所失的情緒過於沉重而無法消解，必須通過死亡的模擬才可平衡失重的自我和軀體（251）。弗洛依德在《快感的原則》（*Beyond the Pleasure Principle*）一書中解釋，患上「創傷的精神官能症」（traumatic neurosis）的人充滿憂慮、不安和恐懼，自我時刻處於危險的意識中，經由惡夢的循環不斷重臨創傷的場景，重複經歷事發的經過與痛苦的感受，而解決的方法就是賦予病人勇氣重新面對現實，檢視傷痕，承認苦痛的根源，釋放被壓抑的自我，才可化解糾纏的心結，否則創傷能牽動死亡的本能，引發自毀的意向和行動（10-20）。《異度空間》最後的一場，主角張國榮危立天台的邊緣，轉過身來面向女友的幽靈，坦白懺悔，並重新相信自己日後能夠攜著記憶生活的能耐，那是一個直接面對創傷的姿態，女友的幽靈於是消失了，主角從死亡的階梯上拉回自己，因為他不再刻意忘懷，而是將創傷變成生命的合成體，與它共存——這是將記憶挖出黑洞，重組於陽光下的自救方式。

　　《異度空間》是一部肌理豐富的電影，張國榮飾演的心理醫生，浮映了人性許多未知的領域，監製爾冬陞在電影的製作特輯中指出，人總存在強迫性、暫時性的自我失憶機能，以便「遺忘」一些不願記起的事情，但現實

生活中的一些機遇一旦觸發這些記憶的禁區，人會因無法面對和接受而導致失常；導演羅志良也認為大部分的城市人都是寂寞的，電影故事裏的少女章昕、心理醫生、包租公，以及獨居樓上的青年阿世，都各自懷有不同的問題，不是被父母遺棄，便是家人去世或分離，致使創傷無法復元[2]。如何反映都市寂寞人獨自承擔人性挫傷的後遺症是這部電影的社會面向，事實上，電影在開首的部分，利用主角的旁白、鏡頭的推移、心理學名詞的展示，同時又通過包租公喪失妻兒的自述、章昕洩露感情和家庭困擾的日記、樓上青年無聊的惡作劇等等，浮現一個城市精神病變的心理圖像——精神異常因寂寞而來，但中國人對「精神病」往往存有偏見，不是將它視作「瘋癲」不可近人，繼而諱疾忌醫，以致泥足深陷，便是漠視了它的嚴重性，忽略了失眠、幻覺和持續焦慮的徵狀，拒絕承認問題的存在和治療的可能。電影的英文片名叫做 *Inner Senses*，可知是一部探討人性內藏的意識、感官和思維的作品，我們每個人既不能倖免潛在許多連自己也未曾察知的心靈障礙，也無法避免生活上出現異於常態的行為，正如電影借張國榮飾演的心理醫生的口吻說：「人最難於了解的是自己，而人很多時候都十分脆弱，遇到不如意的事情日積月累便會變成心結，這些心結是家人和朋友所無法理解的，因此人必須學習調息和愛護自己。」這番話語，揭示自我治療的重要性，同時也無奈地默認「寂寞」是生命本質的存在，如果不能自救，便衹有自毀。這些跡近自言自語的電影旁白，在張國榮自殺離世後的日子聽來，別有一番滋味在心頭——寂寞與生命同在，如果不能互相克服便衹有彼此消亡！

2　有關爾冬陞和羅志良對電影主題的解說，收錄於《異度空間》的鐳射光碟內。

張國榮在《異度空間》的演出細膩自然，飾演的心理醫生時而理性專業，時而驚惶失措，眼神失焦、渙散，臉容扭曲、憔悴，演活了一個精神病患者飽受心魔煎熬卻又苦無出路的境況。張國榮曾經說過，他接拍《鎗王》和《異度空間》的原因，是希望嘗試一些另類的演出、多拍一些探討人性的電影，而不想再重複相近的角色，而且他一向喜歡 "dark drama"，認為一個優秀的演員應該是多層次的、帶有 "psycho" 的特質，這樣才可抓住人物亦正亦邪、難分好壞的本質[3]。在張國榮演藝歷程的最後時段，他已經放下了以前水仙子的身段或情場浪子的形貌，嘗試深入角色內在的負面，將人性的美醜與黑白具體的呈現出來。

晚期歌曲的末世風情

　　歲月沉澱了成熟的光華，同時也沉溺了生命剩餘無幾的掙扎，張國榮在後期的演藝生涯裏，不但演出了死亡的本能意識，也歌出了日落的末世生命。弗洛依德在他的短文〈論短暫〉（ "On transience" ）中指出，快樂很快，生命很短，短暫消逝的東西越見其珍貴罕有的價值，也越容易引起哀悼失落的情緒，而藝術工作者和哲學家總帶有這種先知的天分，比常人提早發現事物幻變和世界幻滅的事實（176-179）。人生如夢，戲如人生，張國榮在最後的歲月裏唱出了生命匆匆來去的苦澀——1999年他推出《陪你倒數》大碟，同碟收錄歌曲〈夢死醉生〉，描劃夢幻生死的快感和頹廢；2001年他與

3　荷瑪訪問：〈張國榮浮游在心靈陰暗處〉，原刊於《香港電影雙周刊》，
　　599期，2002 年3月，後重刊於《當年情‧張國榮》，頁119-123。

黃耀明合作推出 *Crossover*，裏面有一首合唱歌曲〈夜有所夢〉，訴說失眠的痛不欲生和苦海無邊。這前後兩首歌曲，相隔祇有短短三年，卻彷彿走了漫長的歷程，由生命的狂歡走到頹敗。或許我們可以爭議唱片的歌曲內容是經由媒介工業和市場導向為歌手打造的結果，呈現的文化造像也不過是一個體系的產品，然而，我們也不能否認歌手與市場是互動關係的，形象的打造有時候不能完全脫離歌者本身的個性、氣質、信仰和能力，沒有張國榮與生俱來的頹廢美，〈夢死醉生〉和〈夜有所夢〉便不能體現那份朝生暮死的震盪力。此外，作為殿堂級的歌手，張國榮自退休復出加入香港滾石唱片公司及環球唱片公司後，便一直參與唱片的製作，從曲詞的選擇到大碟的主題，以至音樂錄像的拍攝，他都主導投入。如果說藝人和歌手有兩種，一種是被動地演好別人分派給予的角色和身份，另一種卻是在環境重重的限制中主動爭取活動的空間，致力演出自己的風格，那麼張國榮便屬於後來的那一種了。香港填詞人林夕在悼念張國榮的文章〈四月一日之後〉[4]中寫道：

> 從1995年他復出樂壇開始，我替他打造了大量不同風格的歌詞，飛揚、纏綿、妖媚、憂鬱、沉溺、喜悅、悲傷，轉眼八年，至此畫上了句號。可遺憾的是，在最後的五首歌的歌詞裏，我依然按以往路線在感情世界中唱遊，並沒有寫下一些心靈雞湯式的歌詞。監製曾經提醒我，別寫太悲的東西，我也沒有特別放在心上，忽略了當時他心境上的需要。我忽然很內疚，寫下了那麼多勾引聽眾眼淚的歌詞，究竟對這個世界有甚麼意義？

4　廣州：《南方都市報》，2003年4月21日。

林夕的自白道出了填詞人與歌者之間長期合作的夥伴關係和緊密的情誼，也浮現了作為文化產品的流行音樂製作背後的人情素質，而我們常常說的「傳奇」，便是在大眾聲光電幻裏劃下了屬於個人的演藝風華，久久不能讓人忘記，「飛揚、纏綿、妖媚、憂鬱、沉溺、喜悅、悲傷」，就是張國榮給香港流行音樂定格的聲情風貌。

　　〈夢死醉生〉、〈陪你倒數〉、〈夜有所夢〉和〈玻璃之情〉都是林夕為張國榮書寫的歌詞，四首歌曲逐層深入生命無常的末世思想裏，剖視世界倒下、自我分裂、情感崩塌的焦慮，從〈夢死醉生〉的「有一夢　便造多一夢／直到死別　都不覺任何陣痛／趁衝動　能換到感動　這愉快黑洞／甦醒以後誰亦會撲空」，到〈陪你倒數〉的「時候已經不早／要永別忍多一秒已做到／朝著世界末日　迎接末路／要抱著跌倒」，甚或是〈玻璃之情〉的「我這苦心　已有預備／隨時有塊玻璃破碎墮地」，道盡生命個體的脆弱、醒和夢的界限模糊，以及當「時間」走到盡頭的幻滅和一無所有。弗洛依德說美麗的事物總容易凋萎、消亡，不能恆久保有，因為寂滅是世界自然的定律，有生必有死亦方生方死（"On Transience", 176-179）；克里絲特娃也說當人沉溺於事物短促消逝的哀傷到了極點，便會產生狂喜的反射，為了支撐沉重的哀痛，必須以狂喜的輕省提升生命敗亡的美感（*Black Sun, 102-103*）。從美學和哲學的角度看，玻璃墜地、天搖地撼和頹垣敗瓦是生命和世界無可奈何的歸宿，林夕的詞、張國榮的歌聲，不過是唱出了無常的

有常、有情的無情而已，而受眾如我卻會在這種苦痛的沉溺當中獲得狂喜的快感和寂寞的撫慰，像弗洛依德所說的先知一般的提早領會和應驗事物寂滅的真理。

　　個人最喜歡還是張國榮與黃耀明合作的〈夜有所夢〉，將失眠的苦況痛快淋漓地披現眼前，凡有類同經驗的受眾定然會身同感受：「現在二十四度　現在二十五度／現在二十八度　現在沒事給我做」，是反覆不能入睡的掙扎；「偷窺我　跟蹤我　驚險到想吐／我拒捕　我要逃　我要掛號／我一路睡不好　祇為惡夢太嘈」，是夢魘的壓迫和恐懼的侵襲；「逐步逐步鎮靜　逐步逐步鎮靜／現在盡量鎮靜　別問為甚麼鎮靜」，是企圖自行治療和平衡自我的做法，但總會徒勞無功。弗洛依德在闡釋抑鬱症的狀態時說，因著無法解除心魔而致使失眠，是一個自我即將耗盡的過程，是悲傷承載至無力承載的結果（"Mourning and Melancholia", 174）。〈夜有所夢〉揭示的是無重的失眠狀態，摻雜驚恐和憂鬱的纏繞，惡夢周而復始，漫長沒有盡頭；此外，「失眠」可說是一項最孤獨的掙扎，根本不可能有旁人能夠伸手援助，反而越是掙扎越孤立無援，驚恐和壓抑也隨之加強和加深，猶如跌入無底的黑洞之中，不知失眠何時終止，睡了醒了又能否再睡，明天晚上是否重蹈覆轍，終至有一種無法自我掌控的焦慮和頹敗，直至崩潰。

〈夢死醉生〉唱道：「不開心　再睡到開心……甦醒以後難道你會哭出笑容」，〈陪你倒數〉唱道：「大結局　今天最後／不必寄望來生　等拯救／不要彼此詛咒／你亦　無餘力再走」，這些唱頌，讓我想起了張愛玲的說話：「時代是倉促的，已經在破壞中，還有更大的破壞要來（184）。」或：「時代是這麼沉重，不容那麼容易就大徹大悟（111-112）。」張國榮演出了蒼茫的生命，也唱出了末世的個人風情，在妙曼的歌影聲情裏，他和為他打造形象的幕後功臣從來都沒有刻意建構一個智者的角色，解決時代的問題；相反，張不過是掉落風塵的人間行者，以魅惑的姿態告訴我們怎樣在末世裏跳著自己醉心而優美的探戈，沉溺至死，至死方休。

結語

如你看到我　是運是命

請關起眼睛

如你聽到我　心底哭聲

請收起吃驚

靜靜睡吧

不必慰藉　叫我再動情

——張國榮：〈紅蝴蝶〉

張國榮遺作〈紅蝴蝶〉，以淒美的意象和聲音述說愛情與生命的殞落，隱約與他晚期的電影世界和歌曲作品互相呼應，那是一個生命無常、朝生暮死、自我失控的領域，唯有通過藝術的聲情表演，才可將人性的缺陷與遺憾剎那曝光，將自我搏鬥的力量永恆定格。千禧年代的張國榮，不再公子哥兒般以深情的眼神、挑逗的笑容站在舞台上或鏡頭下裝演俊美的情人，卸下扮裝皇后的雌雄同體或浪蕩子弟的狂野風流，他挖開人性陰沉的面孔、精神分裂的自毀本能，以極不討好甚至惹人憎厭的負面角色突破演藝的框架，發揮一個演員在定型以外的潛力。電影研究工作者吳昊曾在一個公開的座談會上說張自《流星語》之後的轉型意識十分強烈，片中他飾演帶著孩子生活的父親，以步入中年的心態表現跟孩子相依為命的苦心[5]。吳昊的觀察說明了張在演藝工作上刻意求變的獨立思想和野心，在電影工業的限制中尋求自我蛻變和突破的機遇。香港的電影文化有時候是十分偏狹的，慣演「小生」的演員少有願意接受中年或奸邪的角色，尤其是同時也擔當歌手的，總害怕電影中過分負面的人物形象會破壞和危害他們在公眾領域裏的正面姿態。王家衛也曾慨嘆香港不少三四十歲的男演員常常刻意地或被迫扮演二十多歲的青年，讓演的人和看的受眾都相當辛苦[6]。王家衛的批評正一語道破香港男演員在年齡關口和人物造像上無法掙脫的桎梏，從這個電影文化的脈絡去看，張國榮在《鎗王》中扮演殺人狂魔，在《異度空間》裏化身精神病患者，便益發見出他作為演員和歌手難能可貴的自覺。或許，張從影二十多年以來即使演盡風流人物或浪蕩情人，但這些人物本來就不是純美和正面的，

5　有關吳昊的看法，見於他2003年4月30日在香港浸會大學舉辦的「不忍遠離──追憶張國榮的藝術生命」研討會上的發言，事後研討會的發言記錄及錄影都收錄在「香港哥哥網站」內，見〈www.leslie-cheung.info/artisticlife.html〉。

總帶有亦正亦邪的異化素質，總有人性貪婪、自私、傲慢、偏執的弱點，唯其如此才可讓他卸下道德的包袱，輕省地選擇人性邊緣的角色，以同樣敏感細膩的技藝演繹人面正反正邪的各種層次和內涵，繼而牽動觀眾悲喜交纏的情緒。

6　有關王家衛的對香港電影工業與演員的批評，收錄在《花樣年華》(Special Edition) 的鐳射光碟內。

第五章：

你眼光　祇
接觸我側面
生前死後的
媒介論述

引言：
從自殺的遺言說起

Depression。多謝各位朋友，多謝麥列菲菲教授。呢（這）一年來很辛苦，不能再忍受，多謝唐先生，多謝家人，多謝肥姐，我一生冇（沒有）做壞事，為何這樣？

——Leslie

2003年4月1日，張國榮從中環文華東方酒店二十四樓躍下身亡，這是他自殺前留下的遺書，內容主要提及他患上抑鬱症，以致無法承擔忍受，文中提及的麥列菲菲，正是他就診的心理醫生。張的自殺身亡，震撼海內外的新聞傳媒，造成沸沸騰騰的哄動，香港各大報章在事發之初連續數天以頭條報導，海外地區如台灣、日本、韓國、中國大陸、美加及歐洲等地的雜誌、

報紙及互聯網亦爭相發放消息和評議。然而，作為一個酷兒表演者，在香港性別意識依舊保守的社會裏，張生前引起的爭論，並沒有因著他的亡故而偃旗息鼓，反而激發更多抨擊，香港傳媒在表面痛惜的言詞裏，不但隱含對抑鬱症病患者、自殺身死者及同性戀者的三種譴責，而且多方揣測張的自殺因由，造成媒介哄動，幾近人言可畏的局面。這個篇章先從媒介對張國榮身死的報導說起，分析香港傳媒文化某些傾側的面向，「張國榮」作為一個話題引起的社會效應與禁忌，然後落入討論報刊「狗仔隊」的文化及「媒介殺人」的爭議，並以英國戴安娜皇妃的事件作為比對，以此折射香港媒體的生態環境如何自九十年代開始便全面的「小報化」、「蘋果化」，而當中又產生了甚麼嚴重的後果。

香港傳媒的負面報導

張國榮這顆巨星的殞落，令不少港人傷心哀痛。有學者更擔心，知名人士自殺可能會對社會大眾精神健康有負面影響，出現更多市民自殺，尤其對二十五至五十九歲一班中年人的影響最大。因為張是與他們共同成長的人，關係密切。學者呼籲長期情緒低落的人要向醫生求助[1]。

查小欣在電台節目《茶煲裏的查篤撐》中……說：「當然不會贊同自殺風氣，也不鼓勵同性戀，希望不要有人貪得意嘗試同性戀……」[2]

1 香港：《蘋果日報》，2003年4月3日，版A1。
2 香港：《明報》，2003年4月10日，版C3。

以上節錄的是2003年4月香港《蘋果日報》及《明報》的報導，是記者和傳媒人對張國榮自殺身死的闡述和回應，前者提出社會大眾必須有所警惕，小心防範自殺風氣因而蔓延，後者強調不能藉這次事件張揚同性戀文化。這些抨擊，充滿定見和不公平的對待，不但抹殺了一個演藝者生前努力不懈打破種種性別障礙的能耐、堅持和貢獻，同時亦凸顯了香港這個高度現代化、資訊化的城市隱藏的恐同意識，浮映了媒介集體歧視的生態環境，例如第一段的引述中，雖然不斷強調「學者」之言，卻始終沒有明確指出持這個論述的學者到底是誰？數據從何而來？在在顯示了報導者假借權威的口吻作虛擬的撰述，是香港傳媒慣用的手法。可是，這種論斷和警告，不但壟斷了2003年4月大部分報章的版面，而且在往後的每年4月都要上演一次，重複強調張的身死恍如洪水猛獸，時刻威脅這個城市的大眾生死。

自殺違反社會責任

　　歸納這幾年香港報刊的言說，大眾傳媒對張國榮的自殺事件共有三個方面的責難。首先是「自殺帶來社會風氣的負面影響」，持這種論調的人普遍認為以張的名氣和影響力，他的自殺行為會為公眾樹立壞的榜樣，甚至掀起自殺風潮，例如《蘋果日報》的新聞條目：「張國榮跳樓九小時五人輕生　防自殺中心呼籲　傳媒勿廣泛報導」[3]，又例如《明報》的標題：「張國榮死恐引自殺潮」[4]，或台灣的《中國時報》：「自殺會傳染　留心

3　香港：《蘋果日報》，2004年11月9日，版A11。
4　香港：《明報》，2003年4月3日，版A17。
5　台北：《中國時報》，2003年4月3日，版8。
6　香港：《明報》，2003年4月3日，版A14。

青少年」[5]等，無不帶有危言聳聽的導向，以張的事件啟動社會危機戒備，在有意或無意之間將日常自殺的案例都推到張的身上，例如《明報》的新聞條目：「專家：張國榮自殺增尋死意欲　9小時6跳樓5人死」[6]，從字面的連繫看來，是張國榮之死引發了公眾自殺的案件，但細看內文卻是這樣的：「由前日深夜至昨晨9小時內，全港有6名男女跳樓自殺，當中5人不治，尋死原因涉及與感情、失業、財政、病痛困擾等有關。」這樣的拼貼報導，完全是一道製造話題的幌子、莫須有的罪名，是借張的事件裝飾和誇張新聞的可觀性與煽動力。事實上，我們每天翻開報章，又何曾能夠避免形形色色的自殺事件？總有不同階層的人以相同的方式解決各自的生活或感情問題，總不能把每年4月發生的自殺事件都跟張國榮掛上關聯，而經歷這些年來，始終未見掀起真正的自殺熱潮，益見當日及每年這些危言充滿臆測，當中的目的究竟何在？刻意的抹黑是否真的符合了大眾消費新聞的心理？此外，在這種「自殺風潮」的論述下，部分報章更請來一些社會學者或心理專家，分析張的負面效應，例如《明報》引述應用社會學系教授「不應美化自殺」的意見，指出「有人認為張國榮死得灑脫，留住人生最光輝的一頁……但其實死者對身邊人和社會帶來很大傷害，即使自殺者患抑鬱症，控制不了自己的行為，社會也不應把自殺行為合理化[7]。」又例如陳也在《蘋果日報》的專欄寫道：「尋死要為他人想，公德一點的選擇，燒炭遠較跳樓妥當。是以梅艷芳不能跟張國榮劃一『表揚』。當天目擊張國榮跳樓的巴士乘客與途人嚇餐死，亦讀過跳樓壓傷無辜路人的冤孽新聞[8]。」這些論述似是如非，混淆

7　香港：《明報》，2003年4月9日，版A16。

8　陳也：〈頂心頂肺〉專欄，香港：《蘋果日報》「副刊」，2004年1月16日。這裏感謝「哥哥香港網站」提供的剪報資料，當中包括陳也在《蘋果日報》、梁立人在《太陽報》、《香港經濟日報》、《東方日報》等攻擊張國榮自殺及同性戀身份的文章。

視聽，無非是要把社會責任強加於一個自殺身死者的身上，要求他即使死後亦難辭其咎地背負種種不良後果。這個邏輯相當詭異及違反人性，「社會責任」凌駕於個體生命的自主性與自決權之上，傳媒不但沒有探究自殺者走上絕路的社會因由與環境因素，反而極力譴責一個已死的受害人惹來太多社會風波，這實在是顛倒本末的做法。尤有甚者，死者已矣，傳媒竟以嘲諷的口吻批評死者選擇結束生命的方法不合乎大眾利益，益發顯得這個社會涼薄的一面──有時候在想，或許部分香港傳媒的內心深處明白「媒介殺人」、「人言可畏」的力量，張在生前的易服表演、性取向與私生活，一直備受報刊的攻擊，媒介的人言暴力也是給予他壓力的根源，導致他困擾和抑鬱的緣由，因此這些傳媒才大肆攻擊張的自殺行為，將責任推回受害人的身上。再者，以「危言」包裝成糖衣出售，以「衛道者」的立場粉飾傷害他人的言語，從「泛道德主義」角度指導大眾理解事件，一向是香港大部分報刊的伎倆，看的是市場走勢，大眾消費的心理和嘩眾取寵的成效，歸根究柢，是這個城市過於冷漠，擅於刻薄所致，任何悲劇都可變成賣點，時刻抓緊每個製造話題的機會，而消費這些「賣點」和「話題」的大眾，也樂於藉此增添茶餘飯後口舌的論斷，就這樣循環不息，買和賣的互相共謀，傳媒的生態也逐漸走入偏鋒。

9　香港：《蘋果日報》，2003年4月3日，版A1。

10　香港：《蘋果日報》，2003年4月3日，版A1，以及《明報》，2003年4月2日，版A13。

對「抑鬱症病患者」的責難

　　如果說自殺被指為違反社會的行為，那麼，對抑鬱症病患者的詰難便是香港傳媒對張國榮事件第二方面的反應，他們在報導事發經過或善後的流程之餘，往往喜歡在版面重要的位置附上「抑鬱症的表徵」、「如何紓緩自殺及抑鬱傾向的方法」等欄目，企圖給予讀者在瞭解事件始末的時候有所導向，甚至誘導大眾如何從狹窄的道德觀念、似是如非的論據批判張的身死。同樣，他們也訴諸權威，特意訪問不同的精神科醫生、社會工作者、青少年志願團體的機構負責人及警務人員代表等，呼籲「情緒低落者求醫」[9]，刹那間整個城市像忽然染上疫症一般〔時值「沙士」（SARS）期間〕，不但對「自殺者」深惡痛絕，同時亦對「抑鬱症病患者」步步為營，部分論述更帶有責備的意味，指出張的事件可能導引大眾潛藏的抑鬱意識，種下「自殺的種子」[10]；更可怕的指責是：「不懂得控制情緒的人是相當危險的」[11]，充分流露對病患者任意的踐踏與歧視。此外，部分傳媒更將張的抑鬱病歸因於「撞邪」，意圖借用沒有根據的靈異之說包裝新聞，進一步挑動大眾輿論的潮流，合理化入侵他人私隱的劣行，例如《星島日報》請來堪輿學家批命說道，又以圖文報導張生前主演的最後一部電影《異度空間》，乃是他的「招魂戲」，導致他「精神恍惚，以自殺結束內心驚恐」[12]。這些文字或越說越玄，隨意攀扯附會，幾近魔幻的敘述，或圖文並茂，繪聲繪影，報導者如親臨現場[13]。以上這些論斷，充滿煽情、炒作、臆測和污衊的指控，彷彿

11　梁立人：〈立錐之地：如何控制情緒〉，香港：《東方日報》，2007年7月2日。

12　香港：《星島日報》，2003年4月3日，版A31。

13　〈揭張國榮自殺內幕〉，香港：《壹周刊》，682期，2003年4月3日。

大眾的「抑鬱症」全因張的自殺而起，他的身死，危害社會安寧，因此要對公眾的安危、精神困擾及生死負上責任。尤有甚者，這些報章報導以「溫情」、「提高社會警覺」作為幌子，卻暗地裏以文字及圖像作為利器，肆意鞭撻一個已經無力還擊的死者，難怪事後張的同性戀人唐鶴德在《明報周刊》上破例開腔，要求傳媒勿再以文字、語言對張進行鞭屍[14]，而歌手梅艷芳更要求「還哥哥一個公道」：

我希望大家對Leslie公平一些。現在的環境這麼惡劣，哥哥走了更令人感到痛苦，但請不要再將罪名加在他身上……抑鬱病並不會一天便形成，是日積月累的，我覺得某些傳媒也要負上一定的責任……哥哥生前，他們不放過他；死後，依然不放過他[15]。

梅艷芳的痛陳，道出了2003年香港在SARS期間的低迷境況，也譴責了大眾媒介對張國榮毫不留情的傷害，在他生前死後仍纏繞不休，祇是，無論是唐鶴德的疾呼還是梅艷芳的勸諭，都無法遏止炒作的風氣或洗滌傳媒的操守，在當時和日後仍不斷出現跟事實違背、跟情理逆向的攻訐，而在梅艷芳逝世以後的日子重讀她的這番說話，對涼薄的世態更添悵惘！

14 黃麗玲訪問：〈籲傳媒勿鞭屍：唐唐給哥哥最後的話〉，香港：《明報周刊》，1796期，2003年4月12日，頁59。
15 黃麗玲訪問：〈梅艷芳：請還哥哥一個公道〉，同上，頁61。

攻擊同性戀

　　香港傳媒對張國榮事件的第三項負面反應是對同性戀者的否定。部分傳媒工作者在電台及報章上強調不應美化張的自殺行為，同時「不鼓勵同性戀」[16]；不少報章、雜誌以專題討論方式，把張的自殺歸咎於他的性取向，認為由於同性戀者性向「異常」，感情大起大落，容易有抑鬱傾向，導致性情偏差，最終以自殺作結。例如傳媒人梁立人，在事隔兩年後，仍在報刊上措詞嚴厲的借張國榮事件打壓香港的同性戀者：

　　社會大眾對同志並沒有極度畏懼，更沒有甚麼值得他們憤怒的地方，我們祇會同情他們，因為同性戀的道路是悲慘的、陰暗的。以著名的同性戀者張國榮為例，如果他沒有陷入同性戀的泥潭，他會活得更開懷、更快樂，他的歌唱成就會更高……但現在他黯然而去，留下了甚麼呢？祇有神秘的陰暗面，祇有說不完的唏噓，祇有冷清清的幾張海報，和一個令人感到突兀的摯愛[17]。

　　梁立人的論調，已經超乎否定同性戀的限度，而是矛頭直接指向張國榮及其家人而作出人身攻擊，文章的結尾更以尖酸的言詞說：「唯有街上的流浪狗，才會隨便去嗅同性的屁股」，跡近惡毒的侮辱、無賴的謾罵，以骯髒齷齪的比喻抹黑同性戀者的個人取向，這樣無知的偏見、暴烈而不文明的

16　香港：《明報》，2003年4月10日，版C3。
17　梁立人：〈同志，請珍惜你的愛〉，香港：《太陽報》，2005年5月19日。

挖苦、橫蠻的指控，竟一而再、再而三的出現於香港不同的報刊上[18]，對於這個自稱高度現代化的城市來說，不能不說是一個荒謬的反諷。因此，Tom集團的前執行董事王䫆也忍不住在《亞洲周刊》上撰文反擊，指出報導和評價張國榮事件的傳媒，「反映文字背後中國人傳統的尖酸刻薄，令人不寒而慄」，而且「充滿市儈氣息的幸災樂禍」，甚至「不惜把一個慘死的人拿來臭罵一頓，而臭罵張國榮的理由完全是毫無事實根據的假設：同性戀＝自殺宿命」，並且慨嘆這樣愚昧的粗暴和專橫，竟然出現於「二十一世紀自由的香港(38)。」王氏的平反和反指控，充滿悲憤和感嘆，他說自己不是張的親朋好友，也不是他的歌迷，但各種報紙雜誌的文章實在令人反感、震驚和覺得絕情，因而期望能喚起人們的同情和寬容，勸諭傳媒不要再利用道聽途說、支離破碎的傳聞，或武斷的假設、惡毒的咒罵對死者再行宣判。

　　細觀香港傳媒將「同性戀者」等同「自殺者」的論述，其詭辯之處在於以偏概全，抹殺了社會的實際境況，每天死於感情困擾的自殺者差不多全是異性戀的人，難道我們會把這些自殺行為歸咎於「異性戀」的關係嗎？其實，這些言論批判的對象有時候不在於自殺行為，而在於同性戀的取向上，將同性戀者列為偏差人物，便於標籤和打壓。美國黑人民權及女性主義學者芭芭拉・史密斯（Barbara Smith）在討論「恐同症」（homophobia）的時候指出，同性戀者是社會最無力反抗的邊緣社群，由於他們不像種族、階級和性別歧視那般易於識別，因而容易被迫入暗角，無從發聲；此外，保守的社

18 相類似的人身攻擊也見於梁立人：〈我們應該畏懼誰？〉，香港：《香港經濟日報》，2005年5月21日；梁立人：〈別忘了真正的目的〉，香港：《東方日報》，2006年6月3日。

會意識型態又往往對「色性」（sexuality）諸多禁忌，視若洪水猛獸，認為是最具爭端及威脅性的議題，不利於公眾討論，當遇上衝擊主流異性戀霸權的同性取向時，便會大力壓制，以防暴亂出現，或引起公眾反感。這種恐同意識日經潛移默化，逐漸變成約定俗成的道德標準，形成集體歧視的心理，同時並把這些歧視合理化和合法化，視作理所當然，久而久之社會的教育、傳媒便會越來越不能容忍同性戀者的公開現身(99-102)。張國榮事件的悲劇性便是建基於這種社會集體的恐同意識，大眾傳媒為了迎合公眾的厭惡情緒與恐慌心理，便刻意的製造話題，隨意的蓋棺定論，因著對同性戀者的鄙視和否決，而一筆抹殺張國榮自殺身死的個人意願、飽受抑鬱症煎熬的苦楚，以及他曾經在舞台上作過的藝術貢獻。香港資深傳媒人馬靄媛對報刊報導同志議題曾有這樣的批評：

獵奇。偷窺。這是近年的傳媒大趨勢。新聞採訪手法，日漸走偏鋒，報章的標題、記者發問的問題，紛紛以單向思維進行……最濫的「範例」，表現在同志議題上── 劃一的派對、沙灘上的偷拍鏡、典型的假同志密探、無日無之的SM萬花筒，拙劣的手法千篇一律(31)。

馬氏的看法很能道出香港傳媒的弊端所在，不是以窺探的心理揭發（或偽造）同性戀者種種不符合社會規範的言行，便是採用道德批判的口吻教導（或煽動）大眾歧視同性戀者。香港同志導演關錦鵬也曾經有過這樣的

嘆喟：「香港貌似文明，但骨子裏往往比大陸和台灣更保守。人家說文明要接受少數族群，於是我們便表面接受，但心底內卻仍舊厭惡，這種骨子裏的歧視其實更恐怖（袁藹慈，22）。」關錦鵬的話語，道出了香港道德偽善的一面，表面的繁華開放與內裏的保守壓抑形成強烈對比。事實上，香港打壓同性戀者的事例無日無之，不但見於日常生活、職場和教育的範疇，還見於無孔不入的大眾傳媒集體的塑造，無數電影、電視的畫面上，同性戀者常常被編造為破壞家庭和諧或社會安寧的擾亂者[19]，即使偶爾有廣播節目願意以開明平和的態度，採訪同性戀人的生活面貌，也會被政府僵化的機構及愚昧恐慌的大眾群而攻之，為求消滅這些異見的聲音，不惜訴諸粗暴的言論或充滿漏洞的偏見、過時落伍的法律條文，《鏗鏘集》事件便是其中最顯著的例子[20]。在這種文化氛圍下，曾經主演同志電影《春光乍洩》、曾易服反串演出《霸王別姬》、曾在舞台上妖艷嬌媚、女裝男穿的張國榮，他的性向因著他是公眾人物的身份而備受各方壓力，甚至曾被譏為男人的弱者表現[21]。他曾經表示在演唱會Passion Tour之後感到極度的沮喪和情緒低落，因為演唱會上與法國時裝設計師尚‧保羅‧高堤耶共同創造的雌雄同體演出，不但不獲香港傳媒的理解和欣賞，反而招來話柄，連帶高堤耶也被牽連責罵[22]。從遠因的角度看，張的自殺身死除了抑鬱的病因外，報刊的黑手也難避「媒介殺人」的嫌疑。然而，更可怕的是在張死後，一些報章又即時改變立場，反過來追崇張生前的性別易裝，這種做法，祇會更加彰顯香港傳媒的淺薄、無知、見風轉舵、前倨後恭的偽善與精神分裂。

19 有關同性戀者在香港電視劇的負面形象，可參考洛楓：〈拆解同志方程式〉。

20 2006年7月9日，香港無綫電視播放由香港電台電視部攝製的《鏗鏘集》單元〈同志‧戀人〉，講述一對女同性戀者及一名男同性戀者的心路歷程，事後遭受觀眾強烈的反應，影視處收到22宗投訴，廣播事務管理局並於2007年1月20日向香港電台發出強烈勸諭，指「該節目只提出同性婚姻的好處，並祇講述三位同性戀者對同性婚姻立法的意見，使報道內容不公、不完整和

「媒介殺人」與「狗仔隊」文化

　　張國榮死後的「媒介報導」，完全體現了近十年來香港報刊雜誌「小報化」（tabloidification）及「狗仔隊」（paparazzi）文化肆虐的問題。在九十年代之前，我們還會相信記者報導的事件、報章刊載的消息；九十年代之後，我們祇將新聞視作娛樂，也將娛樂看作新聞。在過去，被稱為「無冕皇帝」的記者在社會大眾的意識裏，包含崇高可敬的位置，因為他們走在前線，報導世界各地發生的事件，甚至揭露隱伏的不公平現象，給予大眾知情權；但現在，記者早已變身「狗仔隊」，跟在名人、明星、政客、事件受害人的背後，是一個極度負面和身份降格的標籤。然則，「小報化」與「狗仔隊」是全球化不可逆轉的風潮，連帶香港也不能倖免。或許，一切先從報刊文化形態變異的源頭說起。

　　在西方，第一份正式「小報」誕生於1919年第一次世界大戰結束後，一份名為 New York Illustrated Daily News 以一般報紙一半大小的面積出版印刷，以圖片為主，文字簡略，因而被稱為「小報」（tabloid），但這種「小報」在西方國家一直祇是邊緣的報刊，即使擁有不錯的銷路，但難登大雅之堂，是社會主流大報或有規模、有信譽的新聞機構不屑採納的產品，並時刻跟它彼此劃清界線，以求力保大報的格局、風範、認受性和社會地位。可是，到了1991年，因率先有大報仿照小報的手法而在市場上取得成功，其餘傳統及

偏袒同性戀，並產生鼓吹接受同性婚姻的效果」，因而「不適宜於闔家欣賞的時間內播出」。事件引起宗教團體、傳媒及同運組織等的爭論。2007年6月18日，節目受訪者曹文傑指廣管局的裁決超越《廣管局條例》賦予的權力、涉嫌歧視同性戀者及侵害言論自由，故以個人名義入稟高院申請司法覆核。這個事件不但顯示香港政府立法機關的保守、落後與偏差，社會輿論對同志節目的口誅筆伐也反映公眾的恐同情結，尤其是宗教團體對同性戀者的打壓更是窮追不捨。詳細報導可參考2007年1月21日各大報章，這裏要感謝彭家維幫忙收集剪報資料。

老牌報業紛紛開始走上小報路線，不但增加圖片、簡略文字，而且以煽動手法揭發名人、明星、政客的私生活，基於市場效應，「小報化」蔓延全球。小報的特色是通俗、浮淺及訴諸感官情緒，將社會新聞當作故事加以娛樂化，同時也將娛樂工業的瑣碎或花邊消息放大、渲染，以「色情」和「暴力」作為招徠；猶有極端的是製造話題或新聞造假，發放沒有發生的事件，虛擬不曾存在的人物，以求增加趣味，刺激銷售，卻混淆視聽[23]。

跟隨「小報」而來的是「狗仔隊」文化，由於報刊需求大量圖片，自由攝影師便應運而生，他們不必接受專業訓練，也不必受聘於特定報刊，祇要能拍到具煽動價值的照片，自然有人以高價收買。「狗仔隊」最早出現於二 三十年代的美國，但 "paparazzi" 一詞卻來自意大利電影導演費里尼（Federico Fellini）的名片《露滴牡丹開》（*La Dolce Vita*, 1960），戲內有一名娛樂專欄記者，時刻追逐在歐洲名人的身後，他的名字就叫做 "Paparazzo"，在意大利的原文大約意指「閃光燈的劈啪閃響」，後來傳媒界便以此名稱標籤架著攝影機以卑劣手段追蹤新聞的記者。狗仔隊的出現，助長了小報的蓬勃，也加速大報「小報化」的進程，兩者合謀，造成了自九十年代以後傳播媒介生態環境的徹底改變，那是災難性的改變，不但令新聞公信力下降、記者失去尊嚴，而且更帶來資訊混亂、消息真假難辨、傳媒操守失陷的局面。直至1997年8月31日，英國戴安娜皇妃因狗仔隊的追纏而命喪巴黎，牽起連串訴訟、譴責及立法管制的社會危機，「傳媒殺人」的論說

21 香港：《蘋果日報》，2000年8月2日，版C3。

22 有關張國榮演唱會Passion Tour的傳媒反應，可參考本書的第一章。

23 有關西方「小報」發展的歷史及引發的效應，可參考Herbert N. Foerstel: "The Growing Influence of Tabloid Journalism"，當中更詳述前美國總統克林頓（Clinton）與萊溫斯基（Lewinsky）的性醜聞，如何進一步激發「小報化」的現象。

更不脛而走，西方政界及演藝界紛紛提出抗衡的聲音，甚至不惜以犧牲「言論自由」的代價，要求州政府及國家機關立法管制狗仔隊的採訪行為，因而引發激烈的論爭[24]。

「傳媒殺人」是一項值得深思的議題，最著名的例子莫過於英國皇妃戴安娜因狗仔隊的追捕採訪而發生致命的交通意外，那是直接的殺人事例[25]。同樣，對於張國榮的抑鬱症和自殺，大部分歌迷都認為「香港傳媒」有不能推卸的責任，例如北京署名水鳥的「哥迷」指出：曾經擁有這樣造詣卓絕的演藝者而不加以珍惜，反而痛加詆傷和抹黑，是「傳媒自身文化價值觀的缺失和社會文化水準的失衡[26]」；日本的歌迷更差不多異口同聲的討伐，一面指斥香港報刊平常報導張國榮生前在日本的演出和活動，已有許多與事實不符合的捏造和歪曲，一面也譴責是狠毒的人身攻擊「謀殺了張國榮的生命」。另一位資深的本地歌迷，也為香港報刊文化的變遷提出了具體的分析，認為傳媒報導張國榮的手法可分為兩個時期，在1995年以前香港的娛樂新聞比較著重消息的發放，對張國榮的訪問也相對地集中於電影及音樂作品的討論，予人平和、良好的感覺，及至1995年之後，香港報刊開始出現話題性的報導，張國榮恰巧在這個時候復出演唱，其中「壹傳媒」的記者更開始針對他的私生活而窮追不捨，或明或暗的肆意扭曲他的說話與形象，至千禧年的「熱·情演唱會」更達至嘲諷的高潮，負面的抨擊每日鋪天蓋地。這位歌迷的觀察很有意思，完全點出了香港媒介文化生態環境的分水嶺，如何

24 有關「狗仔隊」文化及戴安娜皇妃事件，可參考Herbert N. Foerstel: "The Paparazzi: Feeding the Public's Appetite for Celebrities"。

25 戴安娜皇妃的事件中，雖然曾有九名記者被扣查和控告，但法庭最終以「證據不足」及「司機醉駕」等理由釋放，然而，各國社會大眾仍無法平息對狗仔隊「殺人」的譴責。詳細情況及論辯參考 Foerstel 的文章。

與張國榮個人的事業發展緊密地扣連一起。

　　張國榮從來都不是擅於討好大眾傳媒的人物，那是由於他傲岸的性格，也由於他主演的大部分電影都不是正面的角色，無論在香港媒介有沒有變異的前後，他一直都活在輿論的壓力下，祇是在這之前，攻擊的力量沒有那麼致命，而在這之後卻變本加厲——早在八十年代出道的張國榮，歌唱的內容與風格大膽破格，演出的電視或電影人物多屬於反叛青年或不羈浪子，尤其是出道之初便被騙拍下一部三級製作的艷情片《紅樓春上春》，引起的惡評更持續數年；後來他與陳百強決裂，傳媒亦一面倒傾向支持陳而排斥張，那是由於銀幕上的陳百強總是以正面的清純形象出現，相反的，叛逆而帶點邪氣的角色分派每每令張國榮在人前人後極不討好，因此，當二人出現分歧，公眾與媒體亦以電影的形象判別二人的對錯。這種境況，在八十年代中期之後的「譚張之爭」更演得劇烈，譚詠麟與張國榮兩派歌迷的互相鬥爭、喝罵、攻擊，成為當時傳媒鏡頭刻意放大的事件，除了喜歡將二人的舞台表演及獎項互相比較外，更故意挑動歌迷之間的對立，而矛頭大多數時候都是指向張國榮，原因是他不懂處理人際關係，率直的言辭又往往得罪記者，而對歌迷的鬥爭卻祇採取消極及置身事外的做法，直到唱片公司被人刻意破壞，以及他收到郵寄的香燭冥鏹後，感覺生命受到威脅，最後才決定退出樂壇，離開是非之地[27]。儘管如此，那個年代的香港報刊仍有相對地寬容和平正的報導，跟藝人是互相依存（而不是敵對）的關係，雖然常常會有報

26　這裏引述歌迷的意見，來自2007年4月的問卷調查，詳細的資料和分析見第六章。

27　有關張國榮在七、八十年代的媒介報導和「譚張之爭」，除了直接查看當時的報刊以外，還可參考《1956-2006 陪你倒數50年》，頁44-65及頁76-77，以及本書的「導言」。

導將張國榮本人的性格混淆於他演出的角色或演繹的歌曲，但當中仍不乏善意的嘉許和批評，那是傳媒與藝人相處相對地融洽的黃金歲月。及至1995年6月20日，香港《蘋果日報》創刊，媒介的風氣從此逆轉，新聞從文字的記述轉向圖像的渲染，從客觀的羅列事實變成隨意的斷章取義，或索性偽造，人物專訪也淪為發掘內幕，隱善揚惡，報章充斥「煽、色、腥」的氣味，即煽情、色慾和血腥，將新聞事件加工、娛樂化、或局部放大，以誇張、暴力的手法增加事件的戲劇性，嚴重侵犯和出賣受害人的私隱，正如傳媒評論員梁麗娟所言：「『狗仔隊』記者冒起，新聞變質，傳媒操守下滑，連帶記者的社會地位亦急劇下降(89)。」根據梁麗娟的資料搜集，香港傳媒最為人知的「殺人事件」發生於2004年間，有變性傾向的男子陳志聰成為《壹周刊》獵殺的對象，打從2月開始不斷侵犯他的私隱，披露他的性傾向，並以誇張失實的報導渲染內容，至9月陳志聰因忍受不了媒介的壓力而燒炭自殺，誰知他的死訊又成了報刊的頭條新聞，《蘋果日報》、《星島日報》、《成報》、《新報》、《東方日報》和《太陽報》等等紛紛採用嘩眾取寵的字眼，繼續剝削死者的「剩餘價值」，連帶他的兄長和年邁的母親都不能倖免。梁麗娟在痛陳利害的時候指出：「從以上各報的標題看來，傳媒對有『獵奇價值』的人物的狙擊是不遺餘力的，且走向一個非人性化的地步，而這種獵奇行動，已經由部分報紙擴展到整個報業，甚至整個印刷媒體，傳統新聞價值在『蘋果化』衝擊下崩潰，新聞的公信力及從業員的社會地位被削弱，報紙濫用新聞自由牟利或罔顧社會責任」

(100-102) [28]。可以說,《蘋果日報》與「壹傳媒」的出現,徹底逆轉了香港媒體的生態環境,甚至連帶周邊的華人地區如澳門和台灣也不能避免受到薰染,「蘋果化」成為社會現象。

張國榮於1996至1997年間復出演唱,開始在舞台上和電影裏展現性別多元的面貌,或穿上紅艷的高跟鞋與男性舞蹈員貼身共舞,或主演王家衛的同志電影《春光乍洩》,以野性的風情開拓一段gay的旅程,而這個時候亦正是香港傳媒全面淪陷的年代,這些具備爭議的形象,恰巧落入無孔不入的獵奇鏡頭、口誅筆伐的憑據、販賣私隱的招徠,儘管張的藝術造詣仍然贏得部分有識見者的讚許,但在日常的報導裏仍不能避免成為低俗文化的祭品。因此,難怪曾有歌迷憤憤不平的控訴,說張是生錯了年代和地域,假如他存活於西方或日本比較開明的國度,便不會被「狗仔隊迫害致死」。這種論調,或許稍嫌有點過於激烈,西方或日本等地方也不見得沒有威迫同性戀者、異見者,或窮追名人、明星的事例,不然戴安娜皇妃也不會成為犧牲品,但無可否認,香港媒介最大的問題是「狗仔隊」文化的單一、獨大和壟斷,在這種「煽、色、腥」的報導以外,我們彷彿別無選擇,而藝人寄生在這種形勢下,已不復是1995年以前那種互動的關係,而是彼此角力、拉扯、拼鬥和利用,彷彿至死方休。

28 有關《蘋果日報》的現象分析,可參考梁麗娟的著作,她的《蘋果掉下來》是目前唯一有系統的研究,除了道出《蘋果日報》的負面影響,也沒有抹殺它揭示社會不公平現象或高官瀆職事件的功勞。

結語

我祇是想過自己想過的生活方式，我沒有去offend（冒犯）別人，亦沒有因而影響任何人，相反現在你們（指記者）才是intruder（侵入者），你們侵入我的私人空間，我祇能盡量不讓其他人介入我的精神及日常生活。你們要入來，我不介意，但你們要作古仔（編造故事），我控制不到……你們可以翻箱倒籠找我的私隱出來，但大部分都是無中生有[29]。

——張國榮

　　這裏引述的是張國榮於2001年接受訪問時說的話，直接指責報刊雜誌的狗仔隊侵害他的私人生活，語調充滿憤慨與無奈，他舉述生活的例子說明狗仔隊的鏡頭如何無時無刻跟在他的左右，並且騷擾他身邊的家人和朋友，但當他們找不到聳人聽聞的話題時卻又隨意的捏造謊言，或利用電腦合成的照片誣陷罪名和偽造不存在的事件，意圖破壞他的形象，這些困擾，任他千方百計也無法躲避。張國榮的訴怨充分顯示一個藝人與腐化了的傳媒之間對衡的關係，往日那種彼此信任、依託的方式已經蕩然無存，代之而來是「傳媒」恍若要置藝人於死地或絕境才善罷甘休。張國榮始料不及的該是即使他死後，也並非一了百了，媒體仍致力發掘他的「剩餘價值」，以求利潤的增生，仍以鋒利的言詞、聳動的傳聞、各種合成或拼貼的圖像，繼續刺激銷路。正如美國新聞學者福爾斯特（Foerstel）的痛斥，說在戴安娜死後最令

29　這原是張國榮於2001年11月做的訪問，後轉刊於香港：《星島日報》隨報
　　附送的「名人雜誌」，48期，2003年4月6日。

大眾報刊傷心的不是「人民皇妃」的猝然逝去，而是從此損失了一個可不斷提供和製造利潤的名人，因為在戴妃生前，祇要有她的照片刊載，銷量必然高升(140)。同樣，張國榮的死，也引發無限商機，除了各大報章、雜誌競相出版專題的號外、附送大型海報或紀念品之外，他的唱片、演唱會錄像和影碟也在瞬間成為搶手貨，大眾瘋狂的搶購、收集、炒賣，造成熱潮，也帶來龐大的利潤回報。因此，過去四年來有關張的紀念物品如唱片、電影、電視劇集、寫真集、圖片冊、日用品，甚至自傳、訪問輯錄、聲帶片斷等等，無不源源不絕、層出不窮的推出市場，而且有市有價，連業已停刊的《電影雙周刊》負責人也曾對歌迷組織的成員聲稱，祇要每年的4月及9月以張國榮的劇照做封面，刊物必然大賣及斷市！當然，從藝人與市場「依附」的關係來看，這是無可厚非也無可避免的必然現象，藝人的市場價值也反映了他／她的影響能力，然而，我們關注的是在龐大的媒介市場機制內，藝人的「生命」是如何被操控運作？當中有沒有涉及不公平、不公義或誤導的手段？大眾搶購或享用這些商品，滿足那些慾望的快感，當中有沒有從非人性、非人情的途徑得來？對於「死者」的消費，有沒有建築在「生者」的痛苦上？弔詭的是這些問題從來都不是傳媒人關心的重點，坊間報刊反而常常有這樣似是如非的論調：認為「藝人」既然寄生於媒體的世界內，自然不能避免被鏡頭和輿論操控，要成為公眾人物，便免不了被入侵生活，即所謂俗語所說的「吃得鹹魚抵得渴」云云30。這種論調的殘酷之處，在於無限放大傳媒的權力，並以此挾持藝人的「存在」，即在媒體上的亮相或消失，尤其是藝人售

30　例如有「狗仔隊」記者説：「我們講的是遊戲規則，我打份工，你打份工，互相配合便最好。娛樂新聞影像先行，狗仔在街影到明星，怎樣向上司報告一個古仔，都由我們決定。這時候便看大家（狗仔隊與明星）能不能配合了……我的宗旨，都是那句，我們有飯開，明星又有飯開，便OK……如果你要用那樣的態度，那最好不要行差踏錯，你一給我抓住痛腳，我一定大

賣的是「形象」，隨意或刻意的口誅筆伐可以徹底毀滅和破壞他們的成就，造成不少藝人不得不委曲求全；可是，我們相信也堅持藝人也有「人權」，也有保護自我及其家人、朋友的權利，不能因為他們寄生於公眾的視域而可以任意的剝奪、魚肉和宰割。

　　所謂「成也傳媒，敗也傳媒」，媒體催生了偶像，但同時也具有毀滅他們的力量，「媒介殺人」更是無色無形的利器，因為它往往理直氣壯，用「大眾知情權」作為糖衣的包裝，而且容易被大眾內化，視作理所當然，歸根究柢，是怎樣的「大眾」才會造就怎樣的「傳媒」，是我們的社會世態傾向涼薄、愛看熱鬧？還是大眾缺乏深層的文化反思、對他人缺少同情諒解？我們的傳媒教育到底出了甚麼問題？如果說偷窺他人的私隱也屬於「大眾的知情權」，這到底是濫用權力還是暴露了大眾的淺陋？正如福爾斯特所言，在資本主義世界的市場規律，應是良幣驅逐劣幣的，但當這個境況以相反的姿態出現，「小報」不但橫行天下，而且跟隨者眾，那是說明了一個怎樣的社會問題？買和賣的人到底良知何存（133）[31]？這是後現代媒體悲哀的狀況，如此循環不息，彷彿前無去路！

寫特寫，你說我是狗嘛，我便狗給你看……」這篇「狗仔隊」記者的自述，還有很多理所當然、理直氣壯的言詞，可參考梁啟綸：〈狗臉歲月〉，香港《明報》，2006年9月3日，版A3。

31 香港嶺南大學的文化研究者許寶強也提出：「借偷拍賣錢的雜誌之所以能夠明目張膽再版加印、不少市民願意『邊罵邊看』或對事件『沒有感覺』，恐怕與香港社會上普遍存在的譴責受害者的文化暴力有關。」，見許寶強：〈譴責受害者的文化暴力〉，香港《明報》，2006年8月27日，版D3。

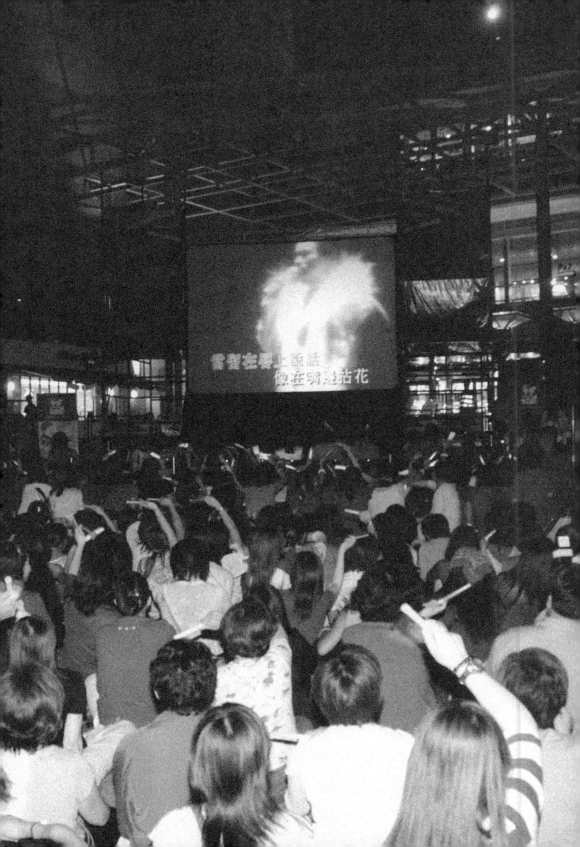

第六章：

這些年來的
迷與思

歌迷文化
與藝術成就

引言：
一個「迷者」的自白

凝望蝴蝶

便想起你從高處墮下的姿勢

可能中途會展翼高飛

因為碎裂

並不適合你的容顏

如同思念

能如絲的帶走

不能凝固或消滅

這是我寫給哥哥張國榮的詩，日期是2007年的1月，距離他逝世的日子已經差不多四年了，如果仍有悸動，那是延綿無絕的——這些年來斷斷續續寫了幾首關於哥哥的詩，比年少的時候用他的歌詞嵌入詩篇的數量更多，思愁沒有因人的不存在而消逝[1]。正如「這些年來」（這其實是張國榮歌曲的名字）的4月和9月，紀念他的活動從來沒有間斷，來自各地的歌迷，如中國大陸、日本、韓國、澳洲、加拿大、德國和美國等地，無論懂不懂廣東話，四方八面而來聚在這個小島上，以鮮花、歌聲、錄像、展覽、研討會等各樣方式，共同懷念一個人。每年置身於這些場景中，總有無限的觸動，那些親切的人語、默哀的眼神、微顫的哭聲和安撫的笑容，每每讓我覺得自己在紙上的悼念原是那麼微不足道，尤其是每天在冰冷的環境生活、工作和拚搏，已經少見人間真情如許毫無保留的傾注，內裏有一份恍若孩童的純真，因為悼念的目的很簡單，祇是為了一個曾經陪伴成長卻已然離去的人——那個人的血肉之軀曾經很真實，而如今祇剩下流動的影像、迴響的歌音，卻已足夠讓他和他的懷念者永遠保留定格，而且細水長流！

張國榮的悼念活動差不多成為這個城市不解的「迷思」（myth），每年4月和9月總有人問我：這些活動到底何時才會終止？我說不知道，因為懷念他的人仍然存活！然後又會再問：在2002至2003年間逝去的歌手不祇一人，為甚麼偏偏祇有張國榮如此「陰魂不散」？這個我知道，那是因為歌者本身個人的魅力、藝術成就，以及生死傳奇超越了時空和地域的限制，甚

1　寫過跟張國榮或他的歌有關的詩，包括收錄於詩集《距離》內的〈驚〉、〈少女日記〉，香港：九分壹出版社，1988；收錄於《錯失》內的〈詩與畫〉，香港：呼吸詩社，1997；收錄於《飛天棺材》內的〈戀戀風SARS〉、〈記憶再造〉、〈自我紙盒藏屍的日子〉，香港：麥穗出版，2007年第2版；以及未結集的〈午夜心跳〉、〈怨靈〉等。此外，將張國榮的死寫成寓言的，還有短篇小說〈釘在冰上的紅蝴蝶〉，刊於《香港文學》，232期，2004年4月。

至凌駕了生死的界線，彷彿與我們同在——當一個人在香港流行文化及演藝歷史上投下了不可磨滅的痕跡和火花，那痕跡不但前無古人，而且後無承繼者，那火花不但照耀了舞台空間躍動的姿勢，而且還迸射出銀幕上千變萬化的聲情形貌，那麼，這個人便會永遠的不存而在，步入了永恆的定鏡！試想想：紅艷的高跟鞋、高堤耶的opera coat，還有倜儻的十二少、不羈的阿飛、亮麗的程蝶衣、任性的何寶榮等等，誰能忘記？是的，「迷戀」就是為了不要遺忘，歌迷會的朋友告訴我，當他／她們每年著手籌辦悼念活動時，便是和哥哥最親密接觸的時候，那種貼近的感應，我相信是「迷者」（fans）以外的非關係者所不能明白、甚至無法認同的——基於這些切身的體驗，這個篇章討論張國榮的「歌迷文化」（fans culture/ fandom），通過理論的建設、問卷的調查、歌迷組織的訪談等等，共同勾勒一幅全景的圖像，看張國榮作為一個明星、演員、歌手、同性戀者，如何牽引香港社會文化的變幻。他既寄生於現代媒介的結構中，卻往往挑戰和超越了這些結構的限制，他很少直接接觸歌迷或參與歌迷的活動，卻奇蹟地團結了一群數十年來不離不棄、情深義重的迷者；更令人意外的是，他的「身死」，引發了奇異的「後榮迷」現象，一群在他生前毫無認識的群眾，卻在2003年4月之後成為了追隨者，而且數量與日俱增。張國榮「歌迷文化」的獨特之處，不單在於能突破了「媒介論述」（media distance）預設的框架，體現了一股超乎想像的、正面的生活力量，同時也在於揭示了香港演藝文化跨越地域、年代、語言（或方言）、性別（或性向）、階級、年齡，甚至族群等龐大的滲透力，使

一個「死者」能生生不息的滋養大眾的「文化記憶」！

拆解媒介論述的偏見

所謂「迷者」（fans，或粉絲、歌迷、影迷、狂迷），在社會大眾日常的論述中往往被賦予負面的評價，無論社會學者還是心理學家，都認為迷者都是孤獨遺世的異常人，或精力無處發洩的年輕人，他們生活於自我設想的天地中，把時間和金錢花費在一個遙不可及的偶像身上，甚至為對方自絕於朋友、家庭和社會，將自我認同、生命的理想全建構在跟這個偶像的關連上，可以不眠不食，恍似入定癡狂，可以萬水千山，長途跋涉，也可以傾盡所有，眾叛親離，最後更可能演化成暴力的報復或佔有，如約翰・連儂（John Lennon）被歌迷槍殺，或劉德華的狂迷事件[2]。我沒有否定這些立論的基礎，但同時不得不確認當中的詭辯之處：其一在於預設的定型，迷者全是感情用事的、非理性的、甚至心理狂亂、言行偏差、搗亂秩序、對抗法規的，忽略了迷者也有理智、守禮、克己和學養豐富的，他們不一定全是年輕人，因為專注的迷戀可達至數十年之久，歲月會將迷者催入中年或暮年成熟的時段。其二在於迎合大眾的偏見，在沒有實地訪察的參與體驗下，為迷者訂造一套負面的社會形象，然後尋找和放大特定的事例，進一步加強這些形象的確切性；其三是以局部代替全部，將曾經發生的狂迷事件，如歌迷或球迷的騷亂，作為這個群體全部的標籤，沒有細心剖述也不願花費時間訪查，

2　有關對「狂迷」負面的批評，可參考Joli Jensen的文章；至於「劉德華的狂迷事件」，是指2007年3月期間內地女子楊麗娟來港追星的悲劇，楊父因不滿劉德華冷待女兒而蹈海自殺身亡，引起社會哄動；詳細報導可參考當時（即2007年2月28-29日）各大報章的新聞頭條，以及2007年4月1日《明報》「星期日生活」的專輯。可是，大部分報刊的報導都祇在於挖掘新聞的煽動性、奇情意味與主角的精神異常狀態，並沒有對事件的文化成因與社會背景作深刻的討論。

在不同的地方和角落仍有許多理性的、感受力深而且充滿節制能力的歌迷或影迷聚會。其四在於簡單二元對立的思維公式，認為迷者是文化工業的受害人、消費主義的追隨者，以及流行潮流的盲從之輩，沒有主體意識、創造力和對抗性，祇沉溺於媒體售賣的虛幻世界；可是，這些論者不是迷者，他們無法進入歌迷、影迷的思想世界與心情領域，感受當中的自主選擇與創造潛能，如何藉著一個喜愛的偶像豐富自己的生命、開拓理想、帶動存在的活力、激發創造的思維等等，是這些閉關的學人永遠無法觸及的內容；再者，所謂文化工業、消費主義、潮流和媒介幻象等形式，並不是迷者單獨自行建造的體制，因此，要追問的議題不是迷者如何沉溺，而是這些體系如何建構？以及建構了怎樣的環境與生存條件？

　　說來可悲，我們的社會、教育及媒介體制，向來都拒絕從正面的角度或中正的立場討論「歌迷文化」，不是對迷者充滿偏見，便是認定那是必須予以消除或改正的「青少年問題」，例如香港城市大學心理學研究者岳曉東，儘管他關注內地與香港青少年偶像崇拜的文化現象，下筆論述時仍難免帶著衛道者的高蹈姿態，認為「偶像文化本質上是商品文化，以娛樂消費為核心目標，給人帶來的滿足也主要在物慾、情慾之層面上，這不利於青少年的自我成長」(213)，因此，當他在演唱會上聽見歌迷向張學友狂呼示愛時「感到無比滑稽」，從而期望有一天這個少女「不要再對張學友充滿激情，而是對自我的人生規劃充滿了激情」云云[3]。美國文化研究學者羅倫斯・格

3　岳曉東的《追星與粉絲：青少年偶像崇拜探析》最嚴重的偏差，不但在於一筆簡化和否定了「歌迷文化」的意義，認為是「蹉跎歲月，荒廢青春」的(95)，同時也在於混淆了「政治人物」崇拜與追逐偶像之間的差異，既沒有對「偶像」與「受眾」作類型的界分和分析，卻隨意硬套理論。

羅斯柏（Lawrence Grossberg）也有類近的反面經驗，在學院中曾被認定作為「搖滾樂迷」的他，是沒有資格開辦及教授這個學科的，因為「學者」與「迷者」的身份是衝突的，「歌迷」的非理性與感情用事會令他無法保持客觀持正的觀點(581)。這些論述看來都充滿荒謬的假設，同時也看得出持這些反對聲音的人是如何站在門外，帶著有色眼鏡窺視門縫內的境況，力圖以小見大、以偏蓋全，但這樣的否決或攻擊，不但無助於解決他們口中強調的「青少年問題」，而且更無法深入群體的心理狀態，探知歌迷文化對社會正面貢獻的情感力量。

建構「歌迷文化」的內涵

格羅斯柏認為「歌迷」大致可分為兩類，一類是被動地接收和消費的群眾，另一類是主動地挪用或改造流行文化的內容，以切合他們個人的需要。同一種流行文化或同一個流行偶像，他們的迷者都不可能是絕對的統一和整合，而是充滿變化、分歧，甚至對立，因此，在研究歌迷文化的時候，不能將受眾（audience）歸納為普遍同質的、單一的群體，而是相反的、異質的、多元的組合(582-583)。此外，格羅斯柏理論最重要的部分，乃在於提出了連繫偶像與受眾之間的必要條件：「感覺力」（sensibility），那是一種情緒投入的狀態，或悲或喜，或狂歡或沮喪，是「快感」（pleasure）的來源、認定和建構，是人性慾望獲得滿足的時機，無論這種滿足來自歡愉、安

慰、淨化，還是心理補償、幻覺或傷痛，是感官上的，如見到俊美的偶像，也是意識形態的，如精神寄託，這種效應稱為「情感」（affect）的力量，當中重要的和享受的是過程，即迷戀的感覺，而不是結果，如擁有對方。「情感」不同於情緒（emotion）或慾望（desire），而是「生命的感覺」（feeling of life），是一個社會集體共同的感應，不但能粉飾暗淡的人生，而且能激勵艱難的奮鬥，而「歌迷會」就是這些情感感應結聚一起的聯盟或陣線（affective alliance），是讓人安身立命之所在 (584-587)。格羅斯柏的闡述很有意思，正面指出了歌迷文化在精神與情感層面上的內涵，同時承認它是社會必然和必要的產物，因為沒有人或社會能在沒有夢想或幻想的處境下持續發展和存活下去，「異想」（fantasy）是現代媒體社會給予我們的生存方式，代替以前的宗教或圖騰信仰，是文化結構不可或缺的部分，是在家庭瓦解、人際關係疏離的趨勢下，群眾心靈賴以安頓的領域。

名人（celebrity）、明星（star）是媒介（media）的產物，也是現代化或後現代化（post/modernization）進程的演化，通過圖像、攝影、雜誌、報章、電視、電影、電台、流行音樂，甚至電腦網絡等無孔不入、無遠弗屆的滲透和流通，催生一個又一個、一代又一代的名人、明星，讓分佈各地不同世代、年齡、階級、種族的受眾選擇、排斥或追隨，而受眾亦祇可通過這些虛擬的媒體，建構他們跟偶像的關係（Turner, 8-13）。群眾對偶像的選擇，不但反映了當時當地的社會景觀，同時也折射了文化品味的潮流（Rojek,

102）。從社會功能考察的層面看，偶像崇拜既可補償失落的、親密的人際關係與家庭和諧，同時又可凝聚支離破碎的身份認同，讓迷失於城市高速向前、社會系統與價值崩潰、經濟發展不均的世代有所依靠。這些認同、確立和寄託有時候甚至可以超越時間地域、性別種族、貧富強弱等差異，著名的例子包括貓王皮禮士利（Elvis Presley）、約翰‧連儂、戴安娜皇妃等等（Turner, 23-24）——這些名人、明星或偶像，儘管已經逝世多年，但沒有中止歌迷的懷念，而且川流不息、代代相承，彷彿薪火相傳，因為他們代表了一個時代的文化想望，以及群眾的投身寄託，不斷的被重塑，以求記住那些感覺、回憶和歷史。

先前說過，「感情力量」是連繫偶像與受眾之間不可或缺的元素，然則這兩者的關係也衍生千變萬化的層次，「受眾研究」（audience research）一直是「歌迷文化」理論重要的環節，亦是最具挑戰性和分歧意義的範疇，例如受眾在媒介與消費主義的薰陶下究竟有沒有主體意識？如果有的話，這個主體意識又如何運作？分叉分佈的受眾千人千面，該用甚麼方法才可掌握這些複雜的面貌？英國社會學家克里斯‧羅傑（Chris Rojek）認為受眾崇拜偶像的基礎是媒體隔空的傳遞，而不是直接的真人接觸，但兩者一旦正式碰遇，對受眾會產生三個截然不同的後果：一是正式肯定了長久以來經由媒介塑造的崇高形象，二是發現偶像也跟平常人無異，三是跟心中所想的完全矛盾，因此感到幻滅（16-17）。這三種形態，有時候是一個過程，有時候會同

時交疊發生，是迷者、媒體、偶像重重張力來回拉扯的結果。另一位澳洲文化研究者格雷姆‧特納（Graeme Turner）也提出「迷者」可分作五類：第一種是較傳統的、被動地接收和相信媒介影像給予的「事實」；第二種則有所選取和協商的；第三種屬於「後現代派」，明白和接受媒體的虛構性，並且尋求個人自主的演繹和重塑；第四和第五種卻是帶著遊戲心情對待名人、明星「八卦」新聞、花邊消息的人，前者當為一種娛樂，後者採取「窺秘」的態度，兩者都不是認真和投入的，祇將「偶像」用作閒話家常、風花雪月的笑談而已 (110-111)。特納的分類，差不多涵蓋了社會大眾對待名人、明星的各樣態度，當中有深度的投入，也有視作生活的點綴，尤其是第四和第五種，可說是佔有最大數量的受眾群，他們喜歡追看媒體的報導，關心名人、明星的動向，卻很少投入感情和心力，或參與追星的活動，是比較接近旁觀者的姿勢；相反，第一至第三種卻是形構「歌迷」、「影迷」的主要成分，偶像與自身關係的投射和介入都相對地密切、深入。另一方面，根據另一澳洲媒體研究者大衛‧馬歇爾（David Marshall）引述的分析，這些認同的形態又可分為五種進程，即主動參與的、完美化身的仰羨、移情的代入、淨化的提升和抗拒接受的(69)。同樣，這些進程可能是直線發展的，是一個迷者幾個階段的心路成長和蛻變，但也可以是幾個層次同時交叉的進行，是受眾在追隨偶像的過程中自我的掙扎。然而，無論如何，這些形態都充分顯示了迷者與偶像之間千絲萬縷、千變萬化的關聯，迷者個人生命的演化與變動，從稚嫩到成熟或從沉醉到冷漠等心理狀況，固然會令他們因應個人的需要而對

偶像的態度作出調整，而名人、明星事業的起跌、突發事件的出現、技藝的提升或倒退，甚至年華老去或社會潮流逆轉等等，都同樣重要的影響受眾對待他們的價值判斷或感情投入的收放。

張國榮作為一個名人、明星，他的形象也是經由媒介塑造的，受眾擷取個人所需，再與分享者凝聚，組合而成形形色色、大大小小的歌迷會，或以個體戶的身份散落各地，多年以來一直牽引不同地域的迷者長燃不熄的情愫，不能否認的是社會上或世界某些角落裏，會有群眾視他如茶餘飯後的話題，或抗拒他的存在，對他的事蹟、技藝、形象或視作等閒、漠不關心，或嗤之以鼻、強烈抨擊，但更無可否認的是，像貓王皮禮士利、約翰‧連儂和戴安娜皇妃那樣，張國榮不但擁有龐大的擁護者，而且這些擁護者的行動力很強，每年4月和9月，他的名字、相片、影像、笑語、歌音，都會以莊嚴的姿勢在有人悼念他的地方再度響起和呈現，鮮花、燭光、屏幕、人潮、眼淚和哀思依舊瀰漫四周，沒有因年月的距離而變舊或褪色，致令一些對他向來沒有迷戀感覺的社會大眾、或在生前曾肆意攻擊他的媒體也不得不側目凝視！

香港「哥迷」的在地活動

03年4月1日，哥哥張國榮跳樓輕生，昨日是他逝世四周年，但在「哥迷」心中，他從未離開過。來自世界各地的哥迷昨日參與連串悼念活動，包

括在偶像蠟像前擺放鮮花、在文華酒店外追思、舉行紀念晚會，重溫哥哥的精彩演出，又以哥哥名義行善，對其支持愛戴絲毫不減[4]。

　　這是在張國榮生前曾以嘩眾取寵的手法抨擊他的一份報刊的報導，語氣變得平和中立，因為一千五百個歌迷的悼念活動無論如何是無法歪曲、捏造的事實，而且事隔四年，現場圖片攝影所見，參與悼念晚會的人有男有女、有白髮蒼蒼的老人、也有年輕的學生，有香港本地的歌迷、影迷，也有來自東南亞各地的華人，場面聳動，卻充滿傷感。自2003年開始，每年籌辦紀念活動的組織共有三個：「張國榮國際聯盟」（Leslie Legacy Association）、「繼續張國榮歌影迷國際聯盟」（Red Mission）和「哥哥香港網站」（Gor Gor's Website）；其中以Red Mission的組織力最為龐大，舉辦的活動最為頻密和多元化，計有：

2003年9月：中環藝穗會的「912追‧憶‧張國榮」懷念活動。

2004年4月：中環文華酒店「念‧張國榮」紀念活動。

　　　　　　中環雪廠街「螢光中念哥哥」紀念晚會。

2004年9月：香港山頂「慶912——山頂之約定」懷念活動。

2005年4月：中環遮打花園 "Salute to Leslie" 致敬晚會。

2005年9月：尖沙咀文化中心展覽館「霸王別姬藝術展」，

　　　　　　此展覽曾巡迴多個地方舉辦，包括2006年2月在上海，

4　香港：《蘋果日報》，2007年4月2日，版C2。

2007年12月在日本。

2006年4月：尖沙咀文化中心露天廣場及星光大道，連串活動包括「哥
　　　　　聲魅影張國榮」紀念晚會、電影圖片展覽、歌迷心意獻花
　　　　　行動等等。

2006年9月：銅鑼灣維多利亞公園手球場「繼續張國榮慈善日」。
　　　　　尖沙咀星光大道圖片展及生日卡行動。荃灣愉景新城
　　　　　「All About Leslie 繼續張國榮珍藏展」、「張國榮的演藝
　　　　　風流座談會」、「繼續張國榮愛心護苗日」義賣活動。

2007年4月：尖沙咀新世界中心「為您鍾情30年」紀念晚會，星光大道
　　　　　的圖片展、MV馬拉松、樂隊表演等。

2007年9月：尖東富豪酒店「Hot Summer 912生日會」。

此外，Red Mission同時也策劃或協助有關張國榮的書刊出版，如*The One and Only Leslie Cheung*(2004)、《張國榮的時光》（翻譯作品，2004)、《張國榮的電影世界》一至三冊(2005-2007)[5]。這些活動以紀念晚會、圖片展覽和歌迷聚會為主，其中包括一些悼念儀式及慈善籌款。相反的，另一個歌迷組織「哥哥香港網站」則以「學術研討會」作為活動的中心，由2003至2007年期間，合共舉辦了八次「追憶張國榮的藝術生命研討會」，邀請來自學術界及演藝圈不同的嘉賓演講專題或分享經驗，當中包括香港浸會大學的文潔華和盧偉力、香港中文大學的馮應謙、香港理工大學的張鳳麟、文化評

5　有關Red Mission歷年的活動內容，可參考他們的網頁〈www.redmission.org.
　　hk〉。

論人林沛理，幕前幕後的演藝工作者如許願、林紀陶、林超榮、羅志良、張之亮和陳嘉上等等。演講的專題包括「張國榮的音樂世界」、「張國榮電影中的幾種角色模型」、「張國榮的浮生六劫」、「張國榮文化」、「張國榮後期的藝術探索」等，部分演講內容更詳細地刊在《電影雙周刊》上[6]，或以中、英、日文等三種語言發佈網上；而我也參與了其中四次演講，討論張國榮的性別易服、舞台藝術、愛情電影、死亡意識及水仙子形象──現場所見，張國榮的歌影迷沉靜克己，表現的感情卻濃烈細膩，除本地的參與者外，還有來自台灣、日本、新加坡、美加及中國大陸不同城市的，以女性為多，年齡的差異性很大，除了與張國榮同步成長的中年人士外，不少是年輕的或年齡分佈不均的「後榮迷」；每當場內播放張生前的演藝片斷、或聽到演講者說到激動之處時，場內總有哭聲。他們曾經跟我說，每年的4月和9月是生命重要的日子，也是一個儀典，知道自己要到一個地方參與一個重要的約會，跟偶像「見面」，跟同道中人訴說過去一年憋在心頭的懷念；部分來自偏遠地區的歌影迷更坦白的指出，經濟環境的拮据令他們無法每年赴港兩次，但會在日常生活裏點滴的儉省下來，儲存旅費，因為祇有在香港他們才能感受哥哥的真正存在，而且是這個地方孕育哥哥不朽的演藝光影，所以一定要親身來到這裏看看這個城市的面貌。不單是歌迷的情操讓人觸感，有時候連演講者的深情也使人動容，例如曾經見到導演張之亮泣不成聲，要中途離座平伏情緒，也曾目睹陳嘉上激動得眼泛淚光、許願哽咽難言，此外，還有文潔華的設身處地、黯然神傷。「研討會」活動在這個層面上，不但擔當

6　有關「哥哥香港網站」的活動情形，可參考他們的網頁：〈www.leslie-cheung. info〉；至於歷年研討會的演講內容，除網站的張貼外，亦可參考香港：《電影雙周刊》「張國榮紀念特刊」，703期，2006年3月至4月。值得補充的是「追憶張國榮的藝術生命」研討會的開辦，源於2003年4月30日由香港浸會大學「拉闊文化計劃」首次舉辦的悼念討論會：〈不忍遠離·張國榮 ── 追憶張國榮的藝術生命〉，演講者包括林紀陶、文潔華、吳昊、

了深入分析、嚴肅討論的責任，或共同分享經驗的使命，同時也浮映了學術界和演藝圈一些難能可貴的人情人性，也是這個基礎，使「哥哥香港網站」在艱困的財政與人力限制下，依舊堅持的將「追憶張國榮的藝術生命」研討會系列續辦下去。

2007年的9月，經由「哥哥香港網站」L. Cheng的幫忙，我與Red Mission成員Jo Jo，及另外兩位「哥迷」Alice和E. K. 等會面，傾談他們組織的經過和籌辦活動的境況──Red Mission成立於2003年12月，雖然在這之前已有網頁的設立，但祇是一些個人的、零碎的溝通，直至張國榮死後，他們在一些電影放映會上聚集了一班志同道合的朋友，便成立了組織。她們補充的指出，曾有比較官式的「歌迷會」在1989年張國榮退出樂壇時解散了[7]，加上哥哥生前很少參與歌迷活動或插手歌迷衝突的事件，並曾公開表示祇要在心中喜歡他便已經足夠了，所以她們多年以來都是各自在心裏和私下追隨他。及至2003年，突如其來的傷痛令她們覺得有走在一起、共同扶持的需要，於是便成立了Red Mission，然而，她們不大喜歡時下一般歌影迷追星、拉banner、飛車和狂叫的做法，於是以實事求是的態度在每年的4月和9月，籌辦大型的公開活動如電影展、音樂會、紀念晚會和圖片展覽等，同時又協助編輯書刊特輯、整理張國榮的資料和文獻，甚至舉辦籌款活動，延續張生前的善心，此外，她們還有不定期的私人聚會，例如一起聚餐或去看張主演的電影，藉以凝聚成員和分享經驗。另一個組織「哥哥香港網站」

朱耀偉、余少華和我等等，其後演講會的錄像在網上發佈，引發萬人點擊、網絡擠塞停頓的效應，「哥哥香港網站」的負責人參考這個懷念形式，每年開辦研討會、刊載及翻譯演講內容，成為本地罕有深度的文化活動。

7 在張國榮退隱之前，有「張國榮國際歌迷會」，成立於1984年8月31日，在1984至1989年間曾先後舉辦十數次聚會，張亦間中出席，歌迷會在張告別樂壇後正式解散，詳細資料和圖片可參考《1956-2006 陪你倒數50年》，頁112-119。

也是於2003年起積極舉辦活動,在這之前,大約1999至2003年間,通過電腦網絡已聚集了一群歌迷,但衹在網頁上發放哥哥的消息或交換一些屬於私人的看法,及至2003年4月,他們看到香港浸會大學主辦的「不忍遠離‧張國榮——追憶張國榮的藝術生命」研討會的成功,便在同年9月開始籌辦這類型的演講會,每年兩次請來不同界別的嘉賓,從不同的角度和範疇討論張國榮的演藝風格,因此而定期吸引了一群忠實的觀眾和歌影迷。他們相信「研討會」的形式不但可以深入、嚴肅和認真的展現哥哥的藝術風貌,而且也能提升歌影迷的欣賞水平,因為他們相信「愛哥哥要先從理解開始」。

談到這些年來籌辦活動的境遇,她們都異口同聲的說「財政」與「人力」是最大的困難,其次是如何凝聚散落四周的歌影迷,以及怎樣處理活動才最能吻合張國榮的藝術形象,畢竟他們不是全職的歌迷或官方法定的機構,衹是依賴個別的成員依據自己的專長,在日常工作之餘擔當活動的籌劃。她們直言不同於貓王皮禮士利的例子,他的紀念活動由家人倡議、參與或舉行,認受性較強,但張國榮的卻衹能依賴一班熱心的歌迷堅持的拚搏,在人力和資源的短缺下,既要顧及如何吸納新的成員,又要努力保持活動的延續性,殊不輕易。同樣,「哥哥香港網站」基於資源的考慮,有時候也不得不作出調協,將每年兩次的研討會減為一次,希望可以集中力量做好安排,同時也避免內容重複的毛病。

當然，有關張國榮的紀念活動，不會祇限於香港本地的內容，翻查過去五年的報刊資料，發現在世界不同的角落，無論有沒有華人的地區，都能找到相關的消息，正如Red Mission在2004年4月1日刊載的紀念專號中指出，在張國榮去世的一年間，有關紀念和致敬活動、音樂會、影展不斷在世界各地舉行，當中包括各大媒體、電影公司、官方機構及歌影迷組織，報導之詳盡、活動之持久、專題書刊之多樣，都屬於廣泛和空前的——例如在香港，有香港電影金像獎及香港國際電影節的致敬，有湯臣電影公司、香港東方電影公司及香港電影工作者總會等舉辦的影展，有商業電台的慈善音樂會；在中國內地，包括無錫電台、湖南三湘《都市報》與「田漢大劇院」、山東的《齊魯晚報》與《生活日報》、廈門大學等都相繼推出視聽會或講座；在台灣，不但金馬獎與金曲獎舉行紀念影展、文物展和座談會，滾石唱片公司、環球唱片公司及湯臣電影公司更聯合舉行音樂會，吸引數以千計歌迷冒雨參加；而在日本，則在東京、橫濱、福岡、神奈、歧阜、愛媛縣等舉行不同專題的紀念影展；在韓國，則有漢城如來寺的「薦度齋」法會及韓國電影大鐘獎的「追思祭」等；在澳洲的澳大利亞影畫中心，也在墨爾本舉辦 “Day of Being Wild, The Screen Life of Leslie Cheung” 懷念影展及座談會，放映十部經典電影；美加方面，在紐約、芝加哥、洛杉磯和多倫多等地，都分別推出影展；歐洲方面，瑞士的紐察圖、法國的巴黎、英國的曼徹斯特、奧地利的維也納，以及荷蘭的鹿特丹國際電影節等，均舉辦不同形式的紀念特輯和影展[8]——這些活動的陣容和內容，都遠遠超越了香港同時期逝世的其他

8　詳細資料、圖表及照片，見香港：《明報》「全球哥迷永遠寵愛張國榮紀念特刊」，2004年4月1日，版F4。

歌手或演員（如羅文、梅艷芳）所接收的迴響、敬意、懷念和注目，甚至可以說是差不多超越了香港演藝史上任何一個演藝者的成就，除了李小龍可以與之媲美！在往後的幾年(2003-2007)，這些紀念的心意仍持續散佈各地，燭火不滅，彷彿照現了不曾落幕的舞台，燃亮了已經關滅的光影，連繫了生死的阻隔，「張國榮的歌迷文化」變成了一門新興的學問、一項社會大眾開始關注的議題，甚至奇異的文化現象，致使報章、刊物紛紛提出探討，或訪問歌迷、或歸納數據、或從社會學的角度切入、或以文化理論的框架分析，期求能理出一個所以然來[9]：例如張國榮憑藉甚麼能吸引了那麼多不同地域、國籍的歌影迷？他的傳奇性到底在哪裏？何以在他死後會出現「後榮迷」（post-Leslie fans）的現象？這與香港的時代、時局有甚麼關連？這些問題的複雜性，並非一時三刻或三言兩語便能解說清楚，但在試圖尋找答案的過程中，卻可讓我和他的迷者逐漸接近這個文化現象背面的景觀；因此，在2007年的4月，我們在網上進行了一個橫跨十數個地區的問卷調查，期求通過「哥迷」的自述，尋找理解的可能。

是甚麼讓你喜歡張國榮

2006年10月開始，我和「哥哥香港網站」合作，共同擬訂一份題為「是甚麼讓你喜歡張國榮」的問卷，經過半年的反覆商議、修改和翻譯，於2007年4月以繁／簡體中文、英文、日文及韓文等四國語言在網上發放。[10]

9　這些討論，可見於香港：《明報》2007年4月1日，版A10；香港：《瞄》（*Muse*）的專號："Remembering Leslie: A Taste of Gor Gor Culture", Issue 4, May 2007；以及台北：《印刻文學生活誌》，44期，2007年4月。

問卷的內容分為兩部分第一部分是選擇題，主要調查「哥迷」的年齡、性別、地域、職業和教育背景等資料，並問及他們喜歡張國榮的電影和流行音樂作品類型，以及他在演藝上的各種形象；第二部分，是「書寫問題」，「哥迷」可用自己的語言詳細自述感受或發表批評的意見，提問的範疇共有六項，包括：「你開始喜歡哥哥的原因是甚麼」、「你對哥哥表演有甚麼看法」、「哥哥在生時，你對香港傳媒報導哥哥的手法有甚麼看法」、「2003年4月1日哥哥的離開對你有甚麼衝擊」、「你有沒有參加每年悼念（4月1日）或慶祝哥哥生日（9月12日）的活動？在哪個地方？為甚麼？」、「喜歡哥哥後，你的生活、人生及對生命的態度有改變嗎？為甚麼?」。問卷調查在網上推行了一個月，最後我們收到一千三百九十三份回應，其中包括香港二百一十六人、中國大陸八百二十八人、日本一百九十三人、台灣六十九人、韓國十四人，其他地域如新加坡十七人、馬來西亞八人、印尼二人、加拿大十五人、美國十二人、澳洲七人、英國五人、法國二人、意大利一人、俄國二人、瑞士一人及未註明地區一人等等。然後「哥哥香港網站」花了差不多兩個多月的時間和功夫，將得來的數據及資料整理、統計、列圖、編印和翻譯，當問卷結果交到手中的時候，竟是一個龐大的紙箱。往後的幾個月裏，我也要在繁忙的工作之餘逐份細閱這些問卷的內容，然後分門別類及分檔儲存，當中不但讓我重新理解一個「歌迷文化」的形成與開展，同時也增長了許多知識和學問，例如明白網絡媒介的連繫性與凝聚力、偶像與迷者之間重重複合變化的關係，甚至令我再度發現香港社會歷史的演進，如何從一

10 這個問卷調查，基本上是在網上進行，雖然也曾在歌迷會活動現場派發，但
　　衹得來八份回應，而在網上填報問卷的人，也不限於歌迷活動的參與者。

個演藝者的身上折射——我們常常聽人說甚麼「一個年代的過去」，但總無法說得清楚那是怎樣的「年代」？逝去或消失的到底是甚麼？但在「哥迷」漫長、深情、坦率、清晰的敘述中，我卻看到活生生的人際生活圖譜，部分「哥迷」數十年來的心路歷程，本身就是一幅流動的歷史繪本，論述由個人以至年代的種種記憶，字裏行間著染了那時、那地、那事件的氣味！

　　或許，先從問卷調查結果的細節說起，再落入宏觀視野的勘察。在問卷調查的總論部分，我們得知喜愛張國榮流行音樂作品的（包括歌曲、音樂錄像和舞台表演）排在榜首，佔61.09%，其次是電影，佔38.77%，電視最少，祇有0.14%，其中以《紅》這張大碟最受歡迎(52.33%)，而演唱會方面，則以「跨越九七演唱會」(42.93%)與「2000熱・情演唱會」(46.45%)分庭抗儷；電影方面，最喜愛的角色人物是不羈浪子阿飛、風華絕代的程蝶衣、任性戀人何寶榮及才華亮麗的顧家明；有趣的是無論流行音樂還是電影作品，都以後期的評價較高。至於「哥迷」的年齡分佈以二十一至三十五歲佔最多(56.71%)，那是約1972至1986年之間的出生者，是陪伴張國榮長大的一代，性別以女性為主(91.17%)，教育程度則以大學或以上佔大多數(74.59%)，其次是中學程度(25.02%)；職業方面，商業機構佔25.05%，學生佔24.91%，專業人士、教育工作、政府及公共服務合佔32.09%，看得出「哥迷」的教育水平偏高，而且大部分屬白領階層或專業人士。最後，另一個重要的數據是「何時開始喜歡哥哥」，在張國榮生前不同時期的合佔57.93%，在他死後的

有42.07%，兩個數字十分接近，而且「後榮迷」的佔數超出張生前任何一個時段（如告別樂壇前1983-1990年佔17.95%，復出演唱會時期1996-1999年佔15.87%），是一股不容忽視的力量。

　　以上的屬於整體分析，在個別的地域上卻有不同的分歧面貌，值得討論，例如在香港，最喜愛的電影是《阿飛正傳》，但喜愛張國榮流行音樂的卻差不多佔據全數(80.09%)；然而，在中國大陸卻以《霸王別姬》獨佔鰲頭，喜愛音樂與電影的卻平均分佈。究其因素，相信是由於張國榮進入大陸是在九十年代之後，而《霸王別姬》更是當時第一部打入大眾心中的作品，所以印象最為深刻；但在香港，群眾自八十年代開始便已聽到張的歌聲，因此流行音樂的接收力和影響力最大。背景資料方面，香港歌迷以三十六歲以上(52.31%)、中學(51.85%)或大學(47.22%)程度佔數最多，「後榮迷」祇有25%；相反的，中國大陸「哥迷」以二十一歲至三十五歲(71.5%)及大學程度(87.56%)的範疇，差不多佔領全數，「後榮迷」的數量更是各地之冠(50.97%)(台灣39.13%、日本25.91%、韓國21.43%)。此外，在日本，最受歡迎的作品差不多全與王家衛有關，如《東邪西毒》、《阿飛正傳》、《春光乍洩》，相信是由於王氏電影能在日本廣泛發行及影響所致；另一方面，張國榮舞台上的易服演出與雌雄同體，也是日本「哥迷」最為推崇的形象，相信這與日本的演藝文化傳統有關，舞台上跨越性別的演出從歷史悠久的「寶塚歌劇團」到澤田研二，及至近代莊尼事務所的「美少年」市場，一直都源源不

絕，造就受眾對這類演出的接收能力。

問卷調查的第二部分，能比較詳盡的描繪「哥迷」的內心世界與思想感情，正如先前所言，香港與內地歌迷在喜歡張國榮的歷程上，有明顯的「時差」，前後大約相差十年。不少香港「哥迷」指出，他們是在1986年間的「譚張之爭」開始接觸香港的流行音樂，並在比對二人之下選擇了張國榮，除了是因為他的外表吸引以外，也由於比較喜歡張的跳舞動態，以及慢歌的情深款款。這類歌迷的個人成長，幾乎是與張國榮的事業發展階段緊密地扣在一起，例如其中一位自稱1979年出生的迷者，表示八十年代正值她的青春期，張的俊美外表與不羈的個性，給予她許多「異性的想像」，及至九十年代，自己長大了，張的事業也更趨成熟和專業化，他對理想的直率追求、對事理的愛恨分明、對藝術造詣的進取和求變，都成為她終生學習和模仿的指標。這個類別的歌迷，都是先從流行音樂（少數從電視劇集）開始喜歡張國榮，繼而隨著張的事業開展而進入戲院觀看他銀幕上各式人物的演繹，因此，在問卷填寫的自白中，常常會讀到「帶動個人成長」、「成長的年代記憶」、「提升個人欣賞水平」等表述。

中國大陸的「哥迷」景觀稍有不同，九十年代進一步的改革開放，令香港的流行媒體得以逐漸進入大眾的日常生活，尤其是「港式」的娛樂方式如電影及流行音樂，更是內地中層年齡及年輕學生趨之若鶩的製品，隨著互

聯網的鋪天蓋地與無孔不入，香港演藝人的資訊、圖片更廣泛流傳。對內地「哥迷」而言，張國榮是先是「演員」，然後才是「流行歌手」的偶像，在文化形象的接收上與香港有了先後倒置的次序；其次，《霸王別姬》挾著陳凱歌、張豐毅和鞏俐的名字在內地上映，卻讓他們發現和驚艷於張國榮傾國傾城的柔麗演出，他們甚至認為張的程蝶衣就是梅蘭芳的再世！此外，隨著內地翻版光碟的蓬勃和普及，讓大家能以便宜的價錢重睹張國榮在《霸王別姬》之前的電影及舞台演出，唱片、音樂錄像、演唱會記錄等，成為這些迷者進一步搜羅收集的物品，然後才逐步填補以前的空白，認識張的音樂成就。

關於「後榮迷」的現象，雖然仍以中國大陸的佔數最多，但同時歸納香港、台灣、日本、韓國，以至世界其他地區的狀況，「後榮迷」的來源或類型大致可分為三方面：一是互聯網的社群，2003年4月1日張國榮自殺身亡的消息不但佔據各地報章、雜誌的重要版面，互聯網更是以最快的速度與最廣的層面發放消息，大部分的「後榮迷」都是網絡世代，他們從網上得知張的自殺事件，進而看到數以千計、甚至萬計的悼念文字，網迷同時又將張的圖片及影音視像作品張貼，因而引起公眾的注意和好奇，他們不斷在網上搜查，跟認識或不認識的網友交換資訊，然後逐漸迷上了這個人物，最終成為張的「迷者」，他們甚至形容互聯網上的「張國榮」令他們越陷越深，幾近無法自拔的境地。由此可見，網絡世界是後現代歌迷文化的重要陣地，誰能攻陷這塊陣地，便能超越空間、地域的限制，走向世界每個角落。第二類的

「後榮迷」是受前代榮迷的影響，即是說是他／她們的母親（部分是年齡差距很大的姐姐或哥哥）帶領迷上的，這些「母親」自八十年代開始追隨張國榮，成年後結婚生子，照顧家庭或同時兼顧工作，卻帶著也帶動孩子一起觀看張的各樣演出，使年輕的一代在耳濡目染之下也愛上了張國榮，母子／母女之間的親和關係，由這個偶像連起和延伸。最後一種「後榮迷」是與張同病相憐的人，都是患上了抑鬱症的病患者，張的身死使他們霍然驚覺，一方面物傷其類，另一方面卻從而積極面對自己的病情，重新振作，以追蹤張的身影力圖讓自我走出抑鬱的陰霾，在香港、內地、台灣及日本均有「哥迷」表示，「張國榮的死亡」意外地救活了他們的生命，追崇他成為新生命的寄託！以上三類的「後榮迷」，有各自獨立分佈的，也有互相重疊的，例如網絡社群有抑鬱症病患者，或「哥迷」的第二代也是上網族，這樣交織而成景觀豐富、奇特，而且數量持續上升的現象。

「張國榮」的六個面向

一直認為fans的質素，反映了藝人或政客的質素⋯⋯論到質素高和組織力強，印象中以張國榮歌影迷國際聯盟Red Mission最有心，他們「化思念為力量」，舉辦了好些紀念活動、展覽和出版，還參與慈善公益。藝人辭世，fans竟凝聚一起[11]。

——李碧華

11 李碧華：〈藝人政客的fans〉，香港：《蘋果日報》，2007年12月1日，版 E8。

紀念張國榮的活動反映了香港人的力量。張國榮歌迷在文華酒店的追悼燭光晚會，低調、冷靜，參與的「張迷」十分自律，是一種高雅的追思，也是香港人的一種冷靜但充滿情感的情懷。

<div align="right">——胡恩威</div>

　　李碧華的讚語，除了適用於Red Mission外，其實也能普遍概述了這些年來「哥迷」的努力和貢獻，而胡恩威的觀察則和應了格羅斯柏的言說，從歌迷的活動看出一種文化深層的社會意義與情感力量。我也曾不祇一次的公開指出：怎樣的演藝者自然會吸引了怎樣的fans！當然，「迷者」也是獨立的個體或牽連甚廣的群體，許多言語和行為是被追崇的藝人所無法控制和選擇的，尤其是一些狂迷的偏執、極端反應或暴力手段，更不是名人、明星所樂意見到和碰到的，然而，我始終相信：深度的演出者必定能夠吸引深度的迷者，問題是這些迷者的數量和分佈，以及他們行動的積極性等有多少，能否讓公眾發現。我們知道，傳媒喜歡煽情和話題新聞，狂迷的劣行與破壞力往往能在獵奇的鏡頭下被加以放大和渲染，卻對深度迷者的內斂、守禮與默默耕耘視而不見，或視作沒有新聞價值，這樣的呈現方式，逐漸令公眾以為迷者都是暴亂者，「迷戀」偶像全屬幼稚和偏差的行為，卻無法認真看清楚迷者與偶像之間情感的聯繫，如何帶出溫煦的人性與推動生命的力量——「是甚麼讓你喜歡張國榮？」假如這不單單是一個問卷調查的綱領，而且也是對「張國榮歌迷」文化研究的終極提問，那麼，歸納一千三百多份的回

應、歌影迷數以千頁洋洋灑灑的自述，以及這些年來歌迷組織努力活出的結果、個人親臨現場的參與等，我們可得出六個方面的答案：

第一，是首要的也是最重要的，當然是演藝者的藝術成就，從七十年代末出道開始，至往後的二三十年，無論在舞台上或電影裏，張國榮都不斷求變和創新，締造了無數無人能夠替代的經典，尤其是在1996年復出之後，演藝上的大膽前衛不但走在時代的前端，而且屢次挑戰社會保守的意識。正如不少「哥迷」強調，是張國榮充滿能動性的造詣帶領提升他們對「藝術」接收的眼界和水平，從而使他們知道流行音樂與電影原有那麼豐富的可能，每次求變、創新或許不能避免帶有風險，但「哥迷」往往能在驚訝、震撼之餘逐步開放自我的觀賞能力。張國榮在舞台上的皇者風範，能壓場，能牽引群眾情緒，也能激發現場的熱烈氣氛；他在電影裏可男可女，時而深情時而薄幸，時而憤世嫉俗時而怯弱退縮，正是他的演藝光華，吸引了無數的仰望者。

第二，是理所當然卻又帶點匪夷所思的，是張國榮的個性與人格，成就了他不朽的傳奇。先前說過，張國榮陪伴了一代人的成長，與他們共同度過許多艱辛的歲月，從寂寂無名、被取笑、抹黑和排斥，到一曲吐氣揚眉，事業如日方中；從「譚張之爭」、激流中引退，到復出時議論紛紛，然後再領風騷；從性向自白、舞台上顛倒眾生，到抑鬱成病、自殺身死，他的追隨者也恍如與他一起經歷這風雨驟變的人生。前代「哥迷」的童年、青春期、

成長、成年，以至步入中年，無不與歌者經歷的年代同行同步，從他身上平凡人的喜怒哀樂，不平凡的際遇、鬥志和毅力，「哥迷」都能找到或「營造」跟他互相對應的內容，並以此作為學習的指標。不少「哥迷」指出，他們喜歡張國榮率直傲岸的性格，從開始便已不諱言家庭與童年的不愉快，不討好傳媒與敵人，喜歡我行我素，特立獨行，堅持自己理想的追求，嚴格挑選有素質的同行者合作，對（同性）愛情勇敢而專注等等，這些性情，即使在現代社會已難見尋覓，何況是十里浮華、炎涼世態的文化工業區！當然也有人說張國榮憑持個人極高的才華與天分，才可這樣不顧忌、不隨俗的孤身走我路，而又贏得大眾的歡呼和喝采，實在是一個異數！但我相信，沒有毋須努力的天才，也沒有不勞而獲的成就，是才華與個性彼此的融合，才可活成現實中的真我；由於忠於自我，才能免於流俗的束縛，由於不斷自我增值、拓展和提升，才可有識見和動量走在時代的前端，這是由內而外的揮發，而非單純的市場包裝，前者細水長流，生生不息，經得起時間的沖磨，後者祇是一時風光，容易被戳破真相。再者，認識張國榮的人都知道，他喜愛看書（如白先勇的小說、《紅樓夢》等文學名著），嚮往傳統的戲曲世界，尤其是唐滌生瑰麗深邃的曲詞、任白藝術化境的造手與唱腔，拍攝電影時又往往連對手的劇本和對白也熟背如流，對特定的角色人物也不惜花費時間心力考察資料。這些認真的態度、對自我的高度要求，以及藝術涵養的儲存，都成就了他台上台下舉手投足間使人一見難忘的氣質和氣度。

第三，是帶點悖逆色彩的因由：張國榮的同性戀身份及雙性戀自稱——自八十年代開始，張國榮的歌曲像〈不羈的風〉、Monica、〈為你鍾情〉等，或電影如《烈火青春》、《英雄本色》、《倩女幽魂》等，或電視劇集如《儂本多情》，都把他打造為「異性戀者」的浪漫形象，是壞男孩、浪子、反叛青年或不羈情人，他給予歌影迷的想像基本上屬於「男歡女愛」的形態。及至九十年代復出後，從電影《霸王別姬》到《春光乍洩》，他開始毫無保留的展示他性別多元的層次，直到1996至1997年間「跨越97演唱會」上，張國榮更以一曲〈月亮代表我的心〉公開獻贈兩個生命中摯愛的人：母親及唐鶴德，同性的戀情由是曝光。有趣的是，由「異性戀者」的慾望對象過渡至同志戀人的身份，大量喜愛他的受眾並沒有因此而離棄或指責批評，相反的，他們「愛屋及烏」，連帶對唐鶴德也關懷備至，一些歌迷自述的說：張與唐持續十數二十年的戀情，比許多異性戀的關係還要長久，這是非世間一般的至情至性，讓他們非常感動；另一些歌迷則指出，是張國榮性別多元的形態使他們放下傳統保守的偏見、狹隘的思想和道德判斷，在重新認識同志文化當中學習開放與平和的態度，並以此教育他們的下一代。此外，張國榮的同志身份，以及他對戀情的義無反顧、理直氣壯，令香港、台灣、中國大陸、日本及海外不少男女同志團體擊節讚賞，他們說張不但建立了具備尊嚴的儀範，而且在舞台上的易服姿態也給予他／她們許多鼓勵的力量。正如台灣同志運動紀錄片導演陳俊志所言：「台灣的同運（同志運動）雖走在華人世界之先，如果以公眾人物出櫃後的表現而論，張國榮做為偶像

人物，他卻非常能夠撩撥人心，將個人生命私密的情慾與表演讓影迷心甘情願的接受他，偶像所能達到的『性別政治』教人讚嘆[12]。」事實上，張國榮生前死後的同性姿態，一直是開拓各地同志文化的先鋒，不單台灣如此，連韓國也不例外，漢城特約記者南黎明在《亞洲周刊》指出，張的同志藝術形象開啟了韓國社會對這個文化的思考和關注，同時在經濟的逆境中，給予大眾精神和心靈上許多生活的力量，因此，他的死也給韓國民眾帶來震裂的傷痛（50）。如果如先前所說，怎樣的演藝者便吸引了怎樣的fans，那麼，張國榮給予「哥迷」的不單是燦爛奪目的聲色娛樂，還包含文化深層的性別教育。

第四，是悲劇造成的「傳奇」：他的突然而逝。突如其來的死亡恍若生命的定鏡，能將光輝的一刻凝定、保存，並且從此踏入永恆的界域，不輕易被遺忘或毀滅，我們既看不到生命走到盡頭的敗落，也瞧不見年老色衰的斑駁，因而在大眾的記憶裏長存年輕艷麗的妝容與身段，永不褪色。這境況猶如三十年代同樣是自殺的阮玲玉，或在七十年代死於意外的李小龍，突如其來的消逝帶來無限傳奇的想像、公眾的好奇或歷史不斷的尋根究柢。這種死亡的狀態不同於自然死亡，因為「自然的死亡」給予我們心理的準備，能比較從容的面對老死或病亡的事實，但突如其來的死亡無論是自殺的還是意外的，都完全沒有先兆，是在日常生活最措手不及的時刻突然的襲擊，因此能刻下不能磨滅的印記，而且我們的記憶系統最為脆弱，總會對突發的事件印象難忘，尤其是身處逆境的時候，這些打擊更容易變成創傷。當然，不是

12　陳俊志的訪問見於台北：《中國時報》，2003年4月2日，版2。

所有突然的死亡都能引發這樣的效應，譬如說七十年代因交通意外亡故的武打明星傅聲、八十年代因欠債跳樓死去的藝人鍾保羅，甚至九十年代在日本演出時意外從高台跌下死亡的歌手黃家駒，他們的死或許能在當時引發震撼，但往後震動的幅度與長度，則要視乎這些殞落者影響力的深淺與藝術成就的高低了。相對而言，張國榮死後激發的「後榮迷」現象，便已說明了他不朽的傳奇性。

　　第五，如果說為了不要忘卻而要紀念，那麼，張國榮的「迷與思」便是一個治療創傷的儀典或渠道。2003年4月1日的突如其來，為SARS的城市雪上加霜，同時也重創眾多迷者的心靈與精神；問卷的自述當中，有「哥迷」坦言事隔四年，依然無法接受張已離逝的事實，重看他的聲情影貌，仍無法抑制崩潰的情緒，因此，他們需要每年兩次的紀念活動，好能藉此與偶像「會面」、「親近」，跟同道者互問安好、彼此分享，他們甚至說「大家能聚在一起懷念他，共同體會同一種心情，是一種互相取暖的方法」。從這個角度看，「懷念張國榮」變成歌影迷之間的群眾及個人需要，是填補創傷的途徑、修復遺憾的鎮痛劑，甚至是推動生存的動力，尤其是部分「後榮迷」乃抑鬱症病患者，他們更需要相濡以沫的關懷與扶持。

　　最後是「時代價值」。張的演藝歷程，本身就是一部香港流行文化史，當中盛載了這個城市的流行音樂與電影由盛轉衰的起落局面，同時也

深深刻銘了每個年代的痕跡——我們不會忘記*Monica*年代的日本風、霹靂舞，或《胭脂扣》上映時「五十年不變」的寓言與「中英草簽」的爭拗；我們也不會忘記《阿飛正傳》與《藍江傳》如何折射懷舊熱潮中對六十年代的眷戀，或《新上海灘》的結尾如何倒數香港「九七回歸」的心跳；此外，還有他的《流星語》如何記述「金融風暴」滑落的沮喪；他的歌曲〈左右手〉怎樣坦蕩同志情懷；更重要的是2003年SARS疫症彌漫全城的低潮：經濟陷落、失業率高企、特區管治失效、死亡的陰影籠罩生活，而張的一躍而下也彷彿跟這個城市的命運相連，是在最悲慟的時刻最決絕的身影，胡恩威甚至認為「張國榮的突然去世對香港人的心理打擊，比天災還要嚴重（56）」。是的，張國榮的生命與香港的死劫同步呼吸，祇是他沒有置之死地而後生，而在逆境過後每當我們回望前塵，更覺他的身影漸行漸遠，卻依舊晃盪時間與記憶的崖岸，抹不掉，也無法改寫，因為他已成為歷史的一部分。

以上的六個面向，不但是「哥迷」文化的內容，而且也是張國榮藝術形象的文化定位，標誌一個演藝人如何以多姿多彩的風貌，遊徙於舞台與光影兩面的邊界，建造了與眾不同、獨一無二的聲色技藝，即使隔了時空、絕了生死，依舊讓人戀戀未能忘懷。因為當演藝者的個體生命與藝術成就，千絲萬縷的跟他處身的地域和時間連在一起的時候，他必然走入了歷史，並且留下回盪的音頻、影響的痕跡，我們說「一個年代的記憶」，就是這個意思。祇是，「歷史」不是一個事件的終結，而是一種連綿不盡的「延

續」、一種「魅惑」（haunting）的開展與不散，而對張國榮及其「哥迷」來說，這個「魅惑」就是那已經或即將繼續被書寫和增添下去的「傳奇」（legend）。

結語

你不曾真的離去　你始終在我心裏
我對你仍有愛意　我對自己無能為力
因為我仍有夢　依然將你放在我心中
總是容易被往事打動　總是為了你心痛
—— 張國榮：〈當愛已成往事〉

以上引述的是電影《霸王別姬》主題曲〈當愛已成往事〉的中段歌詞，用以結束這個篇章，也回贈張的「哥迷」，因為我曾在現場目擊，當這首歌的旋律再度響起的剎那，場內總是悲慟不絕、哀聲不斷。歌詞中唱道：「有一天你會知道　人生沒有我並不會不同」，但作為一個「戲迷學者」（fan scholar），我祇能說：人生沒有你真的有所不同！——這些年來（又回到張國榮的曲目），無論是歌迷會為我還是我為歌迷會做的事，都已達至藤樹相纏的境地，彼此依存和取暖。舉辦一個紀念活動投入的人力、資源、時間和感情，我能夠體會和想像，籌辦過程中遇到的阻滯、挫折和爭拗，當中

怎樣協調、斡旋、妥協或爭取，完全是切切實實的人生圖像。到活動得以完成了，看著「哥迷」帶著傷感的心情而來，滿足的希望而去，那份共同分擔和分享的愉悅，也是冷暖涓滴在心頭。每年兩次的紀念活動，為「哥迷」餘下的日子繫上向前邁進的力量、等待的希冀，恍如春泥護花，是一個離逝的人滋養了無數的存活者，讓他們覺得遺憾的生活過得有一點色彩，這是哥哥化身天使後留給他的迷者最後的禮物！

這些年來我們所認識的「哥迷」都是屬於內向的、沉靜和低調的一群，沒有歇斯底里的呼叫，沒有飛車追逐的驚險場面，因為我們與世無爭，所以外來的譴責、揶揄，也就無法動搖那份堅持的信念和恆久的聯繫，這或許能夠解釋何以張國榮的紀念活動能年復年的持續，外在社會的不願認同，加強了內部成員的團結。我不知道這些團結、堅持和感情能燃燒到何時？會否有一天燈盡灰滅？但祇要曾經劃過痕跡，那痕跡便能永遠銘刻，正如當初向這世界投擲了石頭，這世界便已經擁有了這塊石頭了！

後記：
蝴蝶的殞落

四月的蝴蝶

蝴蝶一生穿梭

隨時隨地拈花一過　永沒被窩

從未搞得清楚

毛蟲蝴蝶變化太多參不破

——張國榮：〈蝶變〉

如果「死亡」是一個「蛻變」的儀式，我會用「蝴蝶」作為張國榮的死亡標記，那不單是因為來自《梁祝》的「化蝶」典故，在現代的詮釋裏帶有酷異的身影，同時也為了蝴蝶斑斕的彩翅、層層剝褪生命的演化，符合了

張曾在舞台上、鏡頭下的千面形態。張生前死後留下的最後歌曲,都與蝴蝶有關,林夕填詞的〈蝶變〉訴說人面的多變與人心的善變,猶如蝴蝶從毛蟲而來,令人捉摸不定也無從窺探表裏的矛盾或一致;而周禮茂填詞的〈紅蝴蝶〉,卻寫生命瞬間的絢麗如蝴蝶短暫的停駐,精緻、柔美,但脆弱而且不堪一擊!張國榮與蝴蝶,共有的貴族氣質,在童話的原型裏,象徵任情率性、傲慢自我和浮游不定,而「死亡」或「化蝶」,或許灰飛煙滅,但光影裏的聲情仍能為張的倒影造像,回溯他生前死後的音樂、電影與圖像,恍若再巡迴2003年4月的死亡儀式──四月是殘酷的季節──英國詩人艾略特(T. S. Eliot)說的[1],當雨水混和泥土腐朽的氣味,蝴蝶又再翻飛的日子……

難記興亡事

2003年3月31日,我收到台北一個決絕的電郵,簡短的幾行話語深刻鋒利,狠狠割斷了隔空維繫多年的感情絲線,然後我收拾行裝飛往台北,準備出席輔仁大學電視電影系的應聘面試。4月1日的黃昏,我在台北金馬獎的辦公室和幾個朋友一起吃飯聊天,商議年底的頒獎典禮怎樣邀請張國榮出任嘉賓,然後朋友的手提電話響起,是一把女性的聲音,告之張在香港跳樓自殺身亡,聽罷我們一起嘻哈大笑,說不要玩了,大家正興高采烈的商議找他過來參展呢!可是握著話筒的朋友臉色越來越深沉,我們不等她說完便放下飯盒衝進有電視的房間,當文華酒店門外的救護車、警察和記者群出現於畫

1　見T. S. Eliot "The Waste Land" 的首句:"April is the cruelest month." T. S. Eliot: *Collected Poems 1909-1962*, London: Faber and Faber, 1983 reprinted, p63.

面時，我們知道事態嚴重，祇是仍有人不甘心，一面說這是「愚人節」的玩笑或網上發放的短片，一面不停的撥電話、發短訊，期求找出真相，或真相的另一種可能或不可能性。回到酒店，我打了一個長途電話給香港報館的朋友，祇簡單的問了一句話，對方也祇簡單的答了一個「是」，我便放下話筒，上床睡覺了。

　　4月2日的清晨，站在鏡前，扭開水龍頭，熱水和熱淚的蒸氣瀰漫整個房間，我推開十四樓的窗戶，潮濕的風使空氣更加凝結，我把半個身子攀出窗外，沒有車聲、人聲，畏高的我祇聽見嚓啪作響的心跳。這時候，電話的鈴聲響起，是輔仁大學打來確定面試時間的，於是我便洗了臉、換了衣服出門去了。面試的過程很順利，但我記不起自己說了些甚麼，也忘記到底是怎樣回到香港的，祇知道原來「創傷」是可以延宕的！後來輔仁大學寄來「聘書」，正式委任我的教職，但我拒絕了，除了道歉，我無法說出原因！

　　當某種「創傷」突如其來的襲擊，人總會啟動自我保護的機制將它壓在意識的底層，使它不被認知，但這樣的遏制，維持的時間不會太長，一旦破土而出，反震的力道足以摧牆裂壁、決堤淹岸——2003年的4月開始，我經歷了連續百多天的失眠日子，每個晚上躺在床上有一種空空洞洞的黑在搖晃，當清晨六時白色的光微微漏入，我便安然入睡，再在八時醒來，但在白天我的精神很好，而且頭腦清醒，因為我很清楚，必須保存這個軀體，「創

傷」才不會離我而去！是的，張國榮的死，連結SARS的淚痕混和歌迷揮手送別的煙雨淒迷，當靈車轉身、送行者哭倒跪地的剎那，這個城市的天空彷彿陷落；然而，張國榮的死也連繫個人的際遇，在學院長時期的東飄西泊、在感情線上的迂迴迷走，最後竟以一個「死亡」的姿態凝定一切的結局，於是，張的死成為個人生命的裂縫，經歷年月的風沙而依舊清晰可辨。弗洛依德說過有一種情緒叫做「悲傷的快感」，指悲劇的力量是要讓人懂得享受痛苦的經驗，並且從中提煉和淨化自我（*Beyond the Pleasure Principle, 17*），克莉絲特娃也說這是一種「抑鬱的愉悅」（melancholy jouissance），說抑鬱的人拒絕自醫或求醫，因為這樣才可以沉溺於哀痛的狂喜之中（*Black Sun,* 102）。無論是「悲傷的快感」還是「抑鬱的愉悅」，都不過說出了人性與生俱來兩種相反相成的力量——生存的意志中有死亡的本能，憂傷的情結裏有自虐的狂歡與躁動，而且唯獨是這些相反拉扯卻又彼此相連的力量，才能成就藝術最高的層次，縱使這個至美的境界是短暫的、一瞬即逝的，如同張國榮的生命。

花月總留痕

在上海的朋友毛尖寫道：張國榮的結局「似乎不能更完美了。我們會慢慢老去，變得跟《胭脂扣》裏的十二少那樣可恥又不堪，而他，則加入了天使的行列，完全地從時間中獲得赦免。其實，應該說，很多年前，他

就開始免疫於時間了，除了變得越來越淒迷，越來越美麗（3）。」弗洛依德也說短暫的東西都是美好的，因為它在生命最璀璨的時刻給永久保留下來，我們看不見秋去冬來的凋萎，所以便成了永恆；又說我們哀悼短暫而美好的東西，如生命，是因為我們感覺並且無法克服那帶來龐大的失落（On Transience, 177）。說得真好，張國榮的青春明艷，免疫於時間的磨損，因此，他在鏡頭裏永遠那麼「魅惑」地招手，然後再撇脫的轉身離去，如同《阿飛正傳》最後的一組鏡頭，走在蔥綠的叢林裏，永遠青嫩苦澀的生命個體，背著鏡頭，將緊隨和凝視他的人拋諸腦後，任由仍在凡塵裏的眾生千方百計猜度他遠走的心意！於是我們哀悼，哀悼那逝去的失落，直到自己在秋去冬來之中凋萎。

「哀悼」（mourning）也是一種儀典（ritual），不單是俗世裏的繁文縟節，同時也是心靈內的洗滌和救贖，唯有「哀悼」才可抵消「失去」的空落，才可填補那已不存在的個體感覺，而「寫作」，本身也是這樣的一種哀悼和儀典，既讓死者借文字還魂瑰麗的生命，又可治療生者周而復始、無盡無底的哀念，因為在寫作的過程中，是生者和死者最親密契合的時刻，生命彷彿游過死亡的領域而獲得二度重生，這是死者給予生者存活下去的能量！於是，「寫作張國榮」變成一趟擺脫「魅惑」（haunting）的儀典，將自我的死亡本能交回死者的手上，讓他替我完成，讓我為他存照立檔！

蝴蝶遠走，燈火熄滅，年年仍有它的4月，但今年的春暖花開不會是去年或前年的春暖花開，而張國榮的聲情形貌，祇會倒映於季節豐茂的喧鬧裏，讓一些人忘記，又讓一些人記起：

　　若這地方　必須將愛傷害

　　抹殺內心的色彩

　　讓我就此消失這晚風雨內

　　可再生在某夢幻年代[2]

　　2008年1月

2　達明一派歌曲〈禁色〉末段歌詞。

引用書目及影音資料

(I) 中文書目

Leslie Cheung Artist Studies 編：《盛世光陰：張國榮》，香港：電影雙周刊出版社，出版日期不詳。

Red Mission 編：《1956-2006 陪你倒數50年》，香港：Red Mission 出版，2006年。

王虓：〈為了紀念的忘卻〉，香港：《亞洲週刊》，2003年4月14-20日，頁38-39。

王麗儀：〈還Gaultier一個公道〉，香港：《明報周刊》，1658期，2000年8月19日，頁31。

毛尖：〈紀念張國榮：人生沒有你會不同〉，《慢慢微笑》，香港：天地圖書，2004年，頁2-7。

江紹祺著、小鬼譯：〈基出我天地：邊緣、社群與香港男同志〉，游靜編：《性政治》，香港：天地圖書，2006年，頁182-205。

伍城邦編：《同志與傳媒》，香港：志行基金會出版，2000年。

李正欣：〈邊緣或中心：映照香江變貌〉，香港：《亞洲週刊》，2003年4月14-20日，頁34-35。

李志豪：〈張國榮清心直說〉，香港：《壹週刊》，1992年11月27日，頁23。

李碧華：《霸王別姬》（初版），香港：天地圖書，1985年。

東方新地編：《愛慕張國榮》，香港：東方新地出版，2003年4月。

林文淇：〈戲、歷史、人生：《霸王別姬》與《戲夢人生》中的國族認同〉，台北：《中外文學》，第23卷第1期，1994年6月，頁139-156。

林沛理：〈他以痛苦體驗真情演出〉，香港：《亞洲週刊》，2003年4月14-20日，頁32-33。

林奕華：〈然後有了我〉，香港：《號外》，173期，1991年1-2月，頁136。

林燕妮：〈迷戀當導演：訪問張國榮〉，香港：《明報周刊》，2002年3月，頁54-57。

周華山、趙文宗：《「衣櫃」性史：香港及英美同志運動》，香港：香港同志研究社，
　　1995年。

岳曉東：《追星與粉絲：青少年偶像崇拜探析》，香港：香港城市大學出版社，2007年。

洛楓：〈安能辨我是雄雌: 論任劍輝與張國榮的性別易裝〉，《盛世邊緣：香港電影的性別、
　　特技與九七政治》，香港：牛津大學出版社，2002年，頁9-42。

-----〈拆解同志方程式〉，《女聲喧嘩》，香港：青文書屋，2002年，頁23-25。

胡恩威：〈香港流行文化的力量〉，香港：《亞洲週刊》，2003年4月14日-20日，頁56。

南黎明：〈韓國感懷張國榮之死〉，香港：《亞洲週刊》，2003年4月21日-27日，頁50。

馬偉明訪問，原刊 HIM，2003年5月，後見於網上轉載：＜ www.lesliecheung.cc/memories/
　　magazines/HIM/article.htm ＞，2003年7月31日。

馬靄媛：〈同志編採實錄〉，伍城邦編：《同志與傳媒》，香港：志行基金會出版，
　　2000年，頁31-33。

袁藹慈訪問：〈同志運動：以寬厚面對挫折〉，伍城邦編：《同志與傳媒》，香港：
　　志行基金會出版，2000年，頁22。

符立中：〈淡入與停格〉，台北：《INK：印刻文學生活誌》，44期，2007年4月，
　　頁47-52。

許佑生：〈同志電影：床戲見真章〉，台北：《首映》，1997年7月，頁84-89。

梁麗娟：《蘋果掉下來：香港報業〈蘋果化〉現象研究》，香港：次文化堂，2006年。

陳柏生：《當年情‧張國榮》，香港：電影雙周刊出版社，出版日期不詳。

陳曉蕾：〈還一個演唱會的真面目〉，香港：《明報周刊》，1658期，2000年8月19日，
　　頁27-29。

舒琪編：《一九九四香港電影回顧》，香港：香港電影評論學會出版，1996年。

黃麗玲訪問：〈籲傳媒勿鞭屍：唐唐給哥哥最後的話〉，香港，《明報周刊》，1796 期，
　　2003年4月12日，頁58-59。

張國榮：《張國榮青衣圖片》，香港：《號外》，184期，1991年12月-1992年1月。

張愛玲：〈自己的文章〉，來鳳儀編：《張愛玲散文全編》，杭州：浙江文藝出版社，
　　1992年，頁110-117。

----- 〈《傳奇》再版的話〉，來鳳儀編：《張愛玲散文全編》，杭州：浙江文藝出版社，
　　1992年，頁184-187。

游靜：〈歡迎大家收看：從《東方不敗》與《金枝玉葉》看女扮男裝的性別政治〉，《另起爐
　　灶》，香港：青文書屋，1996年，頁163-171。

電影雙周刊編輯委員會編：《The One and Only張國榮》，香港：電影雙周刊出版社，出版
　　日期不詳。

電影雙周刊編輯委員會編：《張國榮的電影世界1：1978-1991》，香港：電影雙周刊
　　出版社，2005年。

電影雙周刊編輯委員會編：《張國榮的電影世界2：1991-1995》，香港：電影雙周刊
　　出版社，2006年。

盧瑋鑾、熊志琴主編：《文學與影像比讀》，香港：三聯書店，2007年。

鄭培凱：〈「霸王別姬」的歷史文化隨想〉，台北：《當代》，95期，1994年3月，
　　頁70-87。

----- 〈是霸王別姬還是姬別霸王：影片「霸王別姬」的主題意識〉，台北：《當代》，
　　96期，1994年4月，頁74-79。

羅維明："Leslie, Dance, Dance, Dance"，陳柏生編輯：《永遠懷念張國榮》，香港：電影
　　雙周刊出版社，2003年，頁17-19。

(II) 英文書目

Asper, Kathrin. "Symbolic Images of Narcissism." *The Abandoned Child Within: On
Losing and Regaining Self-Worth*. New York: Fromm International Publishing,1987, pp.94-116.

Bolton, Andrew. Brave Hearts: *Men in Skirts*. London: V & A Publications, 2003.

Bullough, Vern L. and Bonnie Bullough. *Cross Dressing, Sex, and Gender*.
Philadelphia: University of Pennsylvania Press, 1993.

Butler, Judith. *Gender Trouble: Feminism and the Subversion of Identity*.
 New York: Routledge, 1990.

-----. *Bodies That Matter: On the Discursive Limits of "Sex"* . New York: Routledge,1993.

-----. "Imitation and Gender Insubordination." Henry Abelove, Michele Aina Barale and David M.
 Halperin eds. *The Lesbian and Gay Studies Reader*. New York: Routledge, 1993, pp.307-320.

-----. "Melancholy Gender/ Refused Identification." Sara Salih and Judith Butler eds.
 The Judith Butler Reader. Oxford: Blackwell Publishing, 2004, pp.243-257.

Chenoune, Farid. *Jean Paul Gaultier*. New York: Universe Publishing, 1998.

Cixous, Helen. "The Laugh of the Medusa." Robyn R. Warhol and Diane Price Herndleds.
 Feminism: An Anthology of Literary Theory and Criticism. New Jersey: Rutgers UP, 1996,
 pp.334-349.

Corliss, Richard. "Forever Leslie." *Time* May 7 (2001): pp.44-46.

Dyer, Richard. *Stars*. London: BFI Publishing, 2004. New Edition.

Ferrie, Lesley. "Introduction: Current Crossing." Lesley Ferris ed. *Crossing the Stage:
 Controversies on Cross-Dressing*. London and New York: Routledge, 1993, pp.1-19.

Foerstel, Herbert N. "The Growing Influence of Tabloid Journalism." *From Watergate to Monicagate:
 Ten Controversies in Modern Journalism and Media*. Westpot:Greenwood Press, 2001, pp.115-136.

-----. "The Paparazzi: Feeding the Public's Appetite for Celebrity." *From Watergate to
 Monicagate: Ten Controversies in Modern Journalism and Media*. Westpot: Greenwood Press,
 2001, pp.137-156.

Foucault, Michel. *Discipline and Punish: The Birth of Prison*. New York: Vintage Books, 1977.

Freud, Sigmund. *Beyond the Pleasure Principle*. New York & London: W.W. Norton & Company, 1961.

-----. "The Libido Theory and Narcissism." *Introductory Lectures on Psycho-Analysis*.
 New York & London: W.W. Norton & Company, 1961, pp.512-535.

-----. "Mourning and Melancholia," *General Psychology Theory*. New York: Simon &
 Schuster Inc., 1991, pp.164-179.

-----. *The Ego and the Id*. New York & London: W.W. Norton & Company, 1989.

-----. "On Narcissism: An Introduction." *General Psychological Theory.* New York: Simon & Schuster Inc., 1991, pp.56-82.

-----. "On Transience," *Writings on Art and Literature.* Stanford: Stanford UP, 1997, pp.176-179.

Garber, Marjorie. "Introduction: Clothes Make Man." Vested Interests: *Cross-Dressing and Cultural Anxiety.* New York and London: Routledge, 1992, pp.1-17.

Grossberg, Lawrence. "Is There A Fan in the House: The Affective Sensibility of Fandom." P. David Marshell ed. *The Celebrity Culture Reader.* New York and London: Routledge, 2006, pp.581-590.

Jensen, Joli. "Fandom as Pathology: The Consequences of Characterization." C. Lee Harrington and Denise D. Bielby eds. *Popular Culture: Production and Consumption.* Malden: Blackwell Publishers, 2001, pp.301-314.

Kristeva, Julia. *Black Sun: Depression and Melancholia.* New York: Columbia UP, 1989.

Marshall, P. David. *Celebrity and Power: Fame in Contemporary Culture.* Minneapolis: University of Minnesota Press, 1997.

Miller, René J. "The Marginal Self and Narcissism." *Beyond Marginality: Constructing a Self in the Twilight of Western Culture.* London: Praeger, 1998, pp.1-15.

Mirzoeff, Nicholas. "Diana's Death: Gender, Photograghy and the Inauguration of Global Visual Culture." *An Introduction to Visual Culture.* London and New York: Routledge, 1999, pp.231-254.

Moon, Michael and Eve Kosofsky Sedgwick. "Divinity: A Dossier, A Performance Piece, A Little-Understood Emotion." Mariam Fraser and Monica Greco eds. *The Body: A Reader.* New York: Routledge, 2005, pp.122-128.

Ovid. "Narcissus and Echo." *Metamorphoses.* Oxford: Oxford UP, 1986, pp.61-66.

Ramet, Sabrina Petra. "Gender Reversals and Gender Cultures: An Introduction." Sabrina Petra Ramet ed. *Gender Reversals and Gender Cultures: Anthropological and Historical Perspectives.* London and New York: Routledge,1996, pp.1-21.

Rojek, Chris. *Celebrity.* London: Reaktion Books, 2001.

Sirbers, Tobin. "Narcissus." *The Mirror of Medusa.* Berkeley: U of California Press, 1983, pp.57-85.

Smith, Barbara. "Homophobia: Why Bring It Up?" Henry Abelove, et al. *The Lesbian and Gay Studies*

Reader. New York: Routledge, 1993, pp.99-102.

Sontag, Susan. "Notes on Camp." *A Susan Sontag Reader*. New York: Vintage Books, 1983, pp.103-119.

-----. "The Pornographic Imagination." *A Susan Sontag Reader*. New York: Vintage Books, 1983, pp.205-234.

Stanislavski, Constantin. *An Actor Prepare*. New York & London: Routledge, 2003 reprinted.

Stuart, Grace. *Narcissus: A Psychological Study of Self-Love*. London: George Allen & Unwin Ltd, 1956.

Turner, Graeme. *Understanding Celebrity*. London: Sage Publications, 2004.

Woolf, Virginia. *A Room of One's Own and Three Guineas*. London: Penguin Books, 1993.

(III) 影音資料

1. 電視及電影：

《不死傳奇：張國榮》，李澈編導，香港：香港電台電視部製作，2008。

《今夜不設防：張國榮》，曾截容編導，香港：亞洲電視製作，1990。

《男生女相》，關錦鵬導演，英國：BFI (British Film Institute)，1996。

《色情男女》，爾冬陞導演，香港：嘉禾電影有限公司，1996。

《夜半歌聲》，于仁泰導演，新加坡：東方電影出品有限公司，1995。

《金枝玉葉》，陳可辛導演，香港：電影人製作有限公司，1994。

《金枝玉葉II》，陳可辛導演，香港：電影人製作有限公司，1996。

《阿飛正傳》，王家衛導演，香港：影之傑製作有限公司，1990。

《花樣年華》(Special Edition)，王家衛導演，香港：澤東電影製作有限公司，2005。

《東邪西毒》，王家衛導演，香港：澤東電影製作有限公司，1994。

《春光乍洩》，王家衛導演，香港：澤東電影製作有限公司，1997。

《紅樓春上春》，金鑫導演，香港：思遠影業公司，1978。

《屋簷下‧十五十六》，麥繼安編導，香港：香港電台電視部製作，1978。

《屋簷下‧死結》，麥繼安編導，香港：香港電台電視部製作，1980。

《烈火青春》，譚家明導演，香港：羅維影業有限公司，1982。

《胭脂扣》，關錦鵬導演，香港：威禾電影製作有限公司，1987。

《異度空間》，羅志良導演，香港：星皓電影有限公司，2002。

《集體回憶張國榮：1970-2000年代作品》，香港：香港電台電視部製作，2007。

《歲月山河‧我家的女人》，黃敬強編導，香港：香港電台電視部製作，1980。

《臨歧‧女人三十三》，李欣頤編導，香港：香港電台電視部製作，1983。

《鎗王》，羅志良導演，香港：嘉禾電影有限公司，2000。

《霸王別姬》，陳凱歌導演，香港：湯臣電影有限公司，1993。

2. 單曲及唱片：

The Classics: Leslie，香港：新藝寶、滾石唱片有限公司，2003。

〈夜有所夢〉，張國榮、黃耀明：Crossover，香港：環球唱片有限公司，2002。

〈玻璃之情〉，《一切隨風》，香港：Apex Music Production, 2003。

〈紅蝴蝶〉，《一切隨風》，香港：Apex Music Production, 2003。

〈怨男〉，《紅》，香港：滾石唱片有限公司，1996。

《哥哥的前半生》，香港：華星唱片有限公司，1997。

〈陪你倒數〉，《陪你倒數》，香港：環球唱片有限公司，1999。

〈當愛已成往事〉，《寵愛張國榮》，香港：滾石唱片有限公司，1995。

〈禁色〉，達明一派：《為人民服務：作品全集》，香港：寶麗金唱片有限公司，1996。

〈蝶變〉，《一切隨風》，香港：Apex Music Production, 2003。

〈夢到內河〉，*Forever*，香港：環球唱片有限公司，2001。

〈醉生夢死〉，《陪你倒數》，香港：環球唱片有限公司，1999。

〈潔身自愛〉，*Forever*，香港：環球唱片有限公司，2001。

3. 音樂錄像：

"Passion Tour"（熱‧情演唱會），香港：環球唱片有限公司，2001。

〈大熱〉單曲及音樂錄像，*Forever Leslie*，環球唱片有限公司，2001。

《哥哥的前半生：張國榮MTV卡拉OK入門23首》，香港：華星唱片有限公司，1997。

〈紅〉，《張國榮跨越97演唱會》，香港：滾石唱片有限公司，1998。

〈怨男〉，*In the Memory of Leslie*，香港：滾石唱片有限公司，2003。

〈這麼遠 那麼近〉單曲及音樂錄像，張國榮、黃耀明：*Crossover*，香港：環球唱片
　　有限公司，2001。

〈夢到內河〉，張國榮導演，*Forever*，香港：環球唱片有限公司，2001。

鳴謝

小思女士

林夕先生

林奕華先生

林嘉欣女士

唐鶴德先生

梁文道先生

潘國靈先生

羅志良先生

哥哥香港網站

Red Mission

《電影雙周刊》

香港電影資料館

星空傳媒發行製作有限公司

星皓娛樂有限公司

湯臣 (香港) 電影有限公司

嘉禾娛樂事業有限公司

澤東電影製作有限公司

扉頁圖片出處

第一章
《春光乍洩》劇照：澤東電影製作有限公司

第二章
《春光乍洩》劇照：澤東電影製作有限公司
《色情男女》劇照：嘉禾娛樂事業有限公司
《胭脂扣》劇照：星空傳媒發行製作有限公司

第三章
《東邪西毒》劇照：澤東電影製作有限公司
《霸王別姬》劇照：湯臣 (香港) 電影有限公司

第四章
《鎗王》劇照：嘉禾娛樂事業有限公司
《異度空間》劇照：星皓娛樂有限公司

第五、六章
Red Mission

責任編輯　陳靜雯
書籍設計　袁蕙嫜

書　　名　禁色的蝴蝶：張國榮的藝術形象
　　　　　Butterfly of Forbidden Colors:
　　　　　The Artistic Image of Leslie Cheung
著　　者　洛楓
出　　版　三聯書店（香港）有限公司
　　　　　香港北角英皇道499號北角工業大廈20樓
　　　　　JOINT PUBLISHING (H.K.) CO., LTD.
　　　　　20/F., North Point Industrial Building,
　　　　　499 King's Road, North Point, Hong Kong
香港發行　香港聯合書刊物流有限公司
　　　　　香港新界荃灣德士古道220-248號16樓
印　　刷　中華商務彩色印刷有限公司
　　　　　香港新界大埔汀麗路36號14字樓
版　　次　2008年3月香港第一版第一次印刷
　　　　　2023年11月香港第一版第七次印刷
規　　格　16開（165mm×232mm）248面
國際書號　ISBN 978-962-04-2750-3
　　　　　©2008 Joint Publishing (H.K.) Co., Ltd.
　　　　　Published in Hong Kong, China.